腐海創造

造形創作過程影像全紀錄

TAKEYA Takayuki

Creating the Toxic Jungle
- Diorama modeling captured in photos

竹谷隆

目次 Contents

這是為了展示逐漸腐朽的巨神兵所繪製的背景。我將來自吉卜力工作室(スタジオジブリ)提供的背景美術使用的雲,以及我的故鄉,積丹的天空和山脈,還有一些綠花椰菜和白花椰菜的照片合成並加以修改而成。

前　言

　　我從北海道來到東京後不久,在我還是一間美術專門學校的學生時,宮崎駿的《風之谷》在《月刊 Animage》(德間書店出版)上連載開始了。當時,無論是那個世界觀的構建方式、深度、主題、設計,還是最重要的是主人公娜烏西卡試圖想要去了解整個世界運作法則的態度⋯⋯從任何角度來看,這都是一部令人震撼而且高度的作品。這種興奮感至今已經持續了近 40 年,不但從未改變,更可以說想要「徜徉在那個世界中」的造形慾望反而變得更強烈了。

　　在過去幾年裡,我非常幸運地得到了能夠將這種慾望應用於工作的機會,所以我決定將這個過程寫成一本書,並盡力透過這本書傳達給大家。或許能對某個人,無論是在繪畫還是造形方面,甚至是在任何 "想做的事情" 上,帶來一點點正面影響,並對他們的美好未來產生連鎖效應,這對我來說將是無比幸福的⋯⋯雖然我擅白這麼想有些僭越本分就是了。

竹谷隆之

Introduction

The serialization of Hayao Miyazaki's "Nausicaä of the Valley of the Wind" in Monthly Animage began when I was an art college student who had just moved to Tokyo from Hokkaido.I was thrilled by the world-building, depth, theme, design, and above all, the attitude of the main character Nausicaa toward the world, which was shocking and high-dimensional from every angle.Nearly 40 years later, I still feel the same way...or rather, my desire to "play in that world" has only grown stronger.
In the past few years, I have been given the great opportunity to use this desire in my work.
By writing a book about this process and sharing it with you as much as possible, I hope that it may benefit someone in whatever they want to do, not just painting or modeling, and that it will lead to a better future for all.

TAKEYA Takayuki

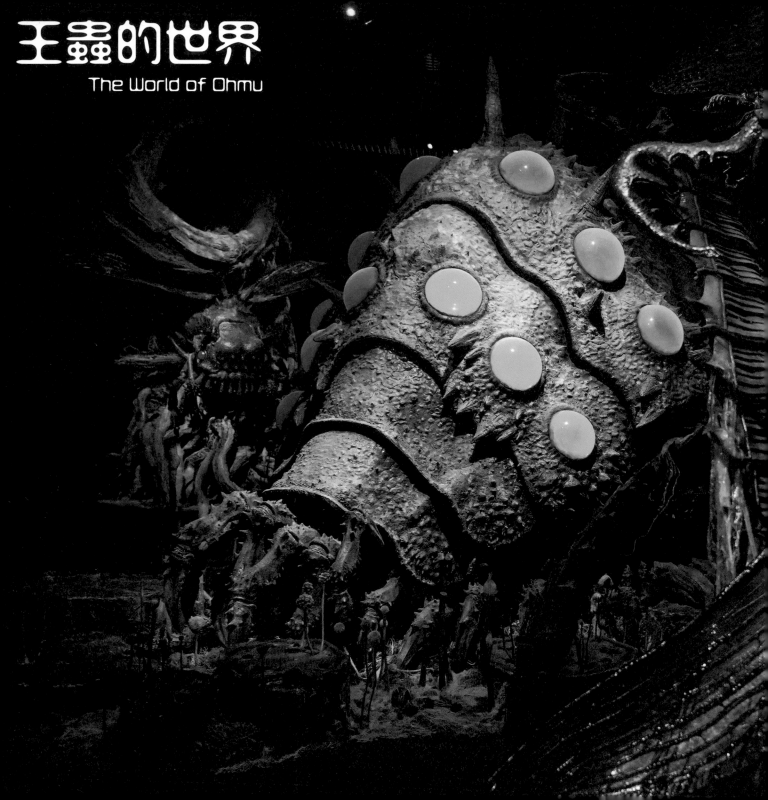

王蟲的世界
The World of Ohmu

　　腐海是由巨大菌類形成的樹海，陽光無法穿透其中，這裡是各種各樣昆蟲的棲息地。腐海中的菌絲類會釋放出名為瘴氣的有毒氣體，使這裡成為人類必須佩戴防毒面具才能生存的死亡之地。在腐海中，王蟲是最大的生物。

The toxic jungle is a sea of trees formed by giant fungus. No sunlight shines through, and a wide variety of bugs live there. The mycelium of the Sea of Rot is a deadly world where humans must wear gas masks to survive, as it releases a poisonous gas called miasma. The king bugs are the largest creatures there.

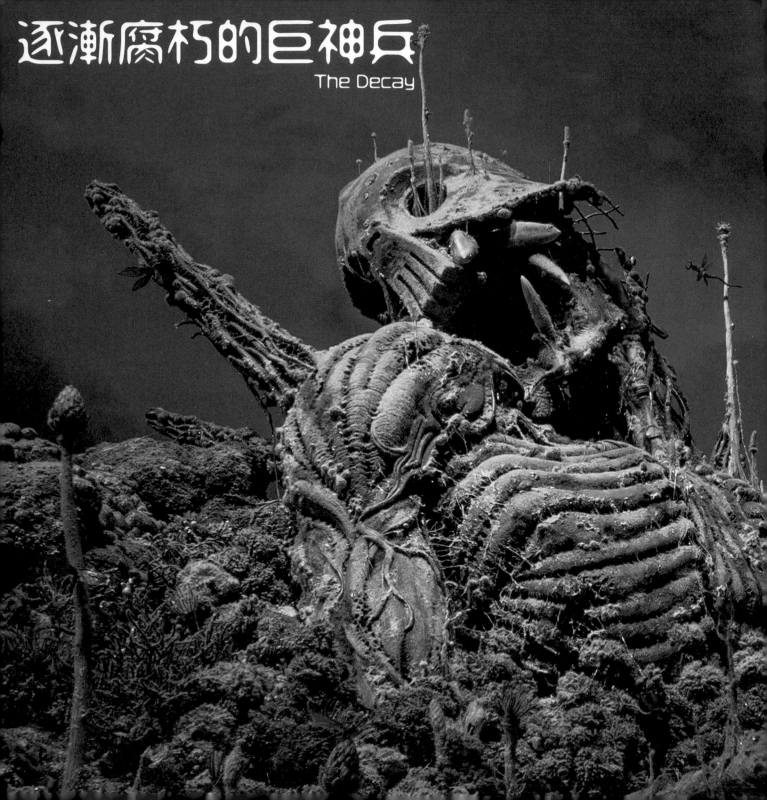

逐漸腐朽的巨神兵
The Decay

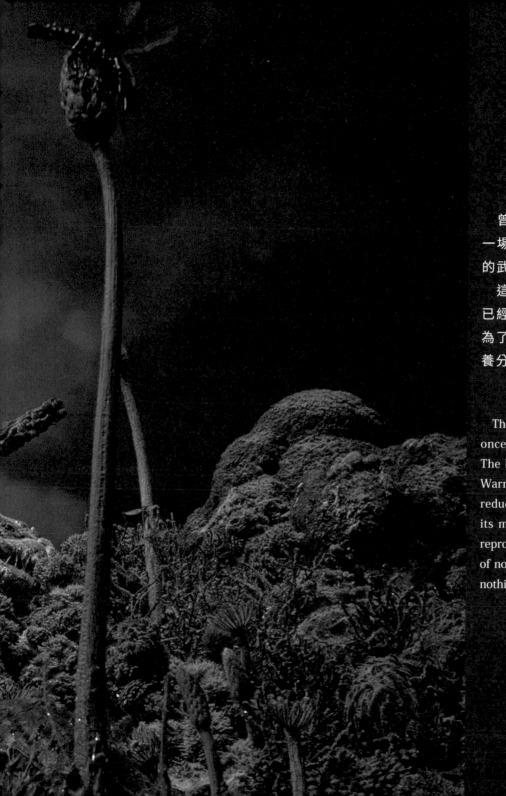

　　曾經將人類推向滅亡的"火之七日"是一場被稱作最終戰爭的事件。當時被使用的武器即為生物兵器・巨神兵。

　　這個怪物燒盡了地上的一切文明，現在已經完成了任務，靜靜地躺在那裡。菌類為了消滅這個可怕的存在，以這具遺體為養分繁衍，努力覆蓋一切……。

　　The Final War, known as the "Seven Days of Fire," once drove mankind to the brink of extinction. The bio-weapon used in that war was the "Giant Warrior". The monster that burned the earth and reduced civilization to ashes has now completed its mission and lies quietly. The fungus is now reproducing and covering the wreckage as a source of nourishment to return this abominable being to nothing.

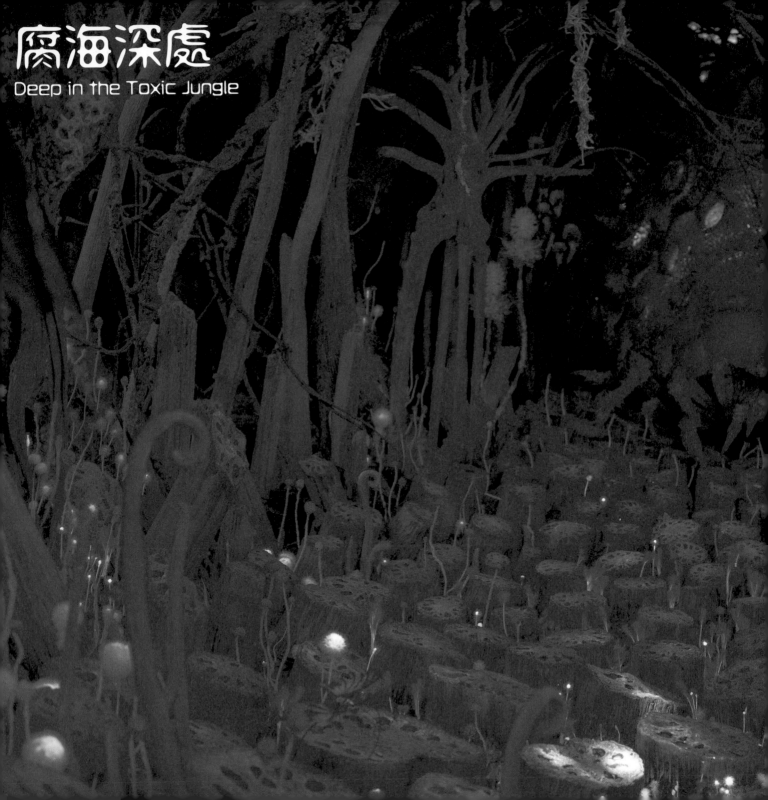

腐海深處
Deep in the Toxic Jungle

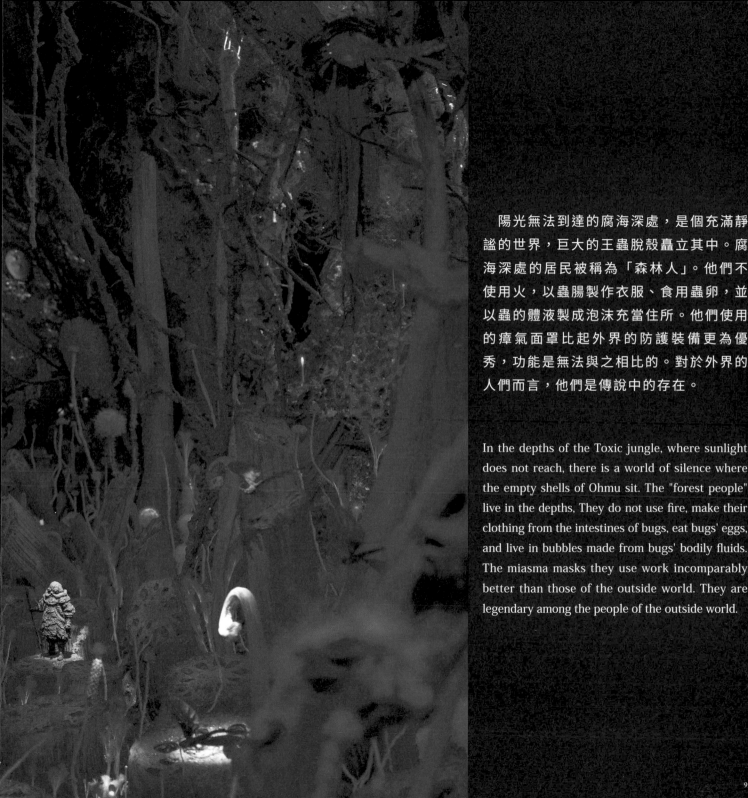

　　陽光無法到達的腐海深處，是個充滿靜謐的世界，巨大的王蟲脫殼矗立其中。腐海深處的居民被稱為「森林人」。他們不使用火，以蟲腸製作衣服、食用蟲卵，並以蟲的體液製成泡沫充當住所。他們使用的瘴氣面罩比起外界的防護裝備更為優秀，功能是無法與之相比的。對於外界的人們而言，他們是傳說中的存在。

In the depths of the Toxic jungle, where sunlight does not reach, there is a world of silence where the empty shells of Ohmu sit. The "forest people" live in the depths, They do not use fire, make their clothing from the intestines of bugs, eat bugs' eggs, and live in bubbles made from bugs' bodily fluids. The miasma masks they use work incomparably better than those of the outside world. They are legendary among the people of the outside world.

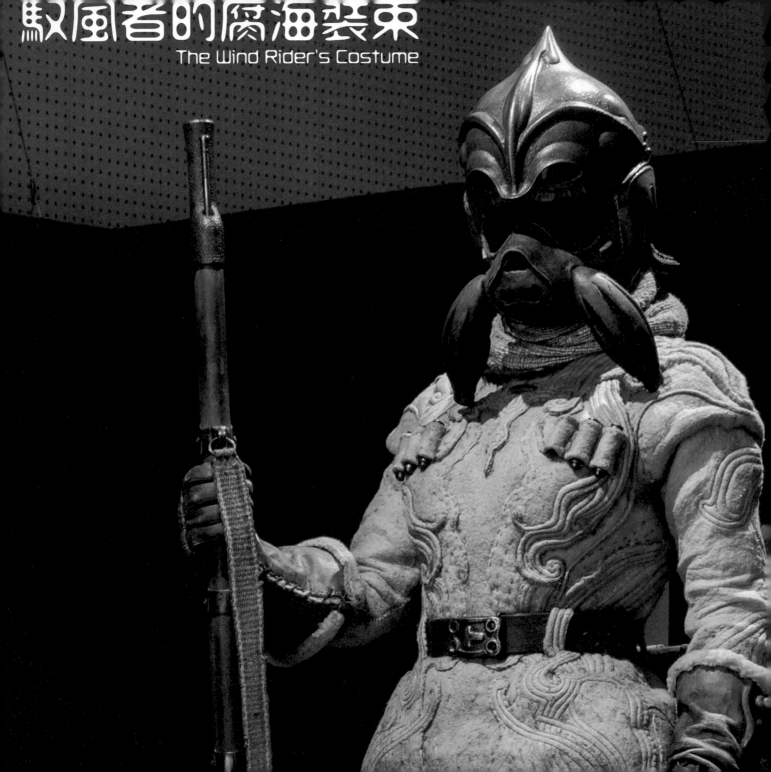

駛風者的腐海裝束
The Wind Rider's Costume

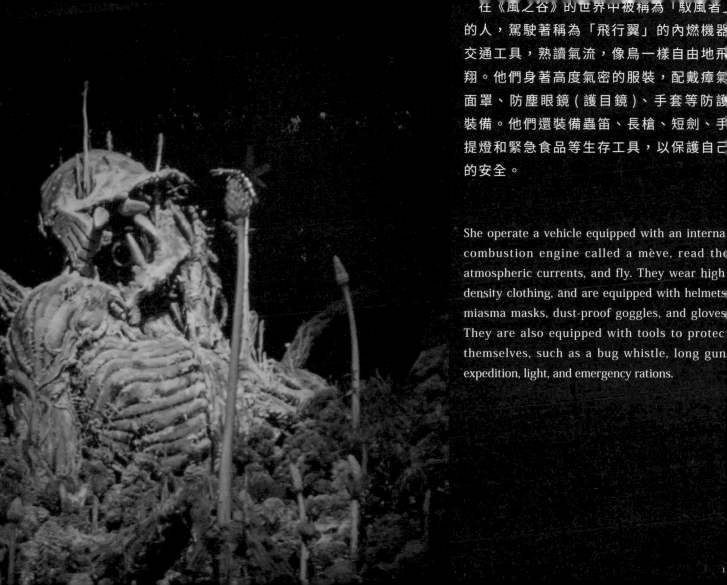

在《風之谷》的世界中被稱為「馭風者」
的人，駕駛著稱為「飛行翼」的內燃機器
交通工具，熟讀氣流，像鳥一樣自由地飛
翔。他們身著高度氣密的服裝，配戴瘴氣
面罩、防塵眼鏡（護目鏡）、手套等防護
裝備。他們還裝備蟲笛、長槍、短劍、手
提燈和緊急食品等生存工具，以保護自己
的安全。

She operate a vehicle equipped with an internal
combustion engine called a mève, read the
atmospheric currents, and fly. They wear high
density clothing, and are equipped with helmets,
miasma masks, dust-proof goggles, and gloves.
They are also equipped with tools to protect
themselves, such as a bug whistle, long gun,
expedition, light, and emergency rations.

王蟲的世界
The World of Ohmu

我認為，許多人會對《風之谷》中主角娜烏西卡，以冷靜的態度觀察殘酷的世界，並尋求對策的態度產生共鳴。就個人而言，我一直沉浸在腐海的世界中，想著能夠像這樣一直觀察下去有多好啊！因此在創作期間我度過了很愉快的時光。希望透過展示所創造的腐海和王蟲等造形物，讓人們意識到即使是有點可怕的東西，觀察起來也很有趣。同時也希望人們可以從中感受到造形物所帶來的製作樂趣，進而成為某些人開展創作的契機。在追求自然的造形時，我體會到達成目標的過程中愈是努力，就愈會感到困難，常常會產生無法克服的挫折感，但這正是製作過程中最有趣的部分，也是我越來越想繼續創作下去的原因。

在剛開始的時候，我只是一直沉溺在創作的遐想中，只考慮將展示空間變成一個完整的腐海，而這樣的想法顯然是不現實的，因此當時的我總是想著「這樣做根本沒完沒了呀！」或「你知道這會花多少錢嗎？」，所以當時的草圖中都充斥著這樣的想法。

以壓倒性的資訊量讓腐海的菌類和昆蟲們環繞著觀眾出現。

並且透過感受到處蠢動的昆蟲們注視著自己的氛圍，好像在那裡自己才是少數派，想要引導觀眾產生「這裡不應該有人類存在」的感覺。

雖然這是一個看似令人恐懼的世界，但透過與其相互凝視，我們或許能夠培養對觀察它們的興趣。我希望每位參觀者都能夠在這裡發現新事物、享受活動的樂趣，並且感受到想像和分析帶來的快樂。

然後，在參觀完之後，希望能夠再次認識到現實世界也"不只是人類的世界"，並將其連接到"觀察的樂趣和價值"，這樣就太好了。如果還能夠在觀眾中引發對「製作東西的興趣」，對我個人來說，這是非常大的喜悅。

但是，為了達到這個目標，這個展覽必須要有足夠的真實感和完成度，以至於讓產生「這樣的世界可能真的存在」的錯覺。這項工作不僅僅需要我個人盡全力，還要借助許多專業人士的力量才能實現，而且顯然還存在著無法確實掌握進度排程的不安感。

但是最重要的是，我希望能夠享受這份工作，並且不留遺憾。

（摘自當時的筆記）

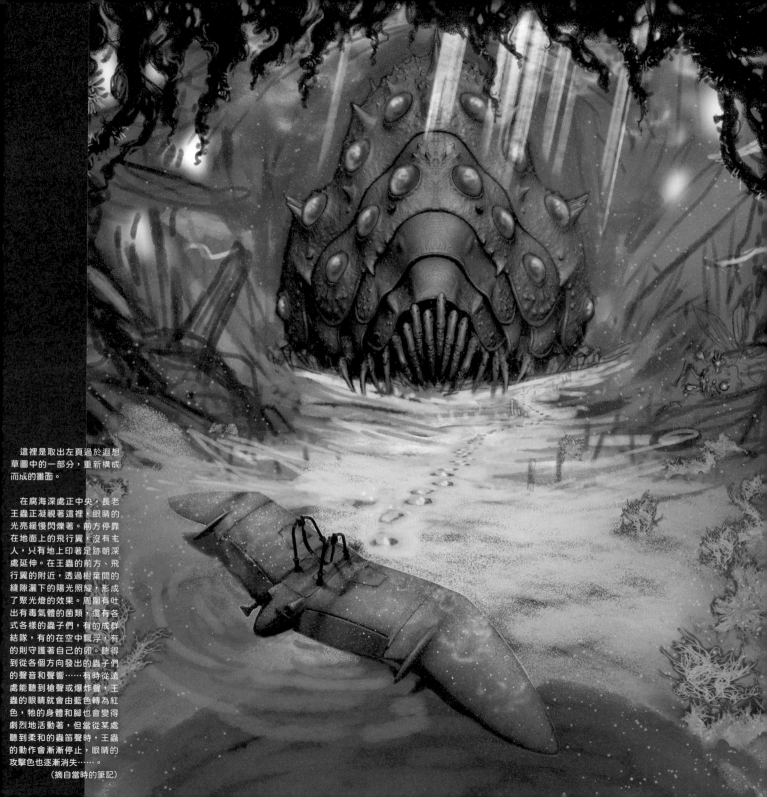

這裡是取出左頁過於遐想草圖中的一部分,重新構成而成的畫面。

在腐海深處正中央,長老王蟲正凝視著這裡,眼睛的光亮緩慢閃爍著。前方停靠在地面上的飛行翼,沒有主人,只有地上印著足跡朝深處延伸。在王蟲的前方、飛行翼的附近,透過樹葉間的縫隙灑下的陽光照耀,形成了聚光燈的效果。周圍有吐出有毒氣體的菌類,還有各式各樣的蟲子們,有的成群結隊,有的在空中飄浮,有的則守護著自己的卵。聽得到從各個方向發出的蟲子們的聲音和聲響……有時從遠處能聽到槍聲或爆炸聲,王蟲的眼睛就會由藍色轉為紅色,牠的身體和腳也會變得劇烈地活動著,但當從某處聽到柔和的蟲笛聲時,王蟲的動作會漸漸停止,眼睛的攻擊色也逐漸消失……。

(摘自當時的筆記)

這是用於評估製作展示物的試作模型。製作的大小約為 1/35 到 1/10。

即使是從人類的角度來看令人厭惡的異形昆蟲,也應該會與人類有一些共同之處,因為牠也是生物,會去採取一些普遍的生存行為。因此我設計了一些情境。大王蜻蜓代表「戰鬥紛爭」;蛇螻蛄代表「生殖」;蓑鼠代表「成長」;牛虻代表「誕生 · 育兒」;蟲糧木代表「死亡 · 循環」,而王蟲則是守護著這一切的存在。

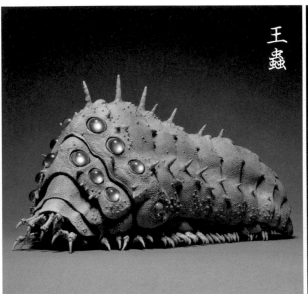

王蟲

△在中心設置了王蟲,作為守護周圍蟲子的生殖、產卵、育兒、成長、戰鬥、死亡和生命循環的存在。在展示用的大型王蟲周圍排列著被食用過痕跡的蟲糧木樹幹。

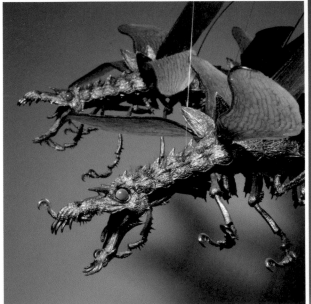

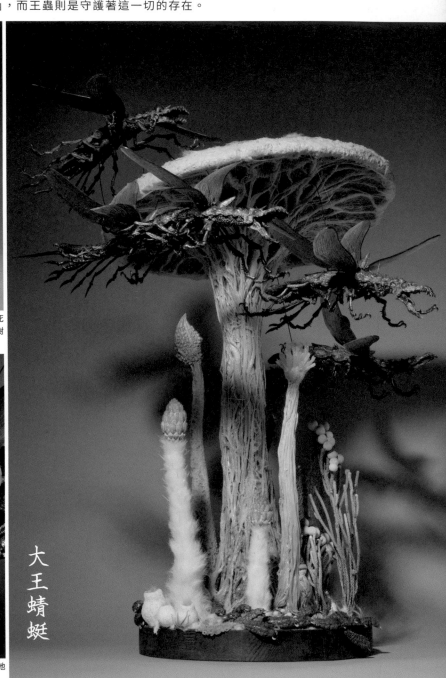

大王蜻蜓

△▷因為大王蜻蜓被稱為 "森林的守衛",所以這裡強調了戰鬥的特性。這是他正飛行到某處並嘗試排除一些東西的情境。

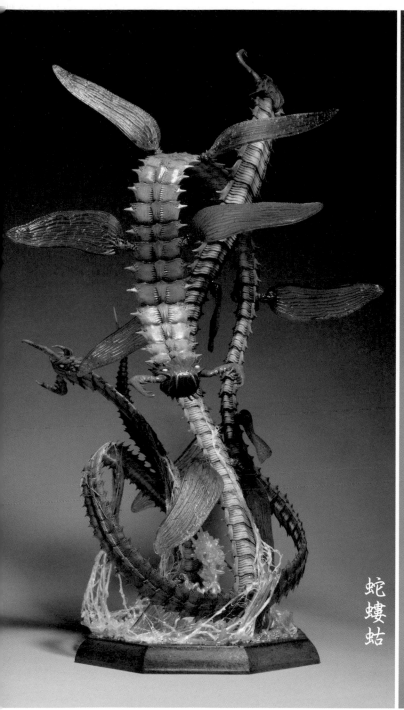

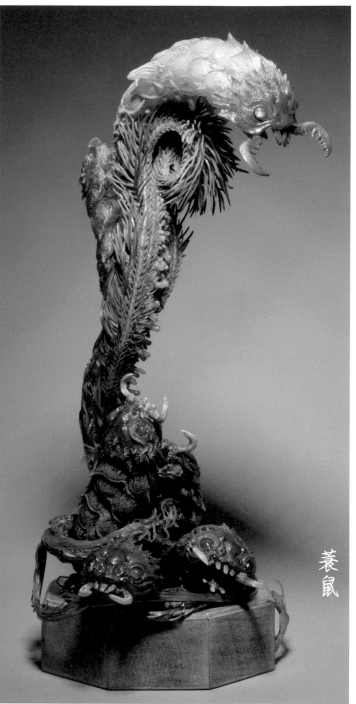

△我覺得這樣糾纏在一起的情境想必會令人害怕，我一邊思考著這個想法，一邊將其應用在生殖行為上。

蛇螻蛄

△基於蓑鼠是蛇螻蛄幼體的設定，我讓其蛻變成接近蛇螻蛄外形的狀態，並應用了"成長"的概念。

蓑鼠

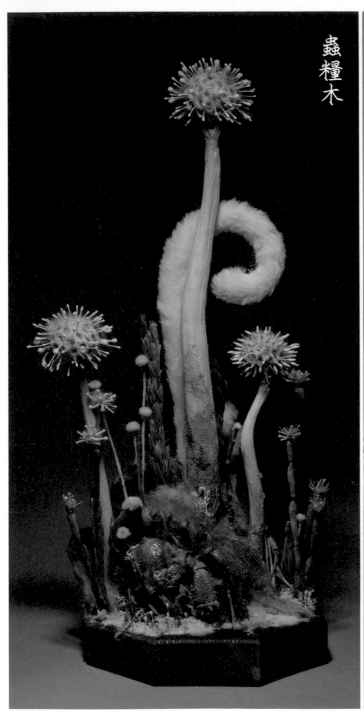

蟲糧木

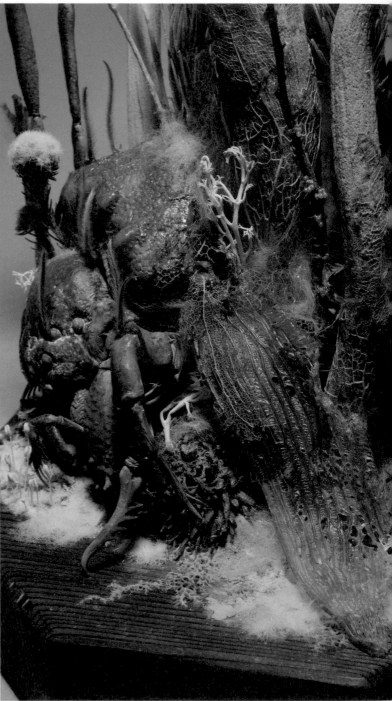

△▽在腐海的世界中，我試著象徵性地構建出這個 "死去生命的循環"。白色蓬鬆的部分即為王蟲的主要食物・蟲糧木。

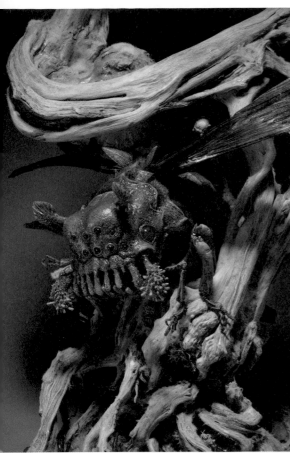

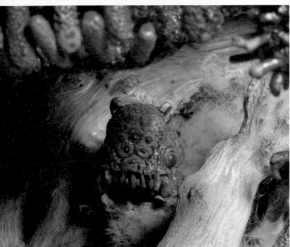

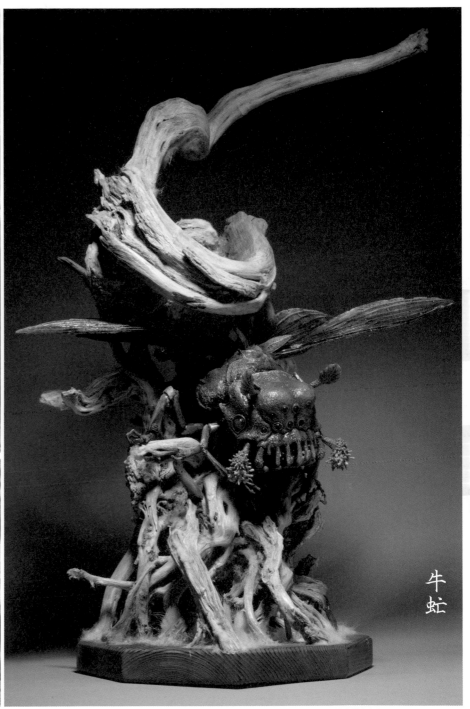

牛虻

△上面有卵中孵化出來的孩子，而在母親下方則有不久前剛誕生的孩子。我已經盡量以吉卜力風格將牠們製作得可愛一些，但效果嘛……。

▷△又要保護卵，又要照顧孩子……我是以為牛虻媽媽加油的心情而創作的。

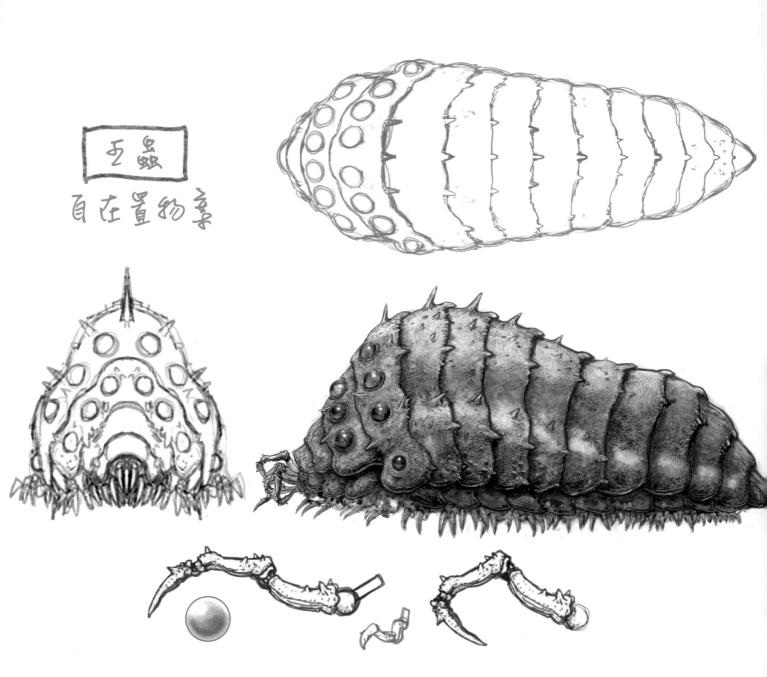

王蟲
Ohmu

首先，分析了原作漫畫和電影中出現的王蟲，綜合形象後繪製成了 TAKEYA 式自在置物的設計草圖。隨後，製作完成的 3D 數據被用作於產品的試作原型以及「王蟲的世界」的初原型、還有展示用巨大王蟲的基本形。

王蟲
自在置物藝

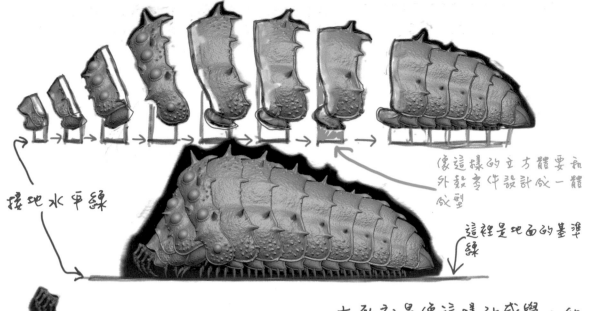

像這樣的立方體要和
外殼零件設計成一體
成型

這裡是地面的基準線

接地水平線

▷這是發給負責王蟲數位造形的井田恒之先生的電子郵件。由於要展示的王蟲超過 8 公尺長，因此首先要以 3D 數據為基礎，用保麗龍一節一節地雕刻。並且為了方便在現場進行組裝，底部添加了一個方形塊狀構造。這樣做可以更容易地在現場觀察組裝狀況。

大致就是像這樣的感覺，如果能像這樣處理，聽說輸出會比較好做。麻煩你了。

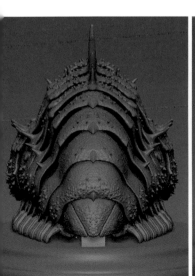
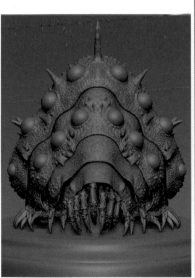
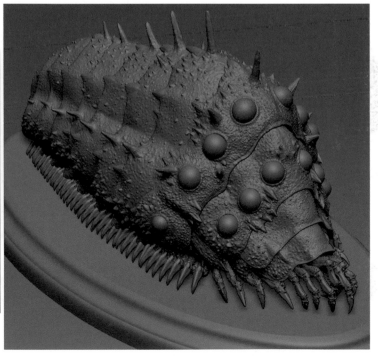

△▷這是井田先生在 Z-brush 中製作的 TAKEYA 式自在置物用的造形數據截圖。精緻的表面紋路增加了不少存在感。

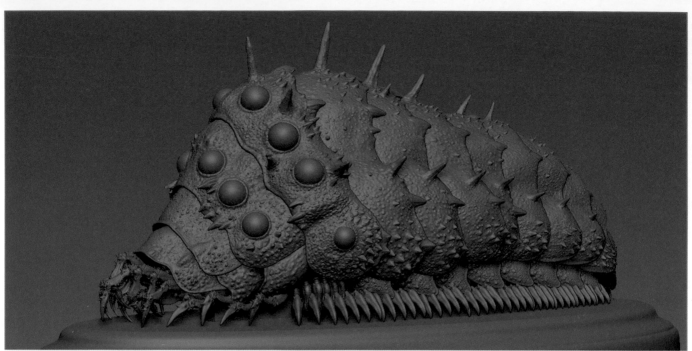

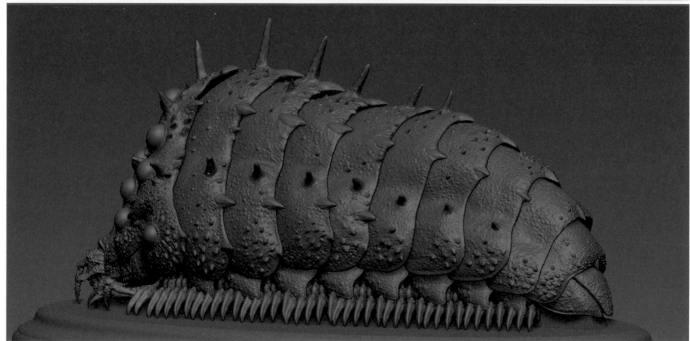

△王蟲的外觀形狀經過我和井田恒之先生、山口隆先生多次討論，並使用 3D 列印機進行了輸出，體表凹凸形狀的調整修飾則是由谷口順一先生負責，可動裝置是由福元德寶先生經過試驗錯誤多次完成。我啊，因為不小心在吉卜力的部門主管面前說出了「基於"自在置物（自由擺設）"的設計概念，我認為眼球應該要設計成可以翻成藍色和紅色。」，但其實我心裡想著「其實這根本辦不到吧……」，每天都在思考結構該怎麼設計，並進行測試……最後還是由高木健一先生和辛島俊一先生完成了實際的數據製作，並由福元先生進行將輸出的零件與主體進行組裝和調整……僅僅只是原型的製作，就需要這麼多人和大量的努力才能完成。很高興能夠實現這個構想！

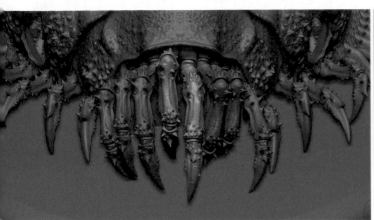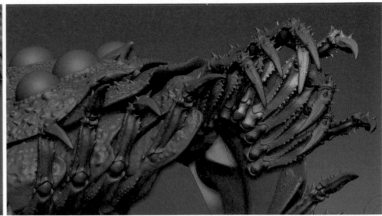

△緊密聚集在王蟲頭部下面的口器附近的觸肢。這裡凝縮了電影開場時以激烈的動作逼近的形象。右圖是沒有附加腹部零件的狀態。

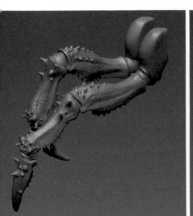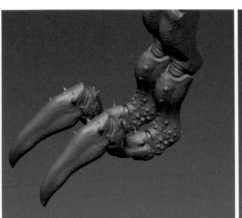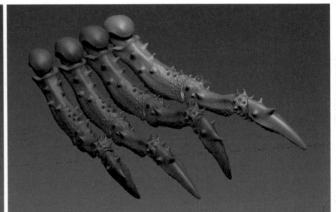

△胸部各節上的胸足。左圖為兩種不同的前部觸肢，中央為側邊的腳。右圖是排列在其後的腳。製作了幾種不同大小和彎曲方式的零件來進行配置。

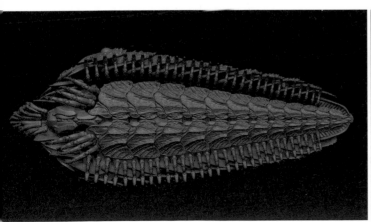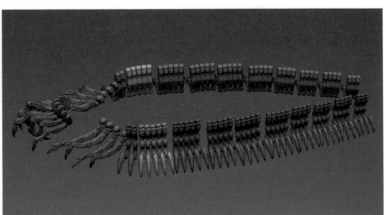

△尤其在沒有特定設定圖的腹側，在確定體節的形狀和細節時，特別考慮不要妨礙動作的可動性。我非常重視在觀察節肢動物背面時所帶來的「哇啊！」的驚艷感受。

為了製作出這件巨大的造形物,我們借用了位於八王子的倉庫,許多人一起進行了近乎完成階段的製作過程。這是我們第一次嘗試樣的工作,學到了很多經驗。

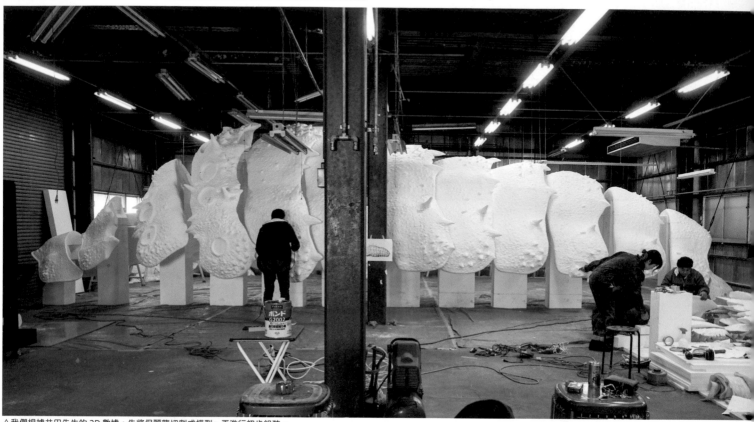

△我們根據井田先生的 3D 數據,先將保麗龍切割成模型,再進行初步組裝。

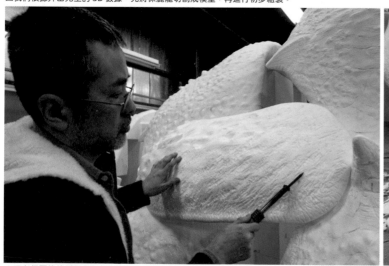

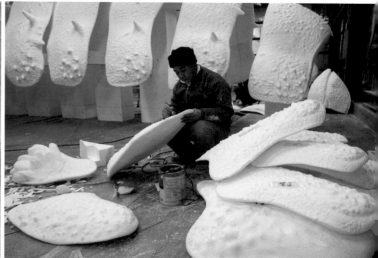

△正在保麗龍的原型表面上,使用焊錫鐵加上表面凹凸形狀的作業。最終會將它作為模具,置換成 FRP 材質。右側是正在進行作業的竹脇吉一先生。

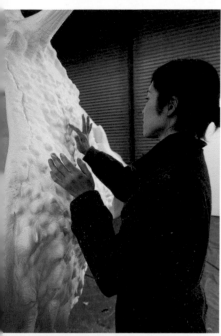

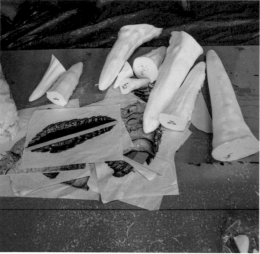

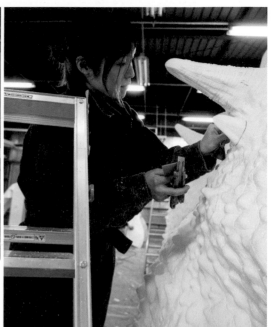

△在切削保麗龍時，如果尖刺是一體的話，會不方便處理，因此需要先將其分割。

◁負責調整表面凹凸形狀的製作助手岡田千尋小姐。

▷同樣是岡田小姐負責將較大型的尖刺黏接到主體上的作業。

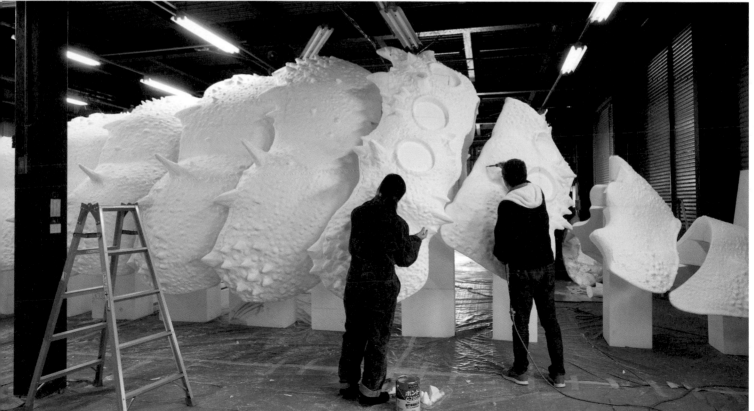

△幾個人花了數天時間，使用焊錫鐵添加表面細節的作業。這個過程我感到出奇地有趣，一時半刻竟然捨不得停手了。

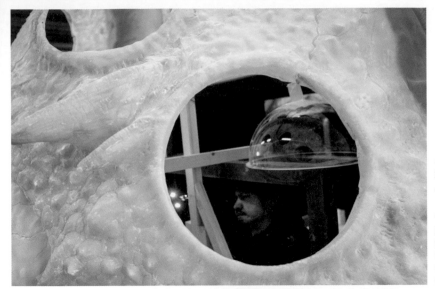

◁王蟲的眼睛被挖空成單獨的零件以便安裝 LED 燈。身體的表面被加工成模具，並且使用 FRP 材料取代了舊有的部分。在照片後方的人是負責王蟲部分的砂川賢二郎先生。

▽為了定位全部用 FRP 材料取代的外骨骼，內部結構要使用木材和鋼材搭建和固定。這個結構同時也成為尾部到頭部的連接通道，以方便後續進行維修。在尾部進行作業的石森達也先生不僅負責「王蟲的世界」，也負責了整個「吉卜力大博覽會」的設計和規劃。在這個製作現場當中，每個人都會率先嘗試超出自己的職責範圍做事，展現出優秀的團隊精神！

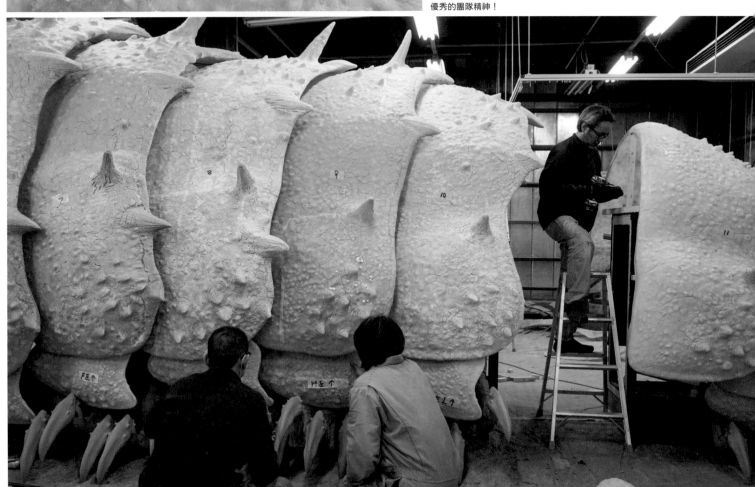

△ FRP 的作業所使用的玻璃纖維布
（glass fiber）。如果使用手直接觸碰
玻璃纖維，會有被刺傷的危險性，因
此一定要使用橡膠手套等保護裝備進
行操作。

▷從 FRP 材料的裡側仰視外殼的鏡
頭。FRP 的厚度比想像中要薄。為
了增加強度和穩定性，還使用了角
材等材料進行支撐和固定。

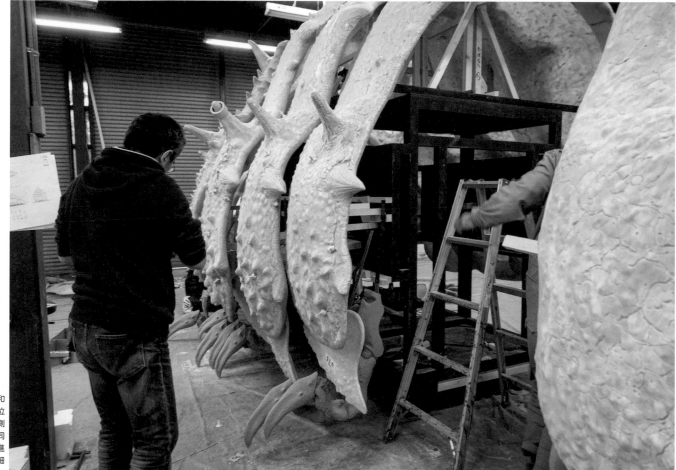

▷正在進行外骨骼和
內部結構的安裝、位
置調整，以及安裝側
邊腳的作業。與此同
時，也有幾個人在進
行在身體表面添加細
節的作業。

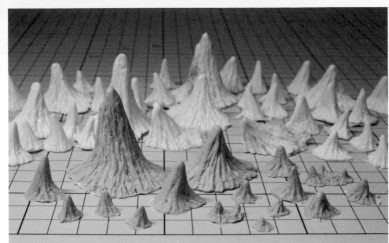

△將身體表面替換成 FRP 後，變得缺乏銳利感，為了提高細節感，決定再追加一些尖刺。使用環氧樹脂補土製作了十多種大小的尖刺造形物，並進行大量複製。前面是原型，後面是樹脂複製品。

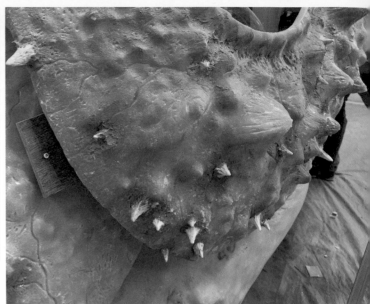

△使用混入滑石粉的聚酯樹脂黏合複製出來的樹脂尖刺。同時要將身體表面和尖刺的邊緣修飾得更自然一些。

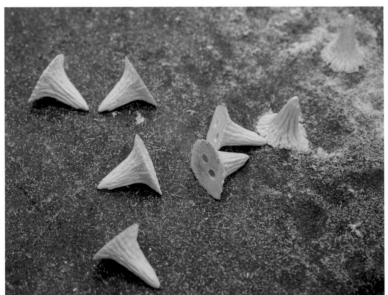

△為了黏貼在表面上，使用樹脂（PU 樹脂）大量複製的尖刺。大型的尖刺會在裡側開孔，以改善貼合度。

▷數人同時進行黏貼尖刺的作業。用穿戴了較薄的橡膠手套指尖在表面進行調整修飾作業。後方是磨田圭二朗先生，前面是㈱百武工作室（百武スタジオ）的百武朋先生。

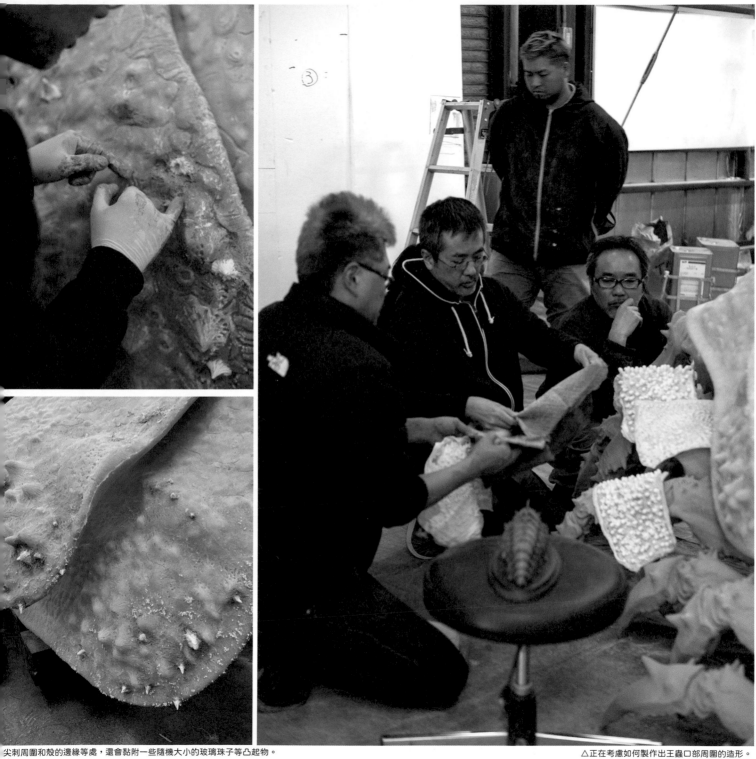

尖刺周圍和殼的邊緣等處，還會黏附一些隨機大小的玻璃珠子等凸起物。

△正在考慮如何製作出王蟲口部周圍的造形。

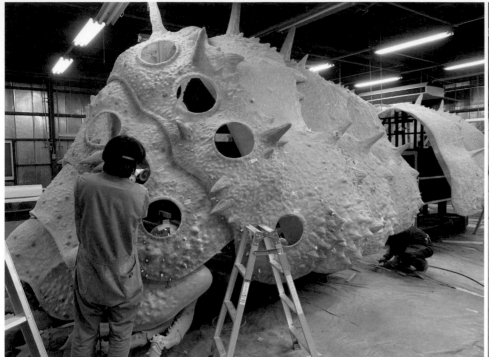

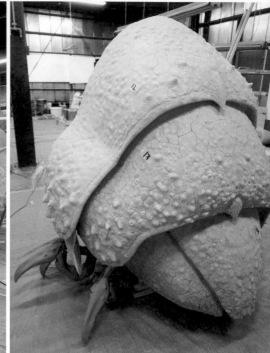

△漸漸地，FRP 殼體被堆疊組合起來，整體外觀變得明確。站在前面並背向鏡頭的人是負責整體造型進度以及細部工作的技術總監鈴木雅雄先生。他擁有豐富的知識和技能！

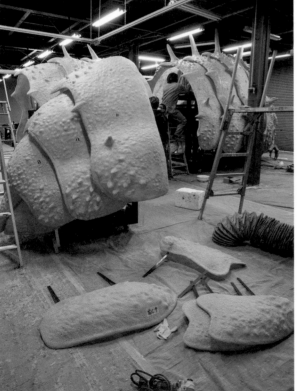

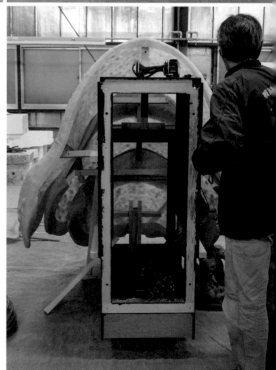

◁前面的殼體是要安裝在底部側面的殼體。出於運輸上的考量因素，這裡設計成可插入式的構造。鈴木雅雄先生等人正在調整軀體內部的結構。

△只組裝了尾部的狀態。實際上這裡也是維修用的進出口。補強材上配有車輪。

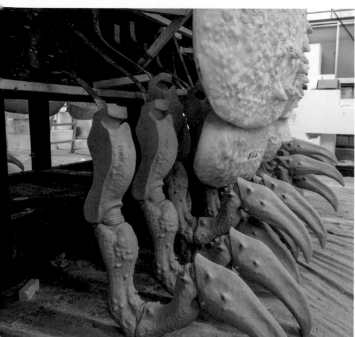

△一整排 FRP 製的腳部排列在側面的下部。這是藉由鋼板架構而成的懸掛式結構。腳部有幾種不同的彎曲方式和大小呈現出不同表情。

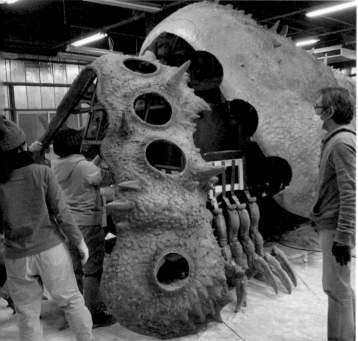

軀體前部也是裝有控制 14 顆眼睛的 LED 照明設備的位置，因此作業時需要特別小心的操作。

▷正在將尖刺貼在軀體和腳部的谷口順一先生。腳部有各自的編號，並且有指定的安裝位置。

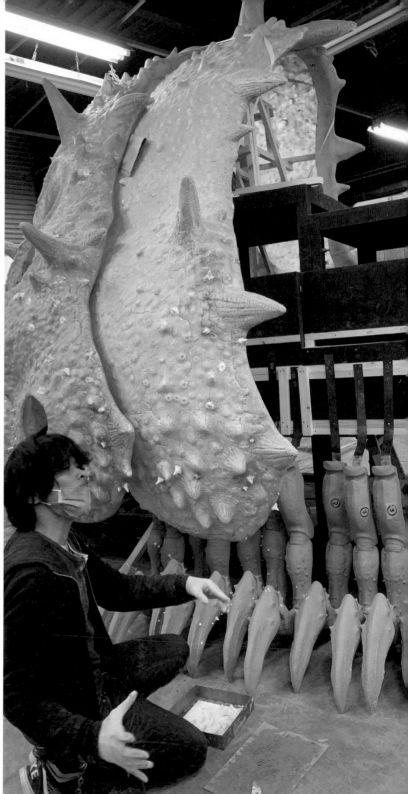

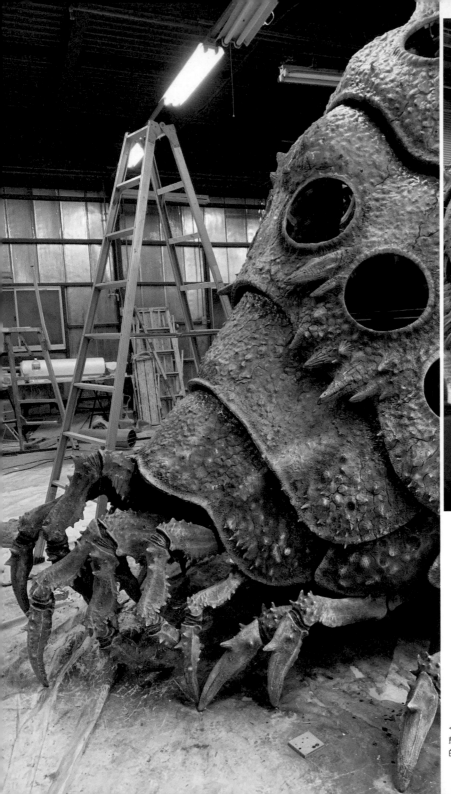

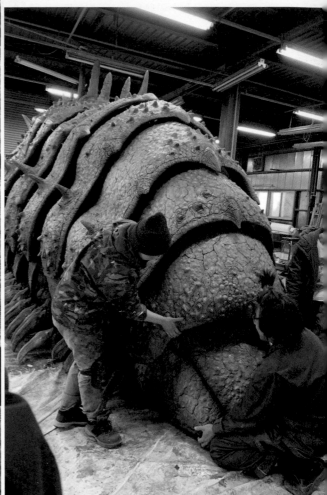

△美術製作負責人青山有加小姐和技術總監鈴木雅雄先生正在檢查用於維修的尾部進出口的安裝位置。他們將進行分解，然後進行各部位的塗裝，再進行暫時的組裝。

◁體表完成了尖刺黏貼等細節的作業，並完成了基本塗裝的狀態。前肢的每個姿勢和排列，都會盡量以固定成似乎正在活動的（下一秒就要動起來似的）感覺為目標。

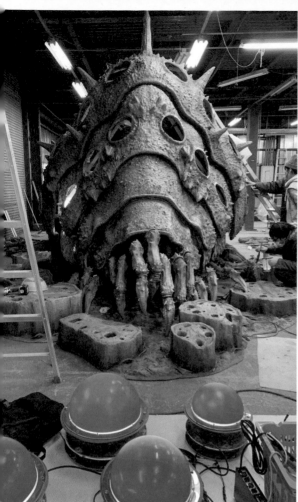

△放在前面的 LED 燈罩，後續都是要嵌入王蟲眼睛裡面。有個專門團隊會反覆測試錯過後，決定光線和時間來進行程式編碼控制。

△正在測試發光模式的眼睛燈罩。為了使其看起來不像是中空的，因此在充滿透明矽膠的內部配置了玻璃珠等凹凸不平的物體，讓人在注視眼睛內部時會有十分不可思議的感覺。

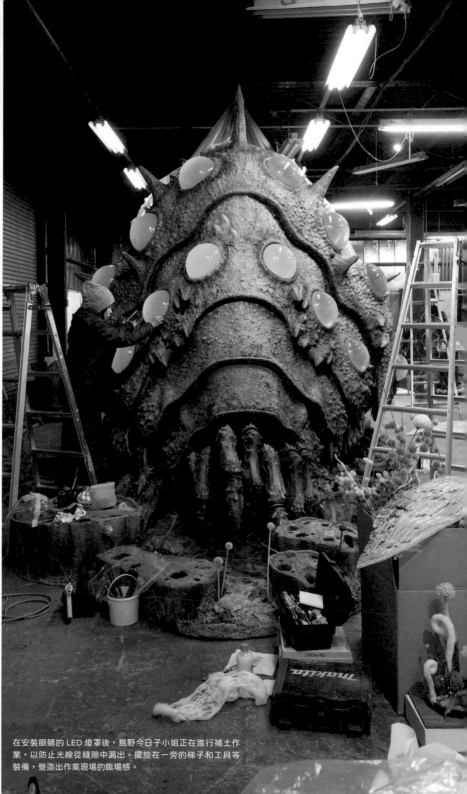

在安裝眼睛的 LED 燈罩後，島野今日子小姐正在進行補土作業，以防止光線從縫隙中漏出。擺放在一旁的梯子和工具等裝備，營造出作業現場的臨場感。

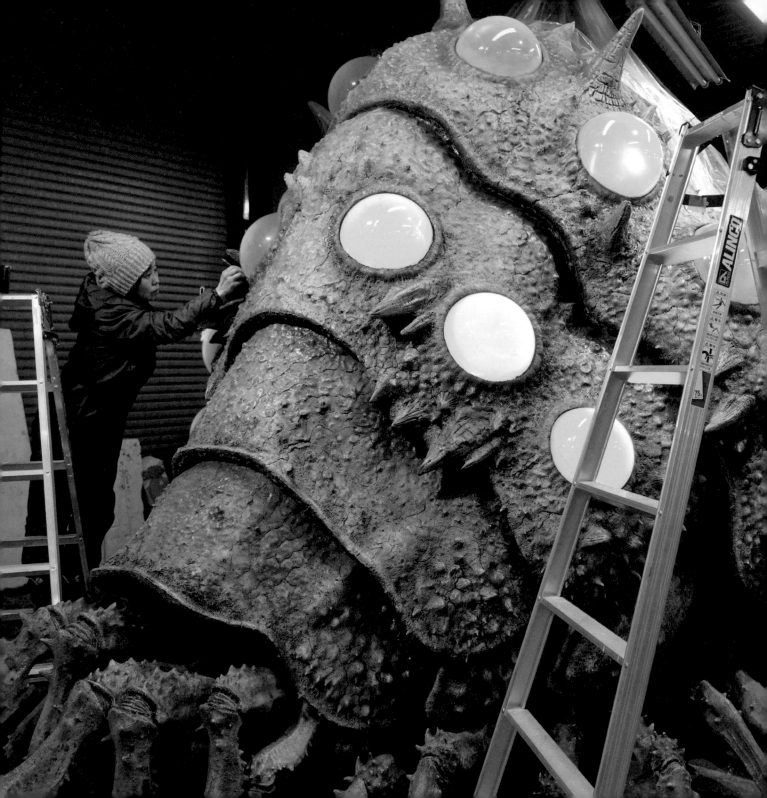

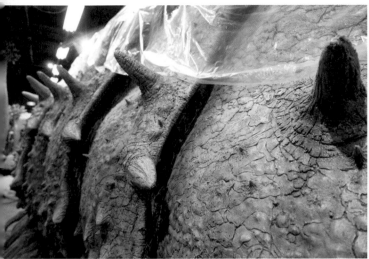

△在殼體之間，裝上了經過加工的發泡聚乙烯（PE）薄片。

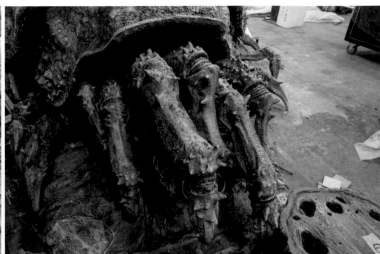

△一邊考慮前肢的姿勢和位置的同時，也逐漸決定周圍腐海菌類的配置。

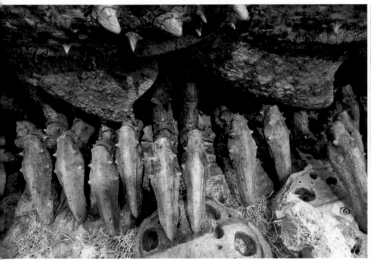

△正在進行側面腳的配置以及菌類的製作。並且配置了王蟲主食蟲糧木的樹根。

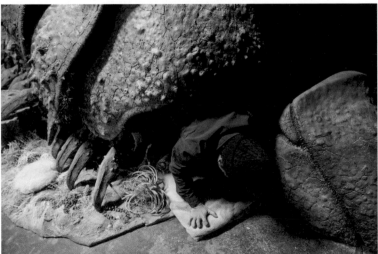

△正從尾部進出口爬出來負責王蟲的砂川賢二郎先生。

◁在展覽中，眼睛顏色會在程式設定的時間改變。與前頁一樣，島野今日子小姐正在進行防止光線滲漏的作業。王蟲表面的尖刺等細節工作基本上已經完成的狀態。

蟲糧木與腐海菌類
Fungs in the Toxic Jungle

各種腐海菌類以蟲子的死骸為苗床不斷繁衍生長，製作時是以表現同時具有生理排斥感與美感的混沌感為目標。

其中，蟲糧木呈現出一種表面有密集白色菌絲的漩渦形狀，是王蟲的主食。

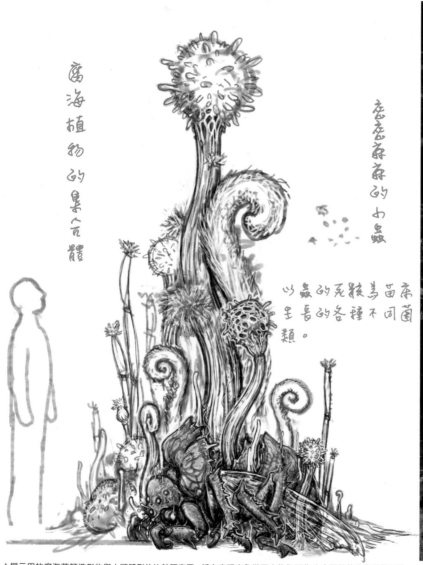

腐海植物的集合體

產產原原的小蟲

以蟲的死骸為苗床生長的各種不同菌類。

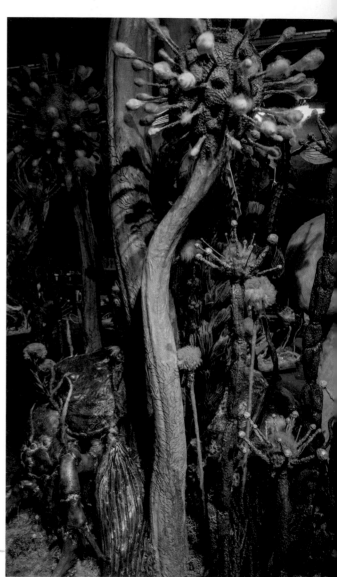

△展示用的腐海菌類造形物與人類體型的比較研究圖，旨在表現出象徵死亡後仍可為生命提供養分的世界規律。菌類的集合體以蟲子的死骸作為苗床，茁壯生長。為了方便起見，標題命名為「蟲糧木」。

△釋放有毒孢子的菌類實物大小的模型，後續還要進一步進行增加"柔軟感"和"黏稠感"的作業。

34

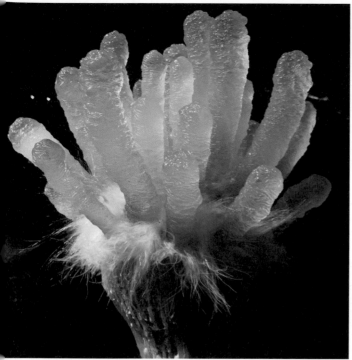

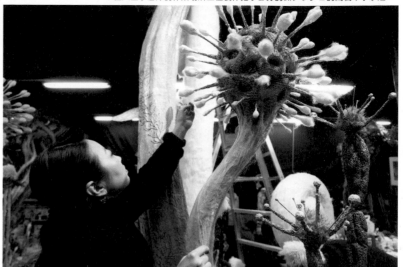

△這個菌類的前端部分是用烤箱粘土（ Mr. SCULTP CLAY ）製作原型，然後再置換成透明樹脂後使用。相同的原型也使用於製作牛虻的尾部（ 這裡是與大王蜻蜓相關的菌類）。

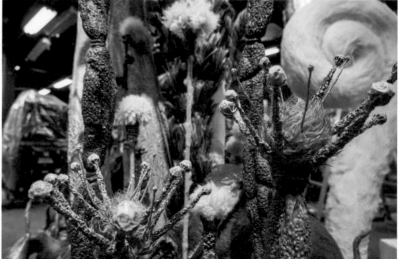

△綠色部分是使用山苦瓜翻模複製而來的零件。

◁根據電影中「蟲糧木將午後的胞子散播出去……」的台詞，這裡安排成將白色斑點狀的孢子撒在各處的狀態，使用的是珍珠岩（ 用於園藝的土壤改良材）。

△表面的凹凸形狀是複製了蜂巢胃（ 牛的第二胃）的形狀。積極地利用自然的造形元素，可以帶來極大的效果！

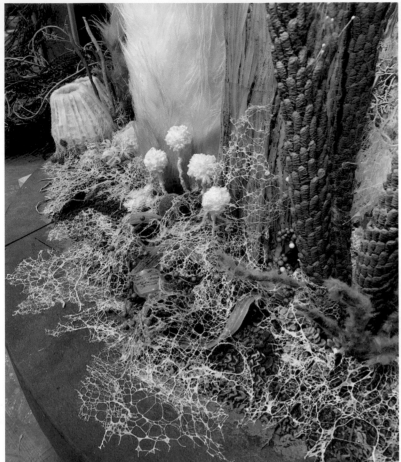

△在根部使用了改造過的人造花、加工過的聚酯纖維、矽膠和熱熔膠等材料。

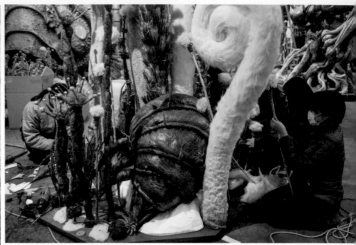

△數名工作人員正在安裝菌類模型。

◁素材研究開發負責人㈱マーブリ
ングファインアーツ伊原弘先生使
用聚酯纖維和噴霧膠製造出菌絲狀
的素材。這種素材泛用性很高，可
以應用於各種不同的地方。

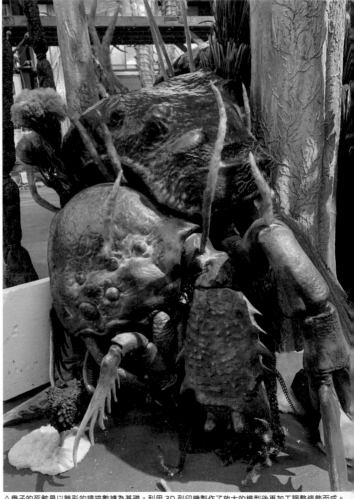

△蟲子的死骸是以雕形的掃描數據為基礎，利用 3D 列印機製作了放大的模型後再加工調整修飾而成。

蛇螻蛄 (翅蟲)
Hebikera

巨大的翅蟲（蛇螻蛄）。成年狀態的蓑鼠。身體扁平，像蛇一樣長，身體分為許多節，可以飛翔。嘴部有巨大的牙齒。具有一對大眼睛，以及位於臉部中央的多個小眼睛。相較於 TAKEYA 式自在置物用的原型，展示品將身體的厚度調整得更薄些，比較貼近原作的形象。

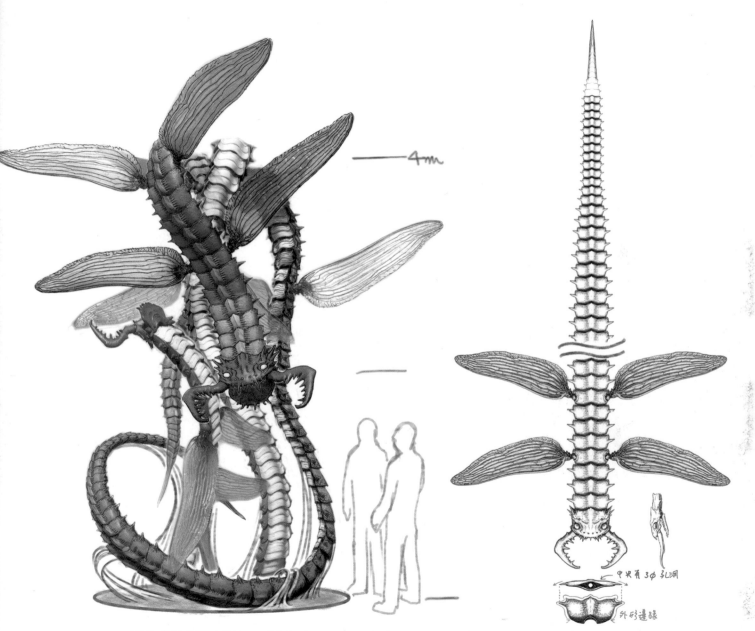

4m

中央有 3φ 孔洞

外形邊緣

△首先，我們要思考如何將扁平而長的物體變成大型造形作品，最終決定將多個模型安排成"彼此交纏、進行繁殖行為"的狀態。即使是在小型的初模原型很容易完成的事情，在尺寸放大後也需要重新進行強度計算和組裝程序等繁雜的工作安排。我對造成工作人員的負擔感到非常抱歉，同時也非常感激。

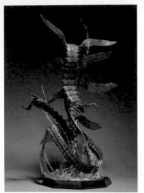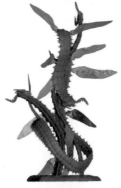

△以初模原型（左）為基礎，由㈱アレグロ協助建立成數位資料來進行模擬。

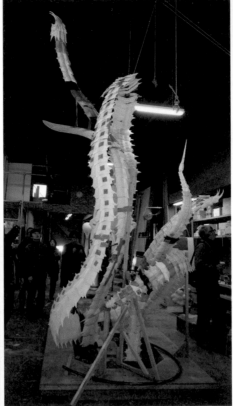

△像波浪一樣起伏的姿勢。

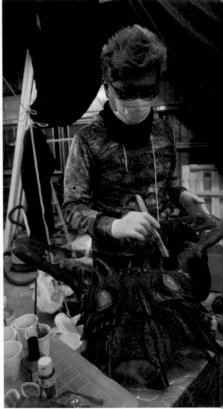

△最後使用透明塗料來調整修飾，營造出光澤感。

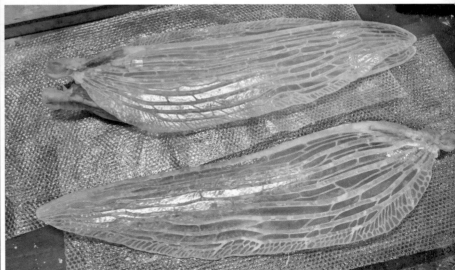

△以雛形為基礎，進行放大成形的蛇螻蛄翅膀。接下來還要將翅脈仔細地著色。

◁這是一張模擬圖，用於確定身體節段的形狀和大小應該有多少種類。這是以海洋堂發售的 TAKEYA 式自由置物蛇螻蛄為基礎，在這裡因為不需要安裝關節，所以可以將身體節段重新設計得更薄並製作成初模原型。

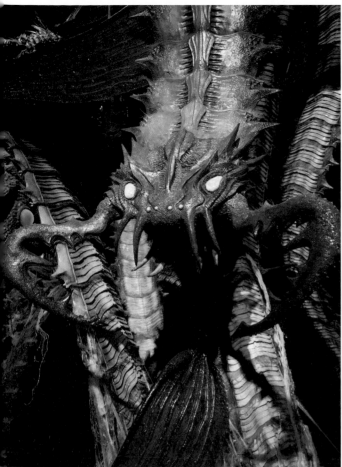

△㈱アレグロ負責主要部分。利用數位技術進行掃描、造形和輸出,並透過類似複雜拼圖的方法進行安裝及調整修飾。頭部的造形委託給了百武朋先生。增強了攻擊性的威懾感!

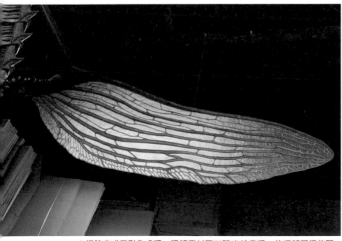

△翅膀完成了彩色處理。透明素材可以讓光線穿透,使翅脈顯得美麗。

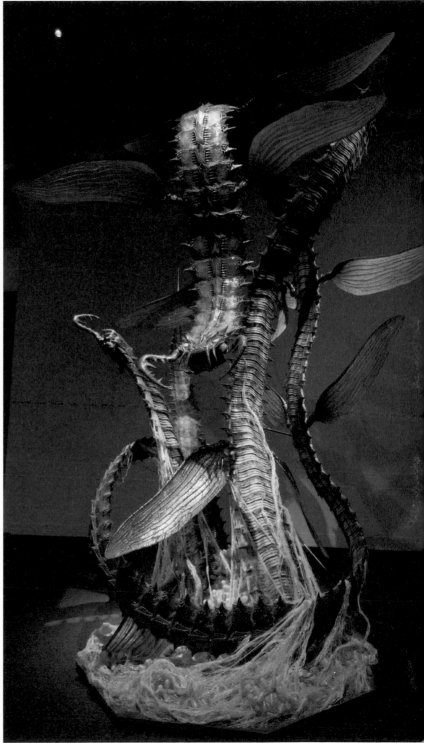

△即使有多個個體將長長的身體捲曲起來,但整體仍緊密地整合在一起。

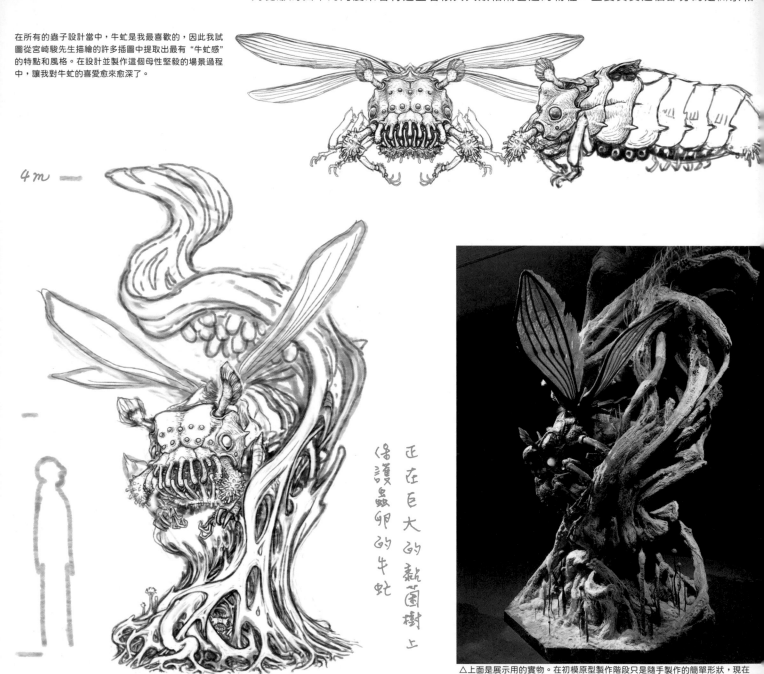

牛虻
Ushiabu

正在巨大的樹木狀菌類上保護蟲卵的牛虻。在原作漫畫中，讓人印象深刻的正在保護蟲卵的牛虻是在地下洞穴裡，但在展示中，將舞台改為設置在菌類的樹上，並將母牛虻和新生幼虻置在下方。整個展示的意圖是希望將作為一種生物的蟲子，與人類的行為彼此重疊，使觀眾夠從娜烏西卡的角度來看待這些看似與人類相隔甚遠的物種。主要負責這個部分的是㈱京和

在所有的蟲子設計當中，牛虻是我最喜歡的，因此我試圖從宮崎駿先生描繪的許多插圖中提取出最有"牛虻感"的特點和風格。在設計並製作這個母性堅毅的場景過程中，讓我對牛虻的喜愛愈來愈深了。

4m

正在巨大的新菌樹上保護蟲卵的牛虻

△上面是展示用的實物。在初模原型製作階段只是隨手製作的簡單形狀，現在要把它放大，變成展覽用的物品，這讓我感到非常不好意思……。

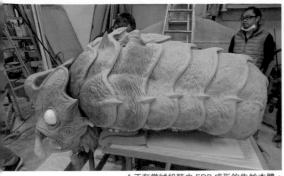

△正在嘗試組裝由 FRP 成形的牛虻本體。

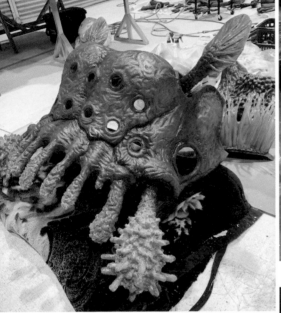

△正在為頭部上色，透明的眼睛零件還沒有裝上。

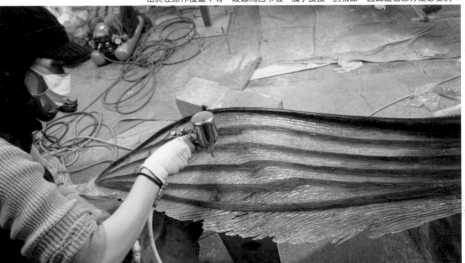

△正在添加頭部的細節以及彩繪。口中有觸手狀的感覺器官。
由於在原作漫畫中有一段娜烏西卡被 "觸手摸摸" 的情節，因此這個部分是必要的。

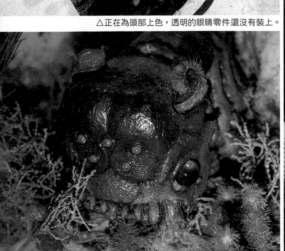

△立於母牛虻腹部下方的小牛虻。在實際的展覽中，由於燈光較暗，可能無法看清（笑）。

△㮈京和的嶋邑理惠小姐正在用噴筆為牛虻的翅膀紋理進行著色。

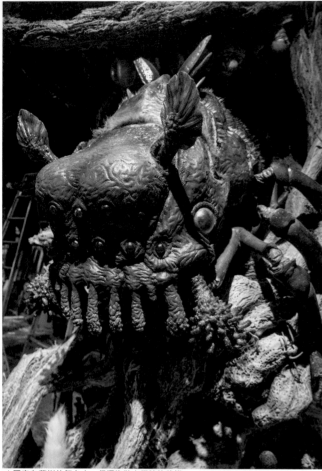

△固定在菌樹的舞台上，但還沒裝上翅膀的狀態。

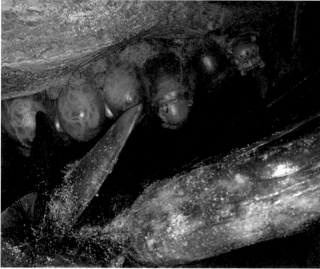

△上方是產下來的卵即將孵化出來的小牛虻。

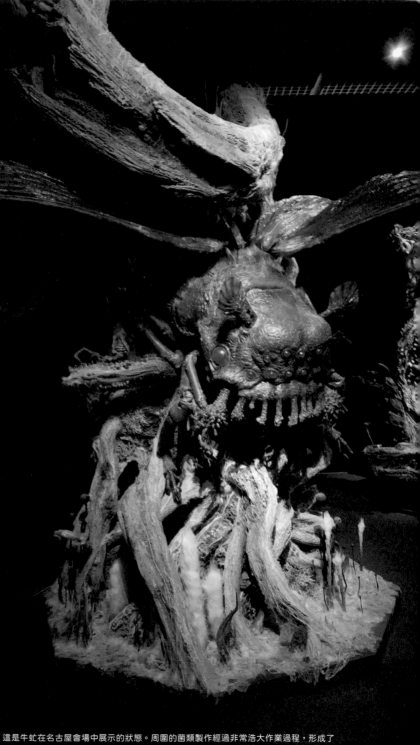

這是牛虻在名古屋會場中展示的狀態。周圍的菌類製作經過非常浩大作業過程，形成了濃密的密度感。眼睛是用透明樹脂製作而成，並藉由電飾來使其發光。

蓑鼠（地蟲）
Minonezumi

這是蛇螻蛄的幼蟲。牠們有相當於 1 公尺長的毛毛蟲般的身體，總是集體行動。平常是爬在地面上前進，但也可以跳躍起來攻擊獵物。在最上面剛脫完皮的個體，已經稍微有些像蛇螻蛄的形狀。在腐海的蟲子當中，不完全變態的比例似乎比完全變態的多，因此我們試圖將其設定為中間型態的變態。整體來說，我們的目標是在保持其為蛇螻蛄幼蟲的同時，呈現出具有動感的表現。主要負責的公司是㈱アップ・アート。

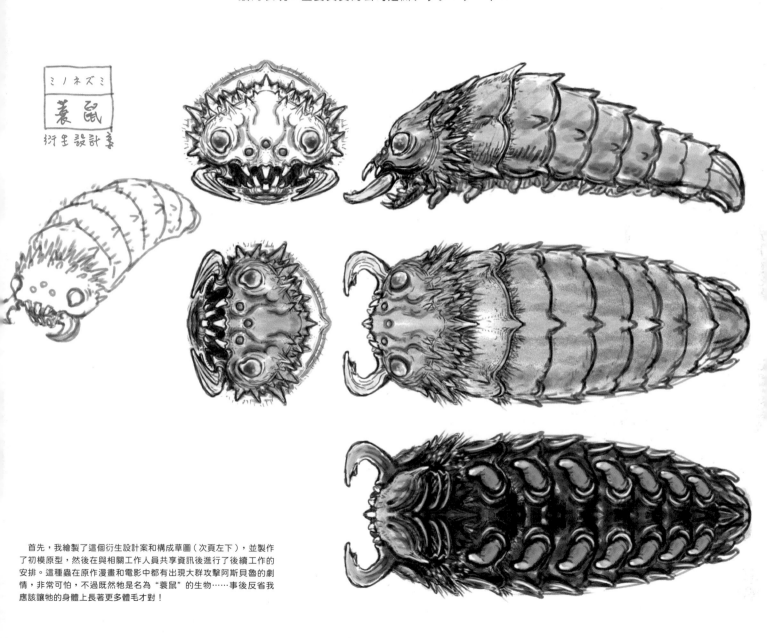

ミノネズミ
蓑鼠
衍生設計案

首先，我繪製了這個衍生設計案和構成草圖（次頁左下），並製作了初模原型，然後在與相關工作人員共享資訊後進行了後續工作的安排。這種蟲在原作漫畫和電影中都有出現大群攻擊阿斯貝魯的劇情，非常可怕，不過既然牠是名為 "蓑鼠" 的生物……事後反省我應該讓牠的身體上長著更多體毛才對！

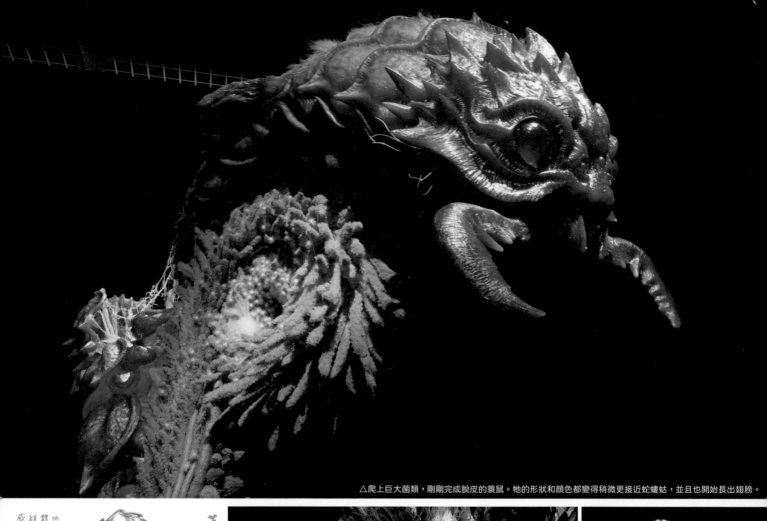

△爬上巨大菌類，剛剛完成脫皮的蓑鼠。牠的形狀和顏色都變得稍微更接近蛇蔞蛄，並且也開始長出翅膀。

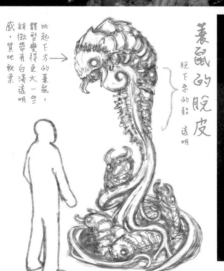

比起下方的蓑鼠，
體型變得更大一些
稍微帶有白濁透明
感，算吧較柔

蓑鼠的脫皮

脫下来的殼 透明

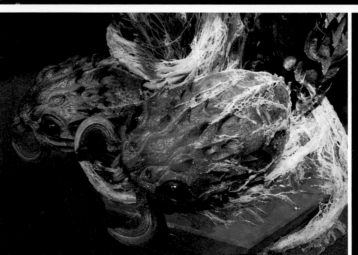

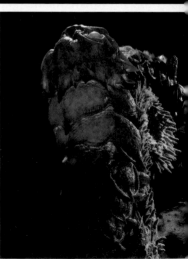

△在正在脫皮的個體下面等待排隊的其他蓑鼠群。右側是脫皮後的殼，塗裝時活用了 FRP 的透明質感。

44

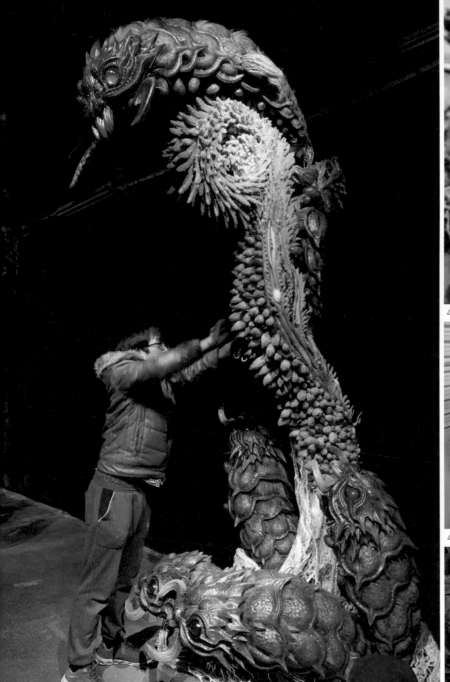

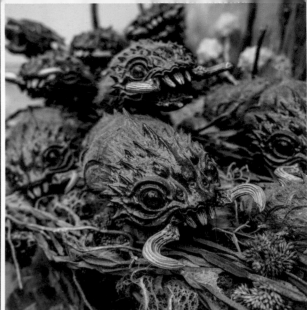

△巨大香菇狀菌類根部的一群蟲鼠。都是體型小了許多的個體。

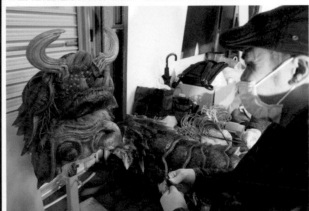

△上色時藉由疊加透明塗料來表現出透明感。

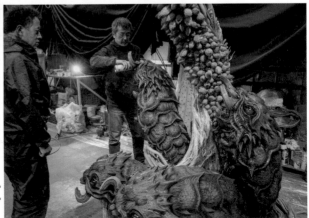

△一隻蟲鼠爬上了菌類的頂端,正在脫皮的狀態。工作人員是前來幫忙的郭將浩先生。

▷檢查設置的狀態,並且進行光澤處理的透明塗料塗裝作業中。
左邊是來幫忙的萩原篤先生。

大王蜻蜓
Daioh Yanma

起初大王蜻蜓的雛形設計是固定在巨大香菇形狀的舞台上，但由於牠是一種可以飛行的蟲子，因此最後決定在整個展覽場地懸掛了4隻用鋼絲吊掛的大王蜻蜓。

大王蜻蜓是由㈱アレグロ負責，香菇狀的菌類植物則由㈱シャコー負責。

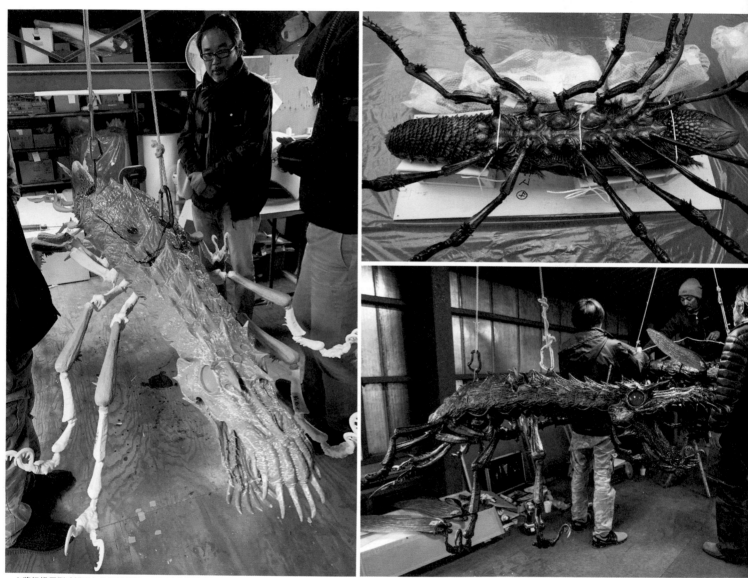

△將初模原型（雛形）的掃描數據，仔細地修整並增加密度感，然後使用 3D 列印機輸出，並固定在金屬框架上，逐步組裝起來。右下是上色作業幾乎要完成的狀態。由於展示時是需要觀眾抬頭仰望的角度，因此腹部也需要精心造形（右上）。

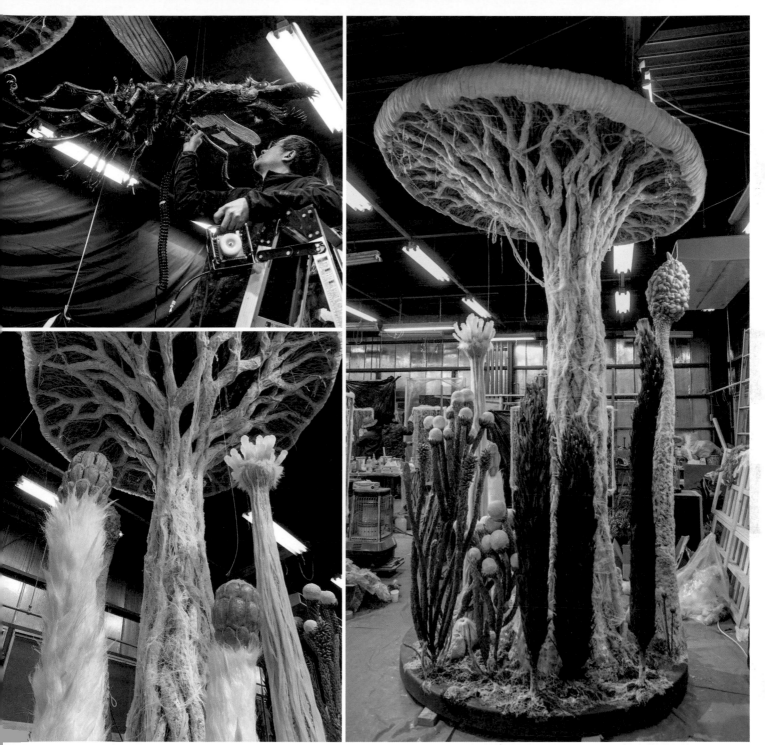

在初模原型（雛形）中，菌類群本來是製作成「大王蜻蜓」的背景（但實際展示中大王蜻蜓被廣泛配置在整個會場）。照片是在八王子倉庫進行作業時的狀態。

△以㈱シャコー的浅田啓先生為中心的團隊正在製作菌類。接下來要在地面上配置蓑鼠的群體。

考慮到運輸和展示的方便性，各個造形物都被設計成可以分解成幾個部分，然後在展覽現重新組裝。

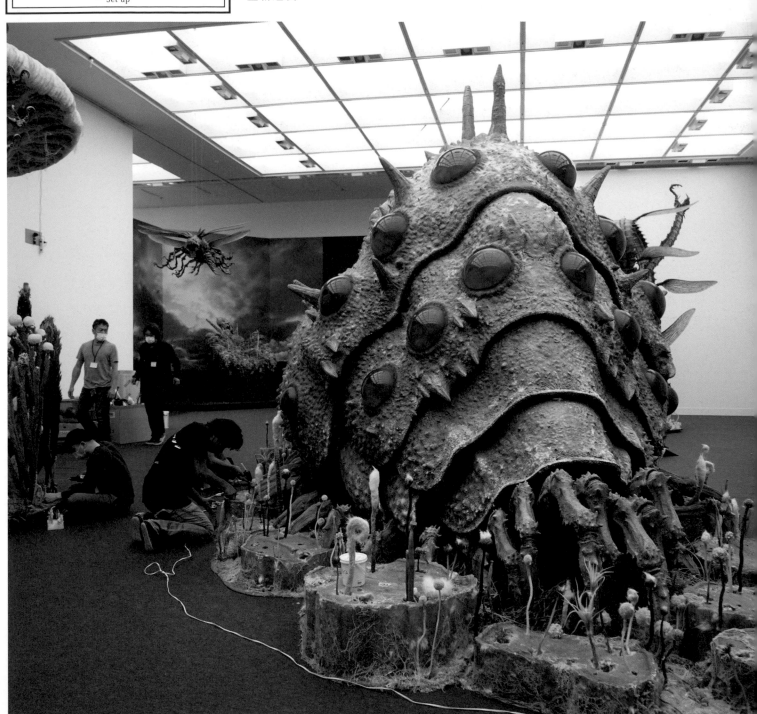

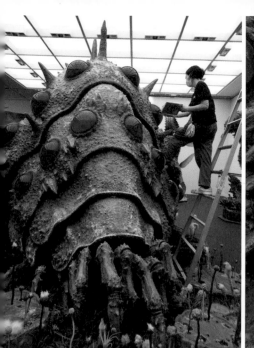

△王蟲是最大的展示品。

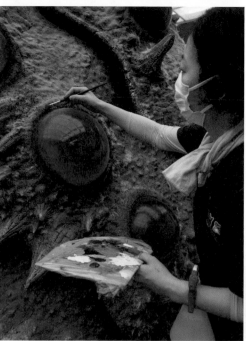

△為了讓眼球和身體顏色融合，塗上色彩修飾。

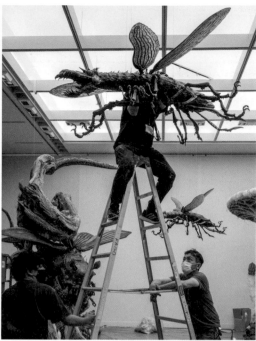

△使用鋼琴線從天花板上吊掛起來。

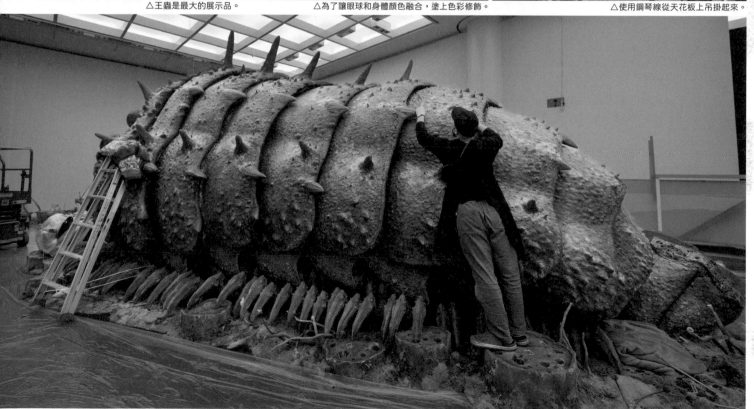

△雖然非常巨大，但各項細節也都經過仔細地調整修飾。這裡是名古屋的展覽會場。

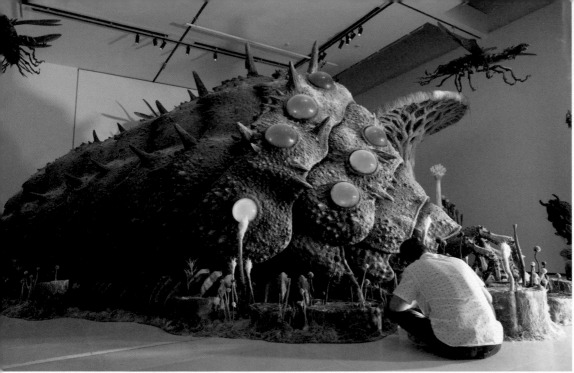

△正在調整修飾王蟲周圍的菌類。眼睛的顏色和發光的方式都會有所變化。

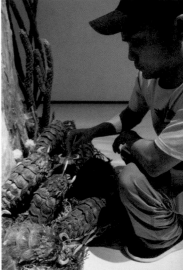

△王蟲的前部。

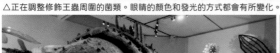
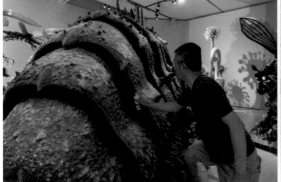

△使用聖誕節用的雪花噴霧粉末來當作堆積在身上的菌類孢子。

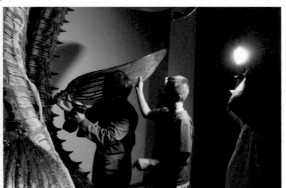

△將蛇螻蛄的翅膀調整成安全的角度。

△蓑鼠的群體。

各種小蟲子

透過原創造形，製作出棲息在腐海中的其他各種蟲子。設計的目標是追求真實感和吉卜力風格，雖然有點恐怖，然而一旦發現牠們的存在就會帶給觀眾驚喜的感覺。主要負責人是谷口順一先生。

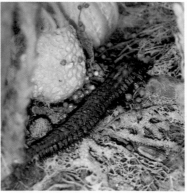
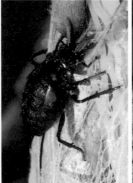
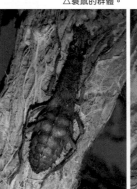
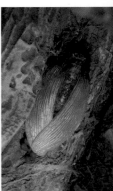

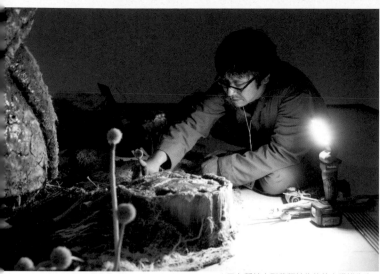
△正在種植小型菌類植物的鈴木雅雄先生。

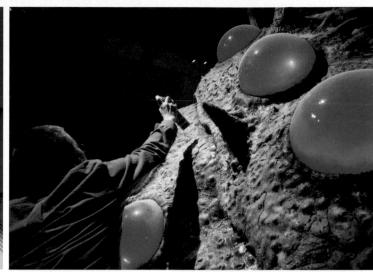
△使用雪花噴霧粉末表現出堆積在體表的蟲糧木孢子。

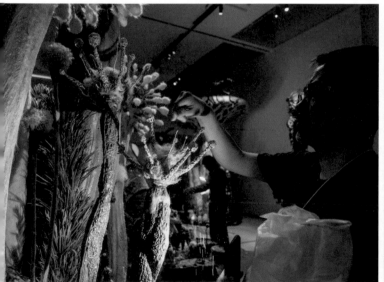
△將白色的假毛皮切細後,再用膠水黏貼上去。

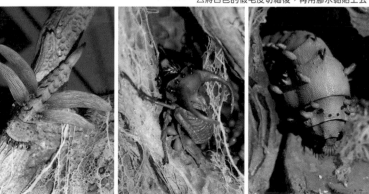

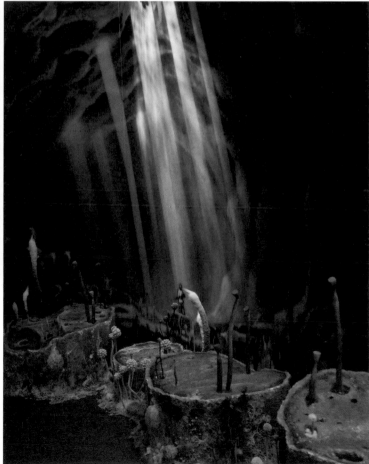
△部分牆面貼有電影背景的印刷物,強調了世界觀和立體深度。

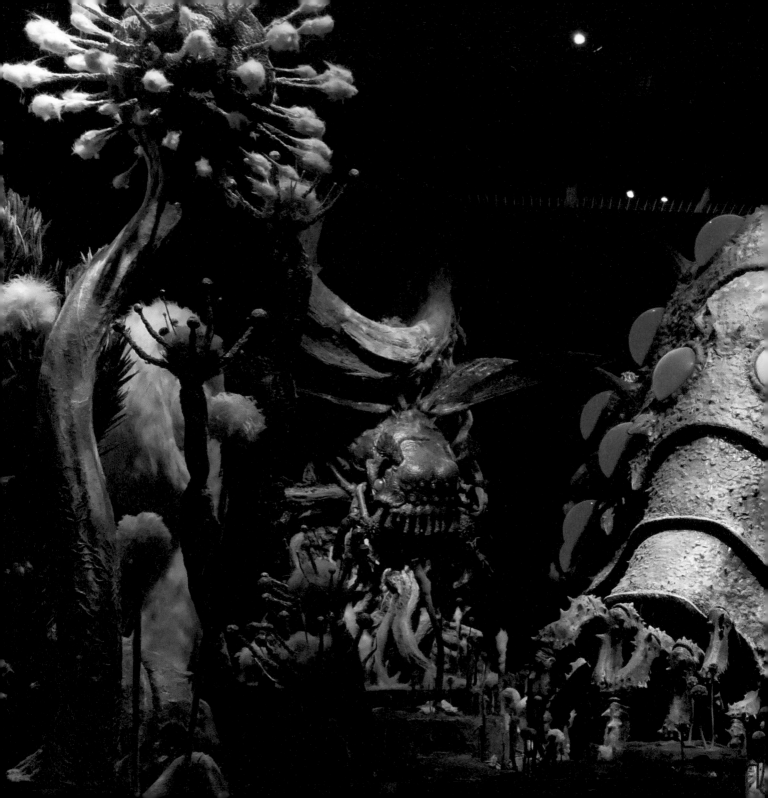

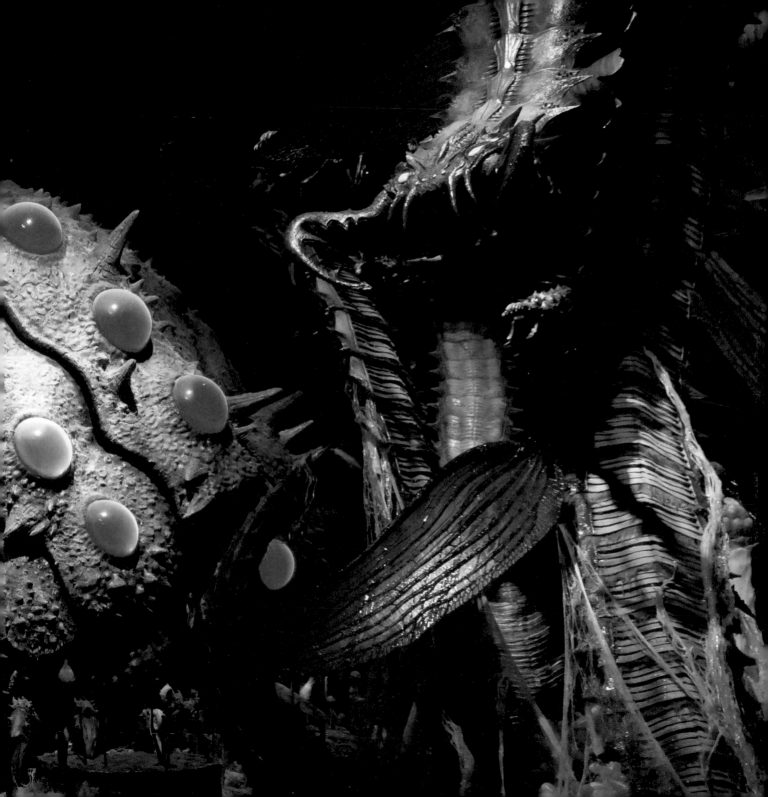

逐漸腐朽的巨神兵
The Decay

也許因為我是在常年受到海風吹拂的鄉下長大的關係，我對於物體經年累月地腐朽變質的[狀]態總感到一種難以抗拒的魅力與美感。在《風之谷》中登場的"巨神兵化石"成了一個能以[美]術形式表現這種感覺的理想主題。然而，我選擇製作的是巨神兵還沒有進入化石狀態，而是[在]能停止後正要被腐海吞噬前的場景。想要藉以凸顯"能夠將人類所創造的事物歸於虛無的力[量]正在持續進行中的魅力。儘管身為創作者，竟然會去感受到從創作完成的一瞬間就試圖將其[破]壞的那股力量所帶來的魅力和美感，這似乎是一個矛盾的想法……然而也有人說"矛盾是人[類]的一部分"，所以這也無可奈何的事……對吧。

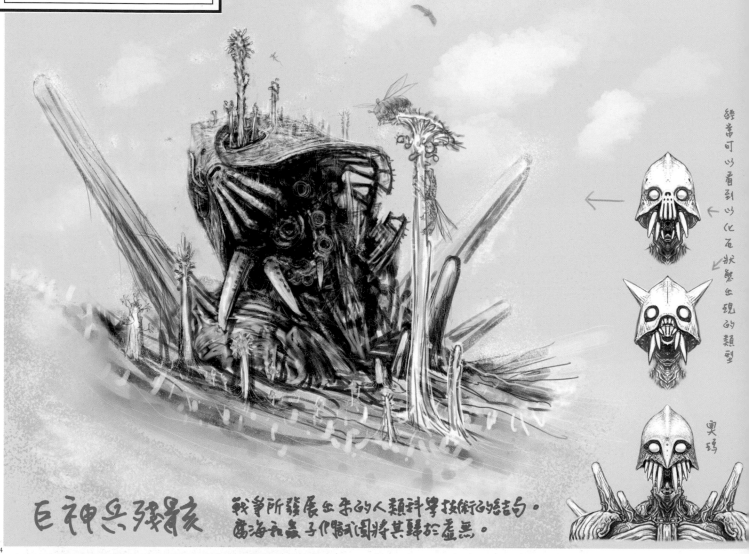

經常可以看到以化石狀態呈現的類型

奧碼

巨神兵殘骸

戰爭所發展出來的人類科學技術的結句。腐海和蟲子們試圖將其歸於虛無。

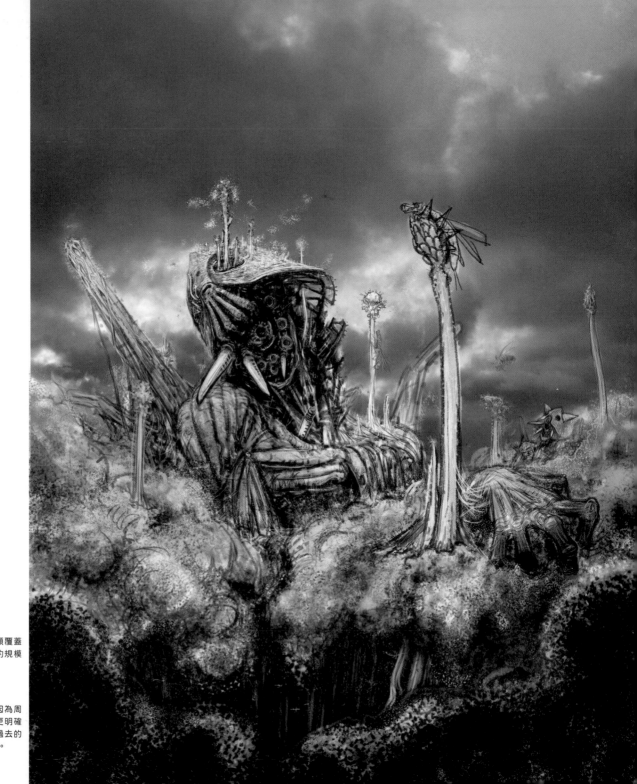

◁ 最初繪製的草稿是以菌類覆蓋
著沉埋在沙漠中的巨神兵的規模
來構想。

▷ 我選擇這樣的構圖，是因為周
圍有一片菌類森林，可以更明確
地將腐海扮演了負責分解過去的
武器和毒素的角色傳達出來。

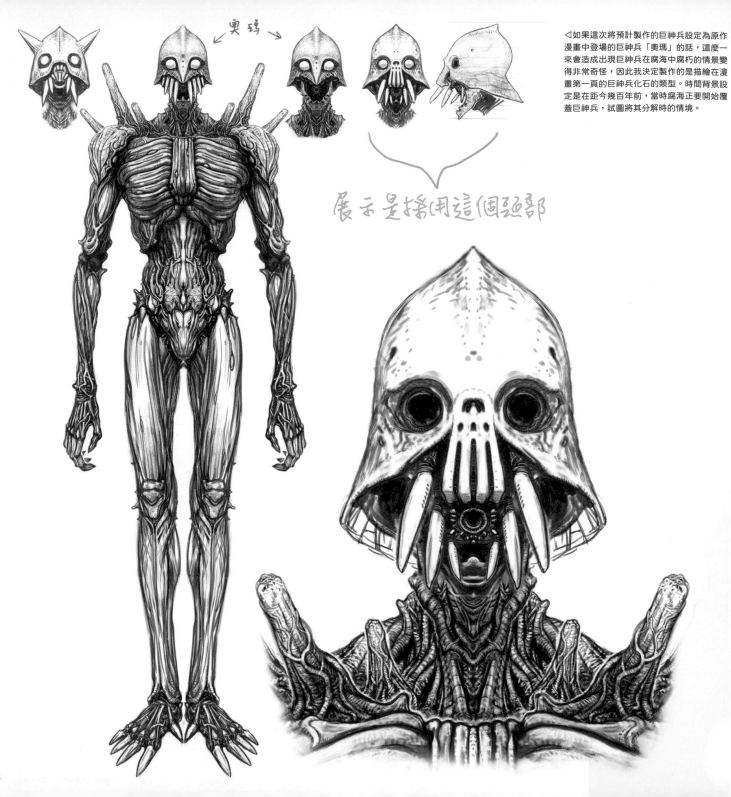

奧瑪

◁如果這次將預計製作的巨神兵設定為原作
漫畫中登場的巨神兵「奧瑪」的話,這麼一
來會造成出現巨神兵在腐海中腐朽的情景變
得非常奇怪,因此我決定製作的是描繪在漫
畫第一頁的巨神兵化石的類型。時間背景設
定是在距今幾百年前,當時腐海正要開始覆
蓋巨神兵,試圖將其分解時的情境。

展示是採用這個頭部

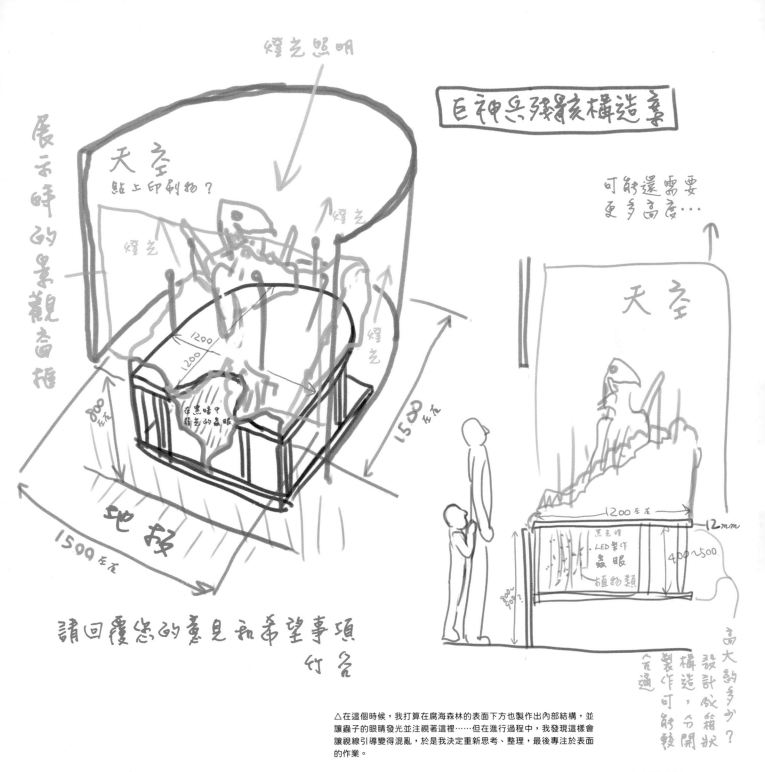

燈光照明

巨神兵殘骸構造案

天空
貼上印刷物?

燈光

展示時的景觀畫框

燈光

燈光

可能還需要
更多高度…

天空

1200
1200

在黑暗中
發光的蟲眼

1500左右

158左右

800左右

地板

1500左右

1200左右

12mm

黑色的
LED製作
蟲眼
植物類

400~500

800左右

高大的多少?
設計成箱狀
構造,分開
製作可能
較適過

請回覆您的意見和希望事項
竹名

△在這個時候,我打算在腐海森林的表面下方也製作出內部結構,並讓蟲子的眼睛發光並注視著這裡……但在進行過程中,我發現這樣會讓視線引導變得混亂,於是我決定重新思考、整理,最後專注於表面的作業。

製作頭盔狀骨骼覆蓋的頭部結構。使用 Styrofoam 發泡塑料製作粗略的內芯，然後在其堆塑環氧樹脂補土並整理形狀。

△粗略地繪製頭部側面圖，同時讓腦海中的各種遐想發散，並確定下大致的尺寸。

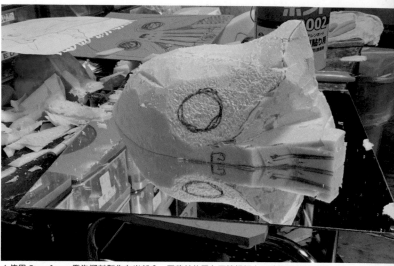

△使用 Styrofoam 發泡塑料製作左半部分，再將其放置在不鏽鋼板上以確認形狀的平衡。

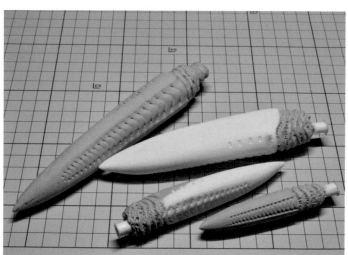

△牙齒（質子光束集散控制裝置？）是使用環氧樹脂補土進行造形。
白色部分使用樹脂（將尺寸最大的零件的複製品加工而成）。

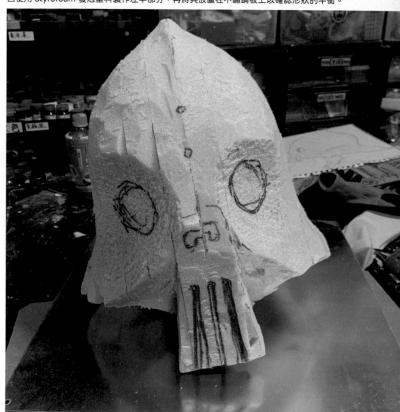

△當左半部分大致完成後，削出右半部分並將其放置一旁，暫不需要黏貼在一起。

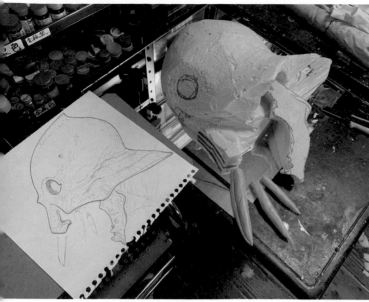

△將粗略切削成形後的左半部分與下顎排放在一起，與草圖進行比對。

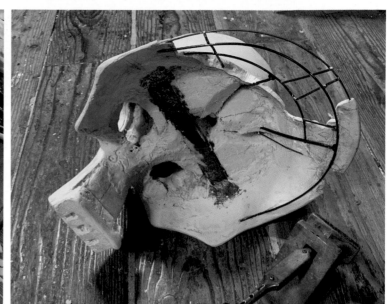

△在頭部的內部添加角材以增強結構，並嵌入金屬框架以呈現腐朽效果。

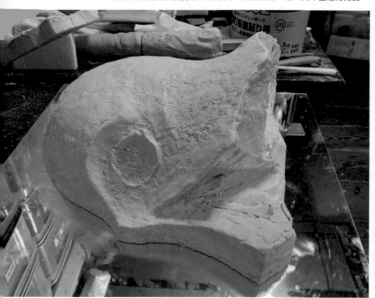

△在表面上塗抹商業用輕量環氧樹脂補土，同時進行堆塑修飾。然後在不鏽鋼板上確認左右平衡。

▷當左半部的形狀基本確定後，將左右兩半 Styrofoam 發泡塑料內芯黏合在一起，然後在整體外表堆塑或切削輕量環氧樹脂補土，將形狀整理出來。臉部表情不需要過於精悍，稍微呈現一點傲氣的表情，更符合宮崎駿的世界觀……而且我認為這樣感覺起來更嚇人。

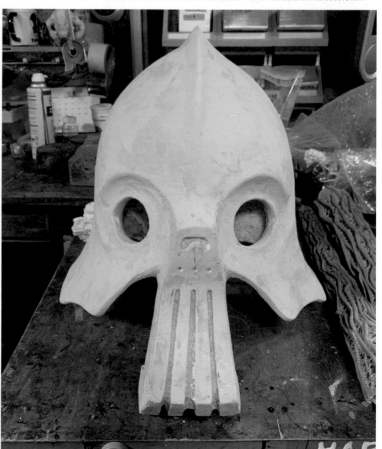

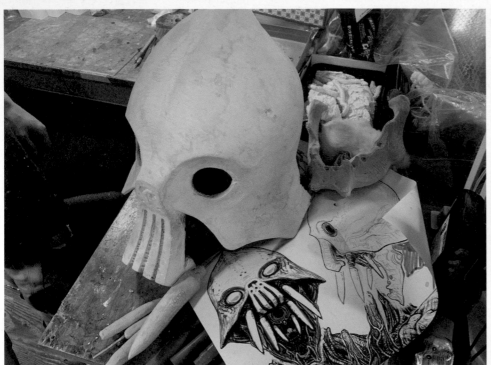

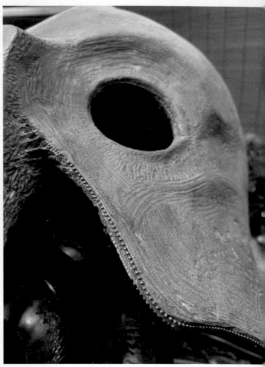

▷△已使用環氧樹脂補土完成外形塑造的頭部。由於呈現出腐朽的狀態，所以保留了一些效果不錯的刮痕和洞（左上）。使用電動工具在表面添加微妙的奇特的凹形狀，同時增加了腐朽的表現。在邊緣處使用瞬間接著黏貼了極小的球鏈（上）。

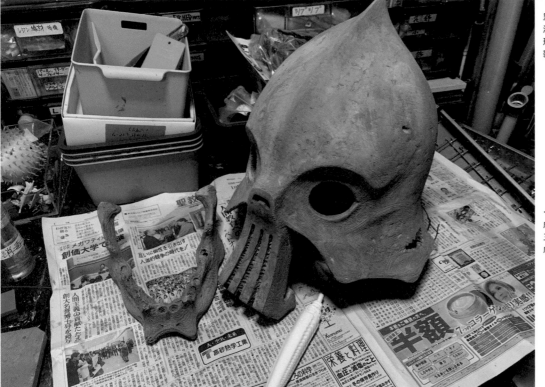

◁接近完成的頭部。大致上塗上顏色，模擬完成後的形象。下顎是獨立的零件。牙齒大小有三種，其中一種已經完成，並經過複製，置換成樹脂材質。

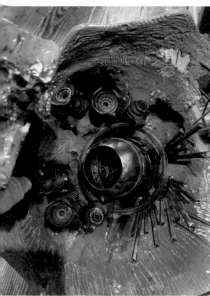
△使用廢品零件在質子光束發射口周圍製作出人工物的感覺。

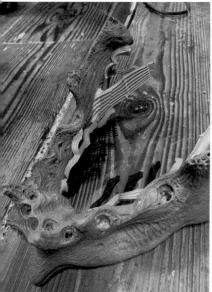
△加入細緻紋樣的下顎。製作表面細節時,想要呈現出不易判斷到底是人工物還是自然物的感覺。

▷將頭部組件的暫時組裝後的狀態。接下來將進一步添加細節,進行塗裝等最後的調整修飾工作。

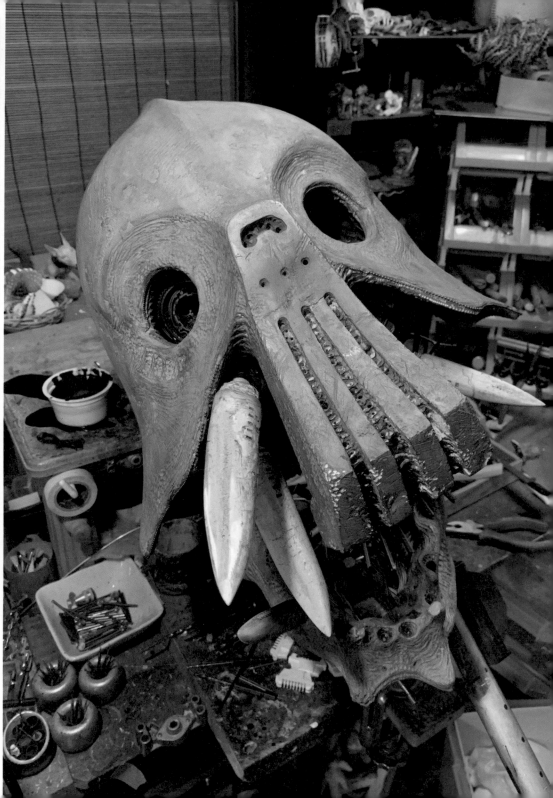

底座及暫時組裝
Pedestal and temporary assembly

製作具有展示台功能的基本結構。

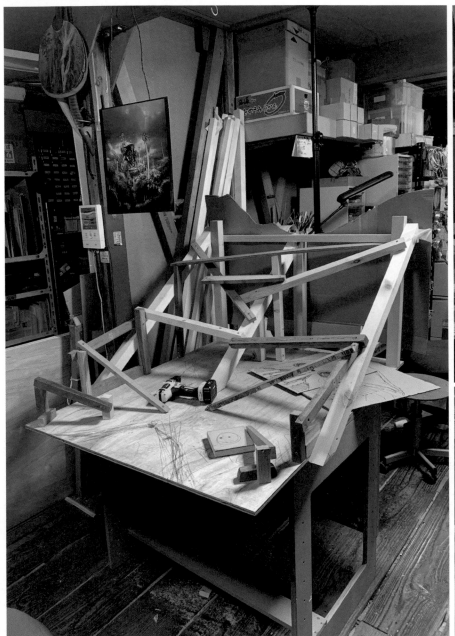

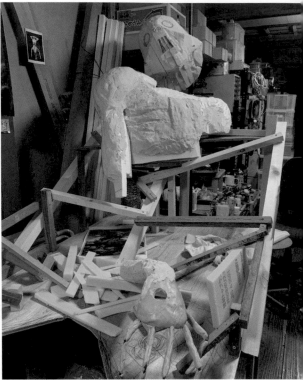

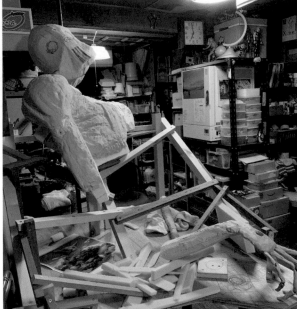

△使用 12mm 厚的膠合板和角材,在作為台座的部分上構建起
一個粗略的起伏結構,以便想像出最終完成品的凹凸形狀。同時
將在正在製作中的巨神兵擺放上去,不斷進行試驗和調整,確保
位置和角度的平衡。

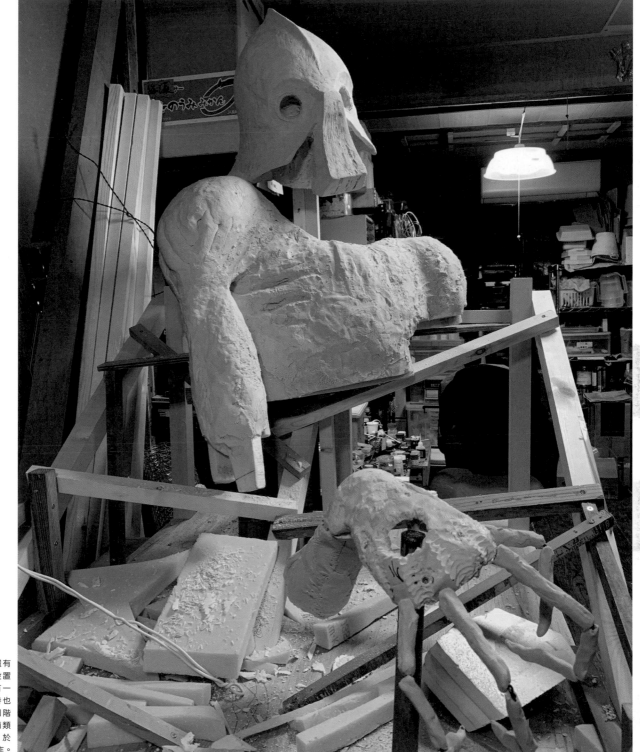

▷由於實際展示之前還有拆解、移動以及進行設置的步驟,因此除了要有一定的輕巧性之外,同時也需要強度。此外在這個階段,我判斷如果能讓菌類穿透手背會效果較好,於是進行了相應的處理工作。

造形 II：手
Making 2 : Hands

儘管它已經腐朽，但對於造形物來說，手部表情是很重要的。這裡要探索出對造形來說，有魅力的死亡姿勢是什麼？

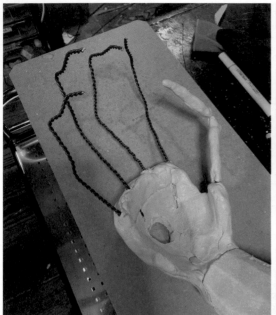

△將 2mm 的鋁線折彎加工成指頭的骨架⋯⋯。

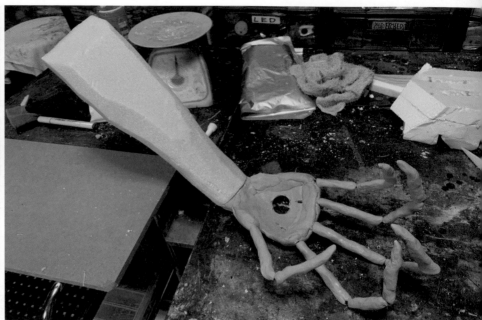

△為了造形手指，開始堆上環氧樹脂補土⋯⋯。

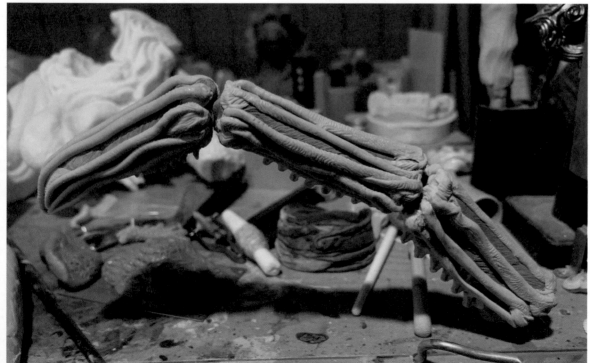

環氧樹脂補土

折彎加工 2mm 鋁線後，包
上環氣樹脂補土。

◁但我後來發現比起一次一次
製作出全部的手部，不如分節
製作出幾種類不同的指節，然
後置換成樹脂材質，再將它們
連接在一起，可以得到更好的
效果，所以改為製作原型。這
是細節部分尚未完成的狀態。

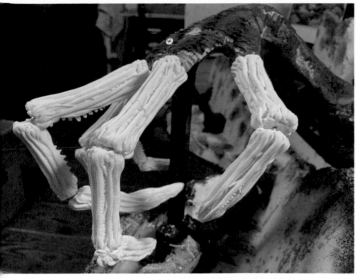

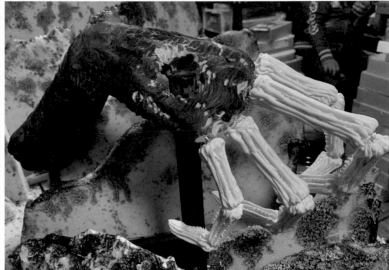

△將完成的手指進行翻模,置換成樹脂材質後,用鋁線連接起來,並且定出姿勢。

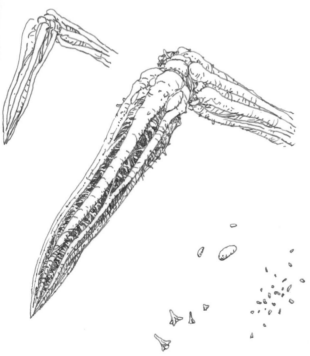

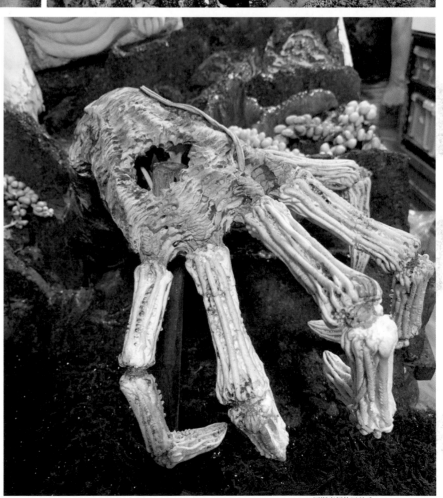

△思考著如何讓巨大的手指看起來像腐朽的狀態……,我將每根手指設計成由多塊骨頭以不規則的桁架結構相連的狀態。

▷調整手背上孔洞的位置,將定好姿勢的手指關節連接起來,同時進行表面凹凸形狀的製作。同時,我也使用電動工具在指頭上雕刻出類似腐朽嚴重到穿透狀態的孔洞。

造形III：尖刺
Making 3 : Thorn

巨神兵身體上有著像是尖刺一樣的突起物（可能是用來控制飛行的裝置？），我使用了各種不同的素材來進行製作。

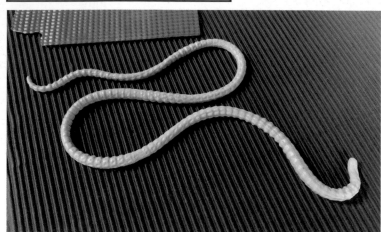

△將環氧樹脂補土揉成細長條狀，放在波浪形狀的厚紙或塑料板上，然後再放上建築模型用的瓦片屋頂塑料板，然後滾動補土，如此就可以得到像這樣的表面細節。

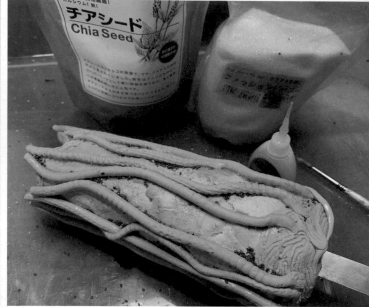

△為了增加細節，可以使用瞬間接著劑將植物種子（如奇亞籽）或不規則形狀的玻璃珠黏貼在上面。這些是預計要使用於腐朽折斷的尖刺根部的零件。

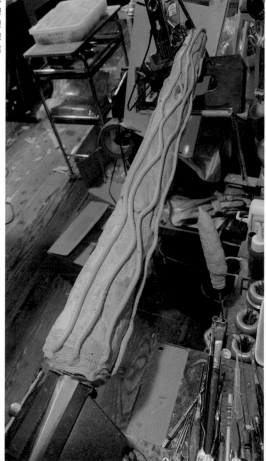

▷在補土完全硬化前，把這個造形物鋪放在尖刺的內芯上（這也是使用環氧樹脂補土製成的）。如果有脫落的跡象，可以使用瞬間接著劑固定，並覆蓋整個內芯的周圍。

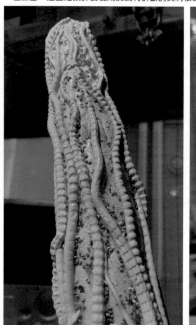
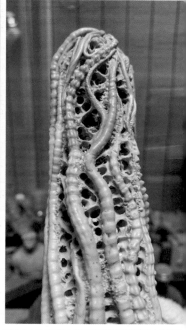

△這是即將完成的尖刺的原型。接著要使用電動工具在上面刻下足以能用矽膠進行翻模製作的孔洞細節。然後將其複製後置換成樹脂材質，再繼續雕刻出更多像腐朽穿透般的孔洞（右）。

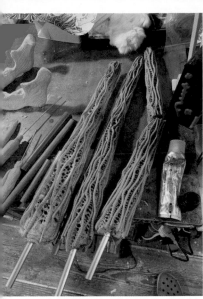

△完成複製並增加了數根的尖刺，雕刻出無數孔洞的作業也已結束。

△經過塗裝後，使用 G Bond Clear 接著劑將毛狀的景觀粉末以及剪短的假毛皮黏貼上去，並用類似菌絲的物質覆蓋於表面，讓它看起來像是長滿了霉菌。

▷完成狀態。掃描雕形用的牛虻，輸出成約 3cm 左右的尺寸，然後放在其中一根尖刺上。

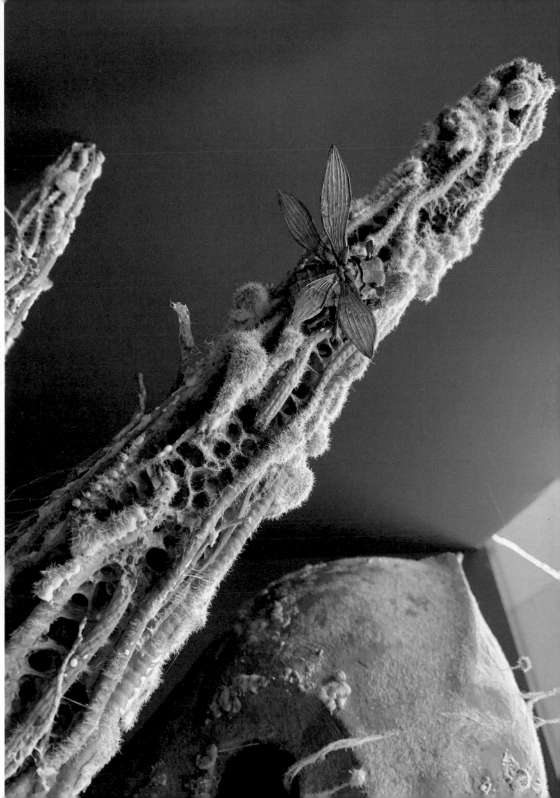

造形 IV：軀體
Making 4 : Body

胸部的立體化經過調整設計，造形成介於骨骼和肌肉之間的狀態，以強調原作漫畫中充滿異形感的設計。

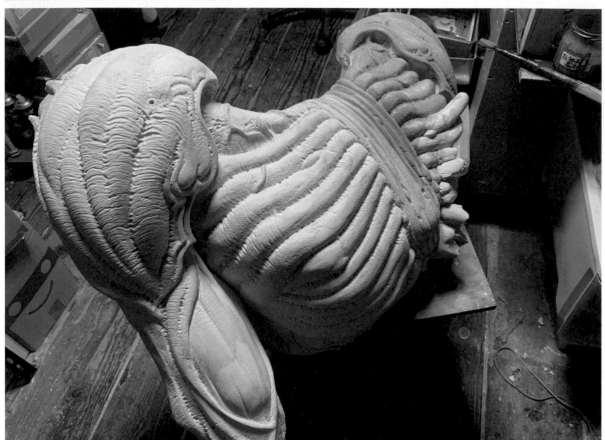

◁胸部和肩膀是採用一體成形的造形方式。內芯是以 Styrofoam 發泡塑料製作，表面用業務用的輕量環氧樹脂補土進行整形，因此儘管尺寸較大，但重量較輕。細部細節部分則是使用電動工具進行雕刻。負責這部分的是谷口順一先生。

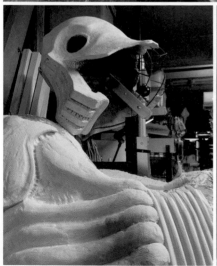

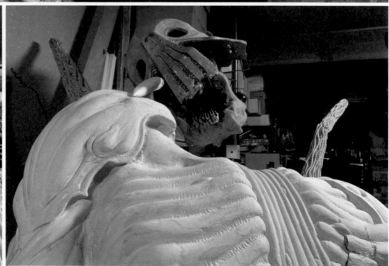

◁暫時組裝胸部和頭部。多次嘗試調整角度和安裝位置，以確保整體的平衡。

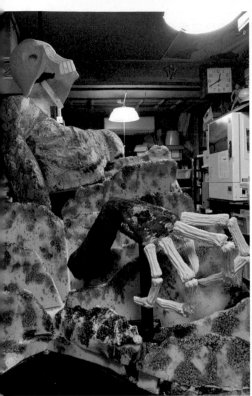

△以 Styrofoam 發泡塑料環繞巨神兵，製作出腐海的內芯部分。

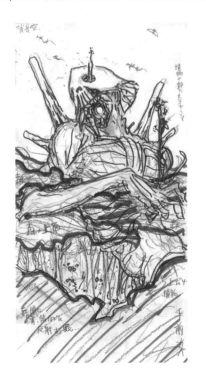

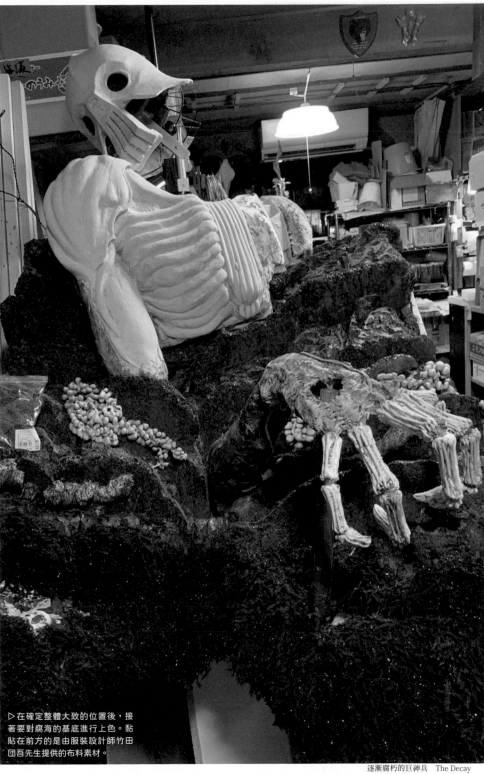

▷在確定整體大致的位置後，接著要對腐海的基底進行上色。黏貼在前方的是由服裝設計師竹田団吾先生提供的布料素材。

造形Ⅴ：蟲與菌類
Making 5 : Insects and Fungus

另外也製作了一些小配件來點綴腐海的基底。透過精心製作，可以讓尺寸的對比變得明顯，也使得巨神兵的巨大感更加明顯。

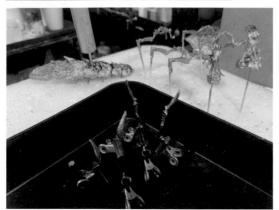

▷掃描雛形用的大王蜻蜓，正在為縮小輸出的零件進行上色工作。

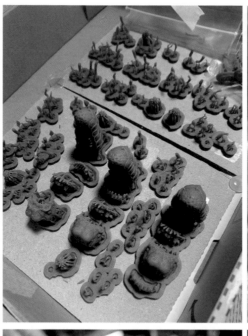

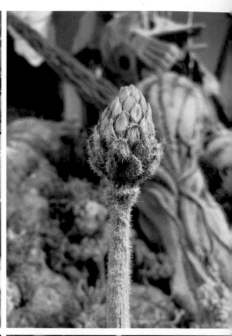

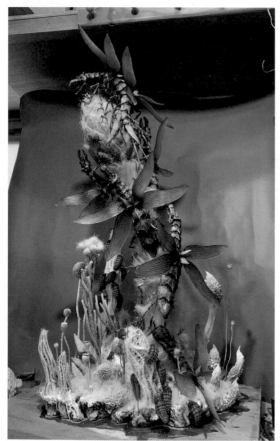

△大王蜻蜓聚集在腐海的菌樹上。這與巨神兵沒有什麼關係，是為了促銷自在置物商品－大王蜻蜓而製作的。

△類似筆頭菜形狀的菌類原型是由柑橘類的八朔橘種子黏合而成。長而細的菌樹內部加入金屬線並使用環氧樹脂補土整形。左上是縮小輸出的牛虻零件。

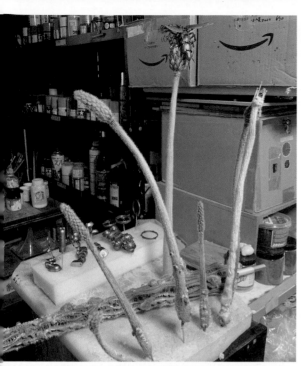

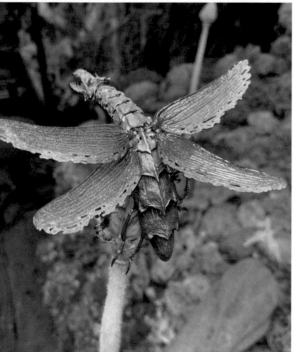

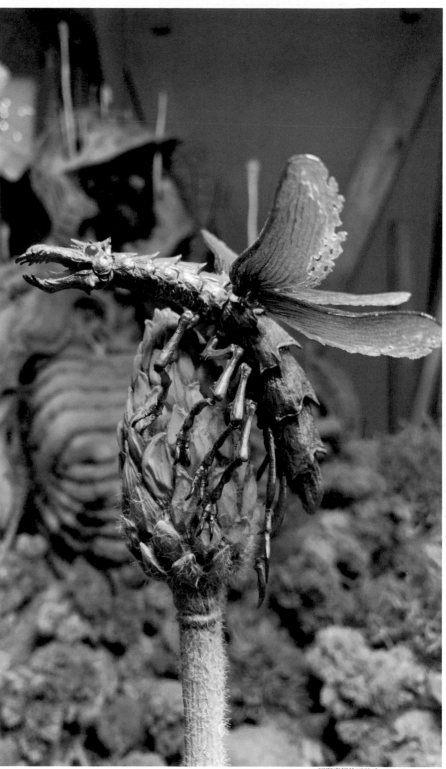

△▷將大王蜻蜓的微縮模型（約 10 公分）停放在植物上。翅膀是由透明樹脂製成。在展示時因為是位於前方的關係，所以觀賞者可以非常近距離觀看，需要盡可能精細的製作，但透過將雛形進行 3D 掃描並以較小尺寸輸出的方式，可以保持精細的程度。

將個別製作的造形物組裝在一起。像易於折斷的菌類前端零件以及頭部、尖刺等都是製作各自分開的零件,並且要將每個部分的細部細節都製作出來。

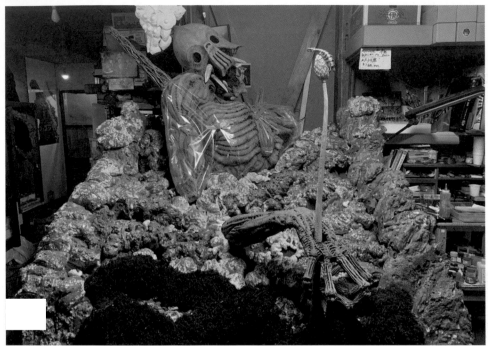

△綠色的凹凸隆起部分使用了 Henkel 的綠色聚氨酯泡綿來製作。正在進行降低彩度的上色工作。

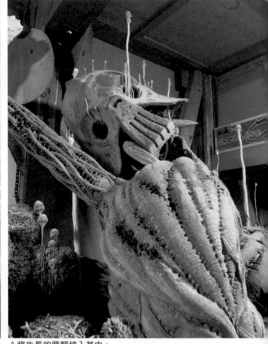

△將生長的菌類植入其中。

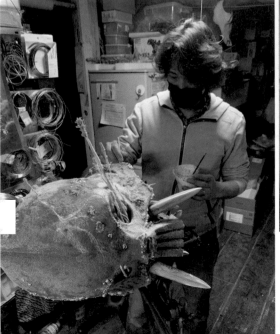

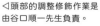

◁頭部的調整修飾作業是由谷口順一先生負責。

△使用熱風槍加熱黏著襯棉,使其形成網狀結構。要注意避免引火燃燒起來。

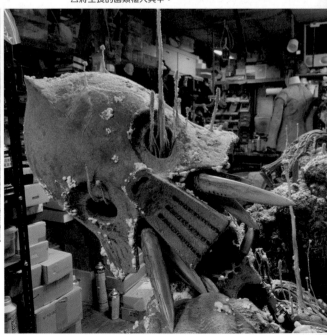

△散布在臉上的點點綠色也是由綠色聚氨酯泡綿製成。

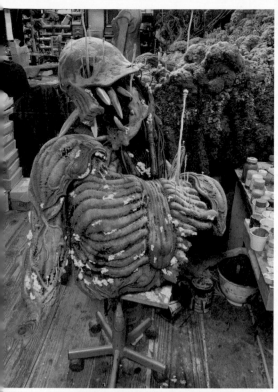

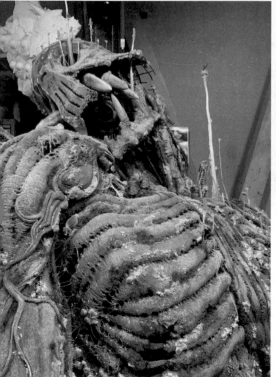

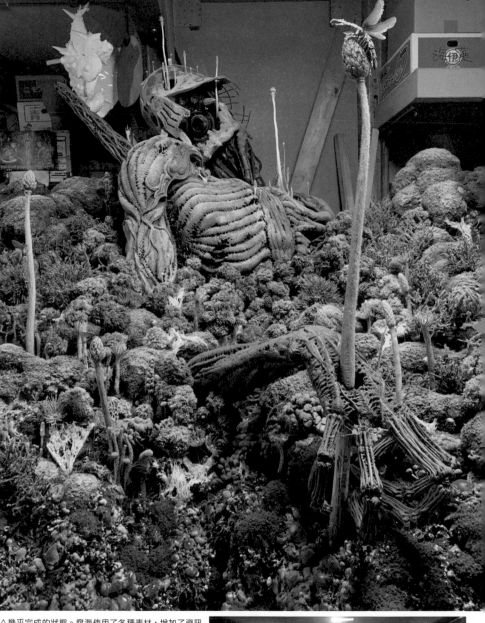

△幾乎完成的狀態。腐海使用了各種素材,增加了資訊量並提高了密度感,以避免單調。

◁▷除了頭部和細小零件外,其他部分已經黏合並固定好了。

▷在從工作室運送出去時,為了能夠順利通過門口,將底座傾斜了 90 度進行搬運。裝載了整個設置好的底座的車內,散發出一種奇異的氛圍。

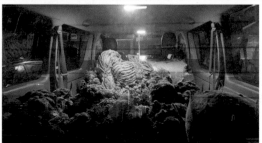

完成後，搬入展示會場進行設置。將拆分的零件組裝起來，進行最後的細節調整修飾處理，需要細膩且迅速的作業速度，還需要如何安排照明等觀察全局的視角。

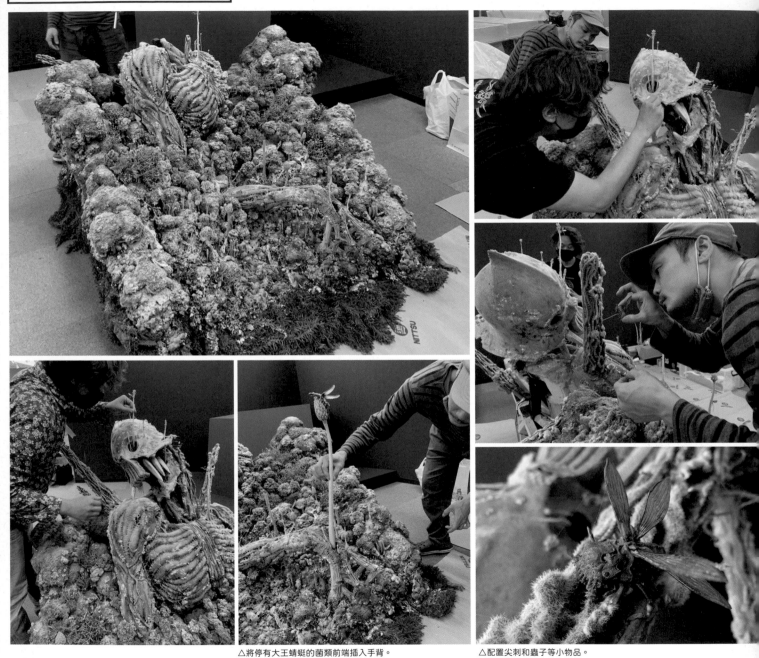

△將停有大王蜻蜓的菌類前端插入手背。

△配置尖刺和蟲子等小物品。

△站在某處的森林人。實際上，在這個時候是否要讓森林人
出現，還沒有最終定案……。

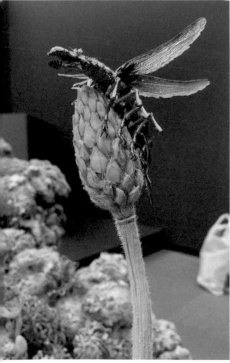

△蟲子成為一個凸顯的亮點。

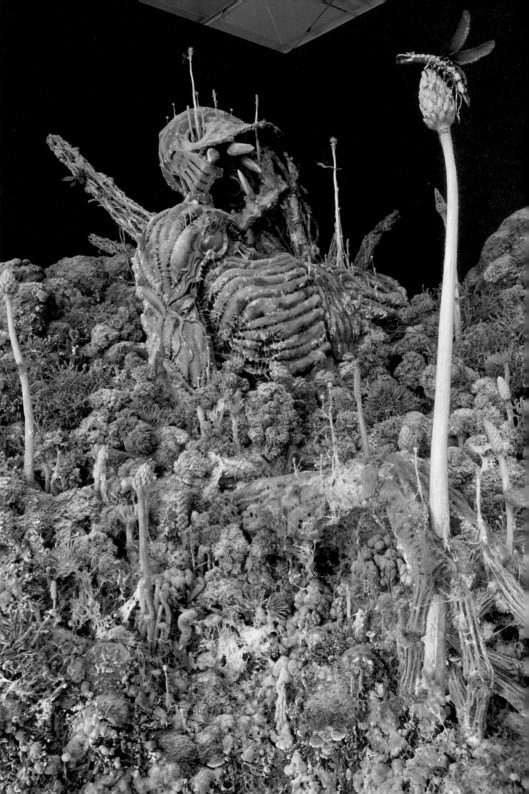

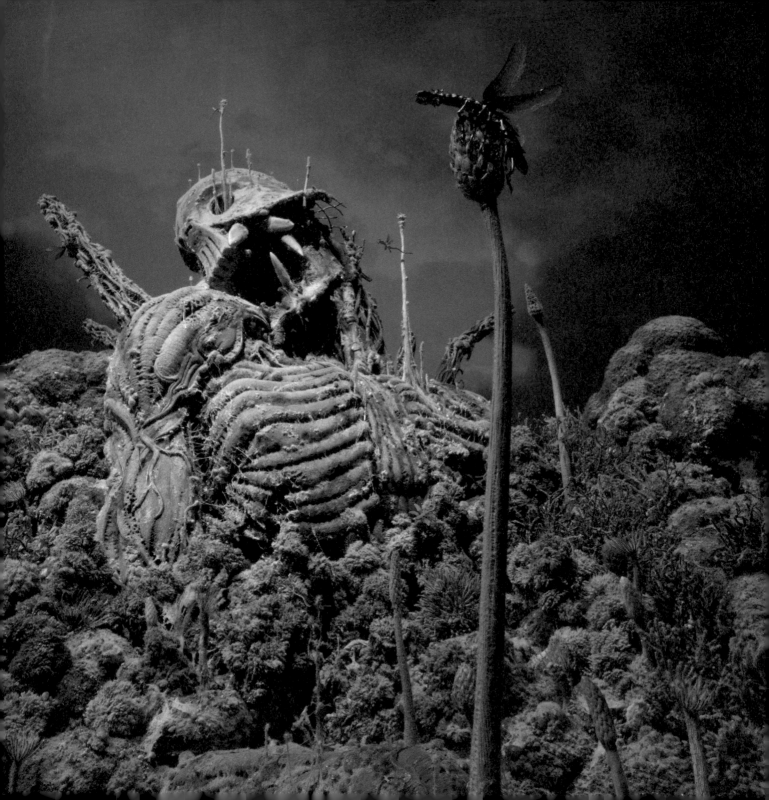

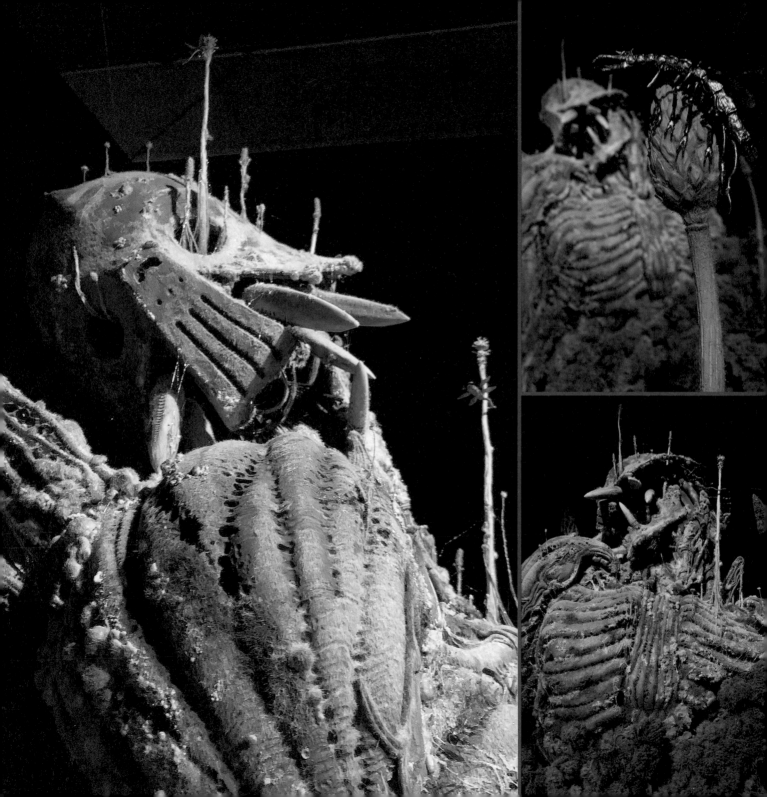

腐海深處

Deep in the Toxic Jungle

　　這件作品是製作成注重深度和燈光效果的微縮模型"Shadow Box (3D 剪貼畫)"的方式來呈現。這種設計方式在一定程度上限制了觀賞角度。在電影中的腐海場景，運用了類似深海的色彩以及表現手法。因此，在這件作品中，我也使用了夜光塗料和螢光塗料，藉由照射黑光（紫外線燈），在暗處配置了發出詭異光亮的菌類和生物。深處模糊可見一個巨大的王蟲蛻皮後的空殼，但尺寸感不夠明確。因此，我決定放置了一個「森林人」角色來形成對比。由於在「逐漸腐朽的巨神兵」作品中也遇到了同樣的問題，所以我也讓一個「森林人」站在巨神兵的鎖骨上。

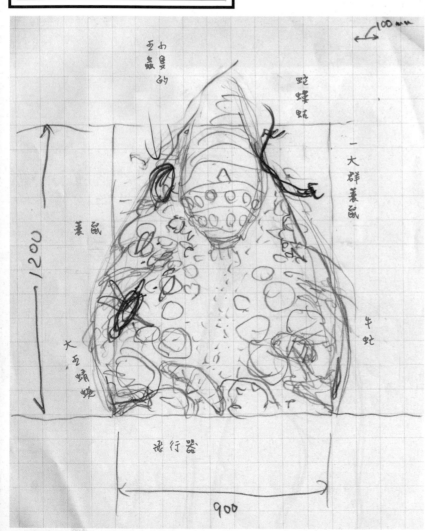

△最初描繪的遐想草圖。並不是像這樣把很多元素都塞進去就可以好吧？還好後來我改變了想法……。

△這是一個為了與相關工作人員共享資訊而繪製的簡略結構草圖。

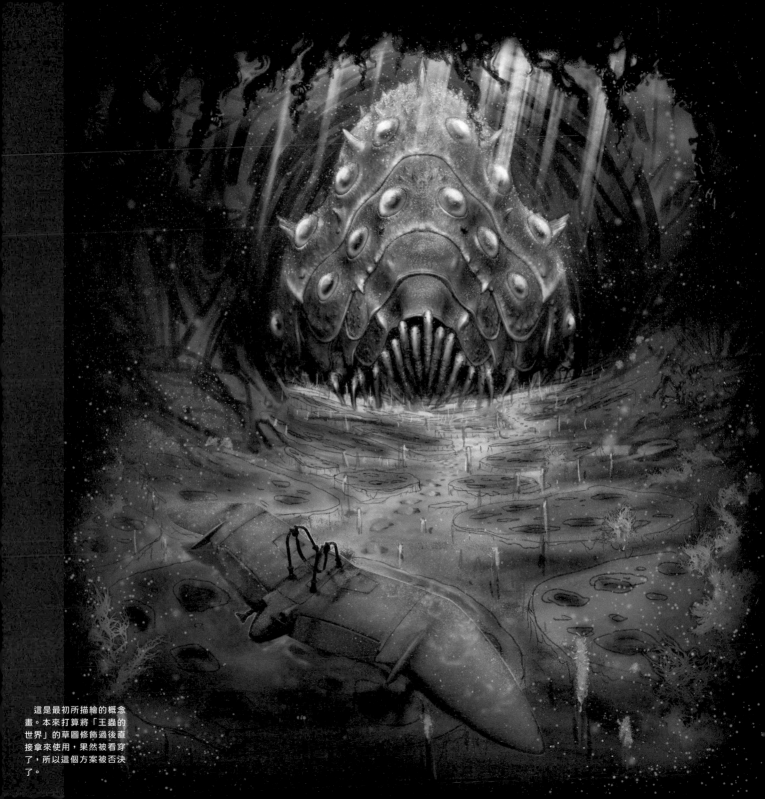

這是最初所描繪的概念
畫。本來打算將「王蟲的
世界」的草圖修飾過後直
接拿來使用，果然被看穿
了，所以這個方案被否決
了。

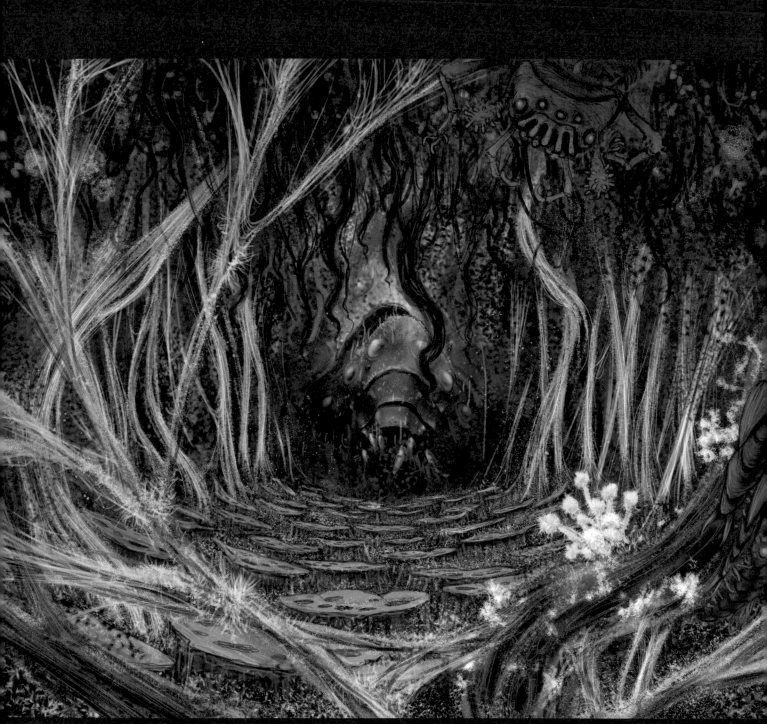

△整體形象是在森林深處，略微可見面向前方的王蟲脫殼。將前景放大並強調了遠近透視感。

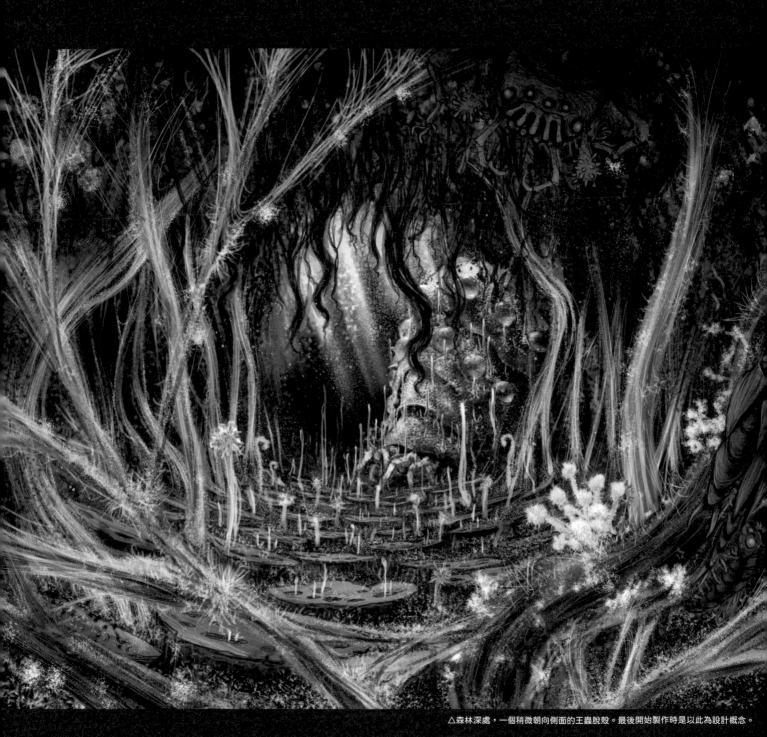

△森林深處，一個稍微朝向側面的王蟲脫殼。最後開始製作時是以此為設計概念。

框架製作
Frame

先建造一個盒狀的基本結構，用於容納情景模型。這個結構類似於畫框在繪畫中的作用。考慮到運輸和展示，強度必須足夠。

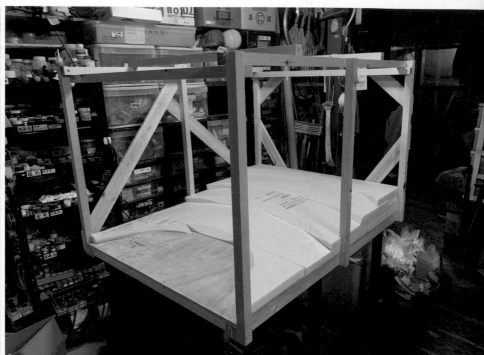

△▽ 照片用的面板使用貼上 12mm 厚的膠合板的木板作為基礎。然後用角材建造框架。在完成後，需要一些手能夠伸入內部的空隙，以便進行照明和其他安裝作業，同時整體的強度也很重要，因此使用角材搭建結構時都要考慮到這些因素。在底座部分使用了 Styrofoam 發泡塑料板堆疊來建造地形。

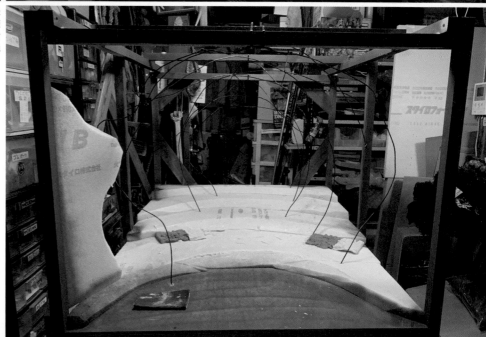

▷為了表現植物生長茂密的腐海，這裡使用一種稱為「番線」的金屬線來搭建用於固定菌類的框架。Styrofoam 發泡塑料板地面會往後面逐漸升高，這樣觀眾在觀看時會更強烈地感受到深度，具有視覺引導效果。木框一開始是偏白色的，但作業到後來，後面的部分可能難以塗色，且會妨礙最終畫面的想像。因此，在這個階段我們就會先將木框塗成深棕色或黑色。

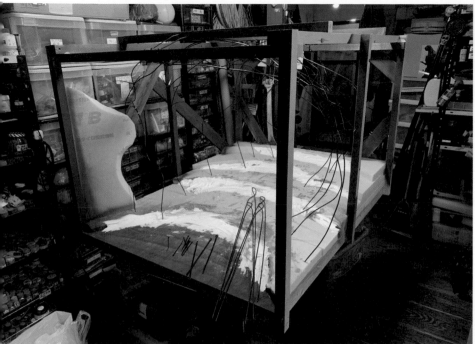

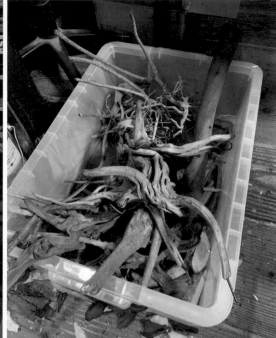

考慮基本布局，並使用價格均一商店販售的輕黏土來填埋地面的高低落差。

△使用於內部的漂流木和乾燥的樹枝。

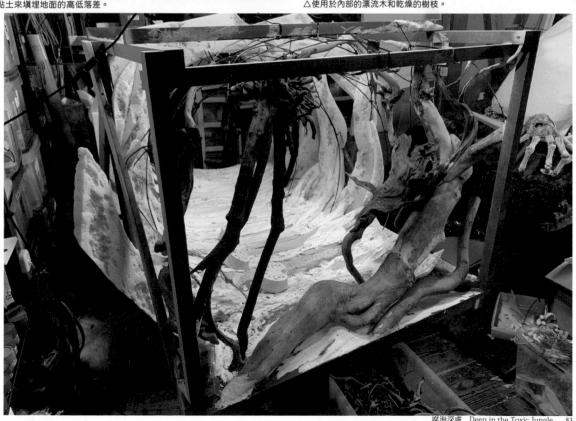

▷在前方放置較大的樹枝，藉此營造出遠近感。透過從景觀窗那側窺視來確認視覺效果，並在側面和頂面也立起碎片狀的基礎牆壁。

王蟲的脫殼
Shell of Ohmu

由於最終目標是置換成透明的素材，因此選擇先使用黏土製作原型，然後進行翻模→最後用透明素材進行複製的作業順序。

△原型製作使用的是 NSP（工業黏土）。

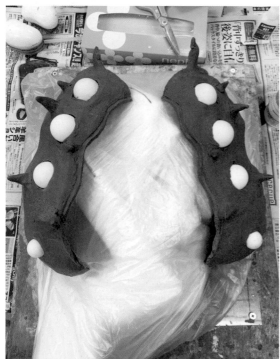

△由於無法一次性進行整體的翻模，所以需要進行零件分割。

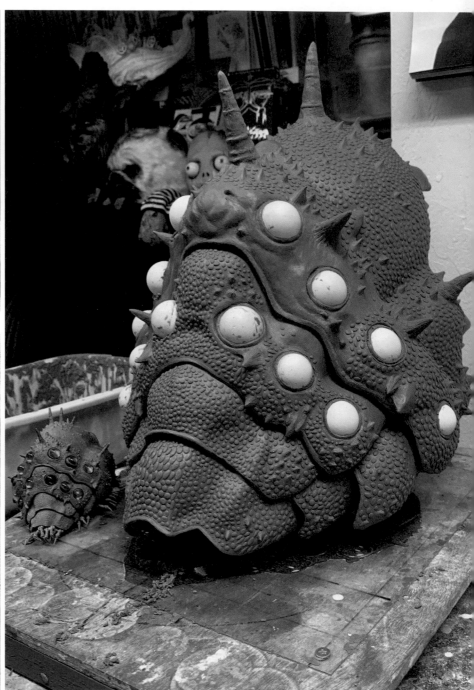

△逐步添加細節。整個過程是交付給㈱百武工作室的百武朋先生完成的。

△用來傳達給百武先生的角狀突起物的草稿。

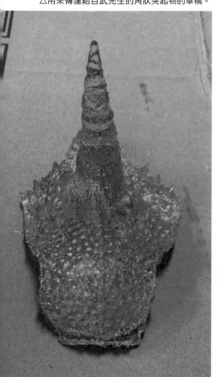
△置換成透明樹脂的頭頂部的零件。

▷一旦製作出矽膠模具，就先使用白色樹脂來試著進行複製，以供形狀確認和對位之用。

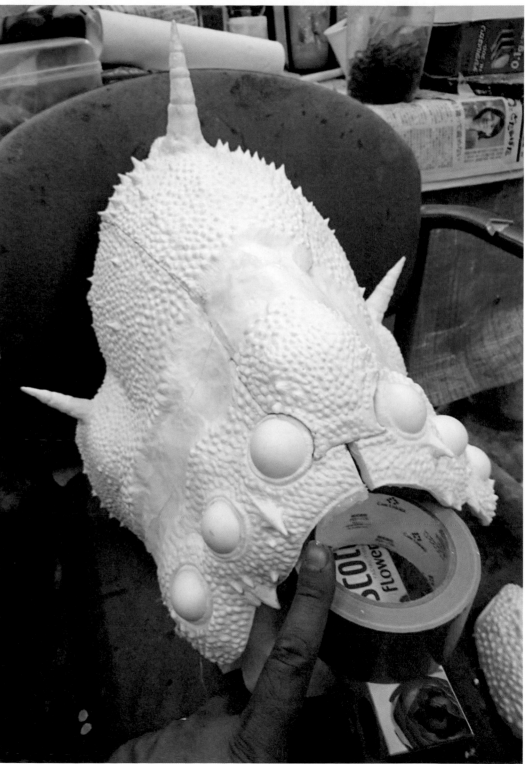

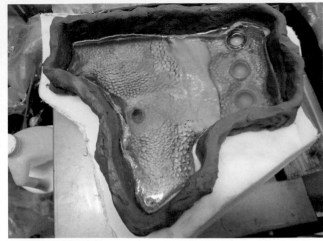
△使用透明樹脂進行複製。

△將各個部位的零件進行複製。

△由於過於厚重會使脫殼效果不明顯,正在使用砂輪機削薄背面的作業中。

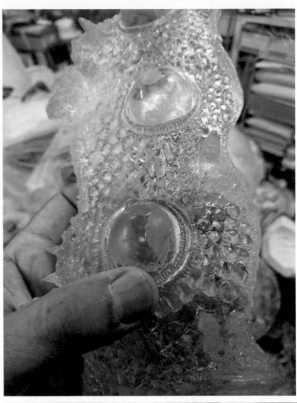
◁為了達到更好的脫殼效果,正在考慮眼部的厚度是否過厚,最終決定挖空,改用透明塑膠板的熱壓成形零件。

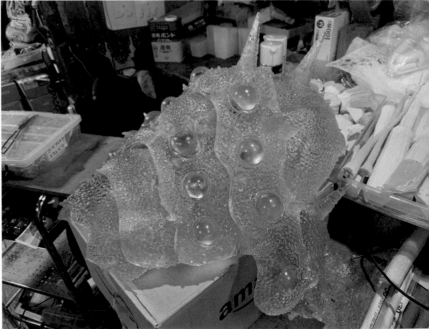
△試著組裝透明樹脂複製零件的過程中。

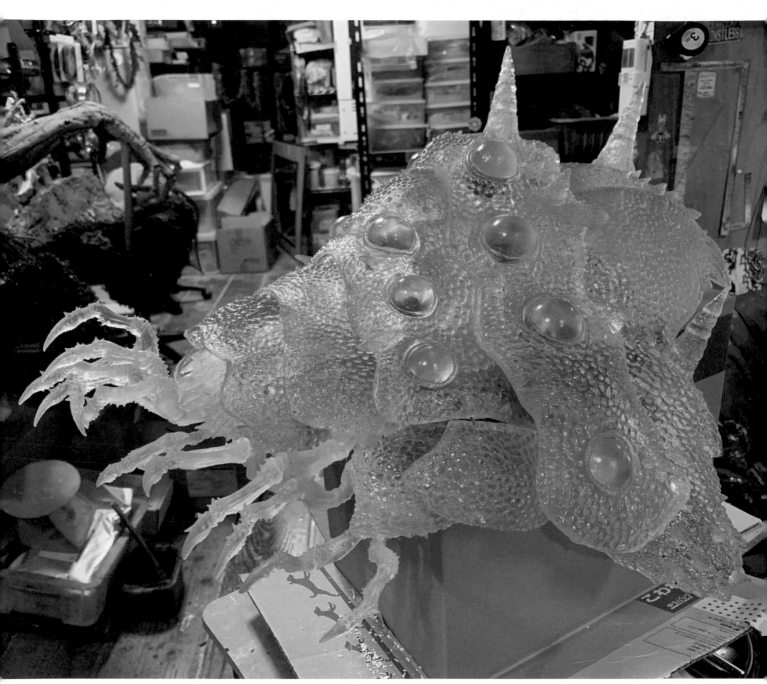

△我們將井田恒之先生為「王蟲的世界」所製作的腿部 3D 資料，配合這次的展品需求調整尺寸後進行輸出，然後用透明樹脂進行複製，並暫時組裝起來檢查平衡性。

我們希望觀眾能夠在展場找到與現實的自然環境中觀察生物的樂趣產生重疊，因此在箱子中隱藏配置了各種昆蟲。由於無法確定需要多少，所以會多準備一些蟲子。

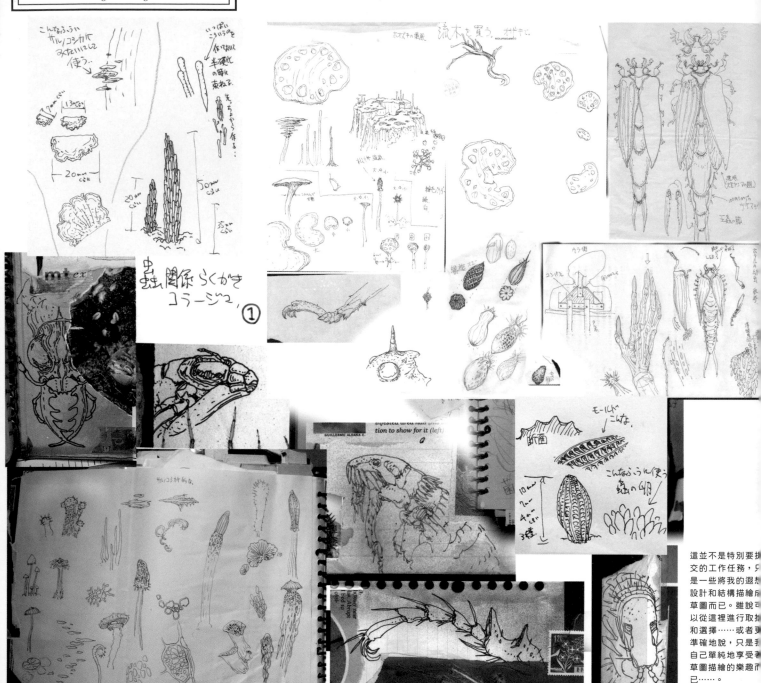

這並不是特別要擱交的工作任務，只是一些將我的遐想設計和結構描繪成的草圖而已。雖說可以從這裡進行取捨和選擇……或者更準確地說，只是我自己單純地享受著草圖描繪的樂趣而已……。

正在製作為「腐海深處」和「王蟲的世界」追加的小蟲子和菌類。不僅僅是從零開始製作，還會拿我過去收集的私人物品來改造以增加數量。基本上都是由谷口順一先生負責製作。

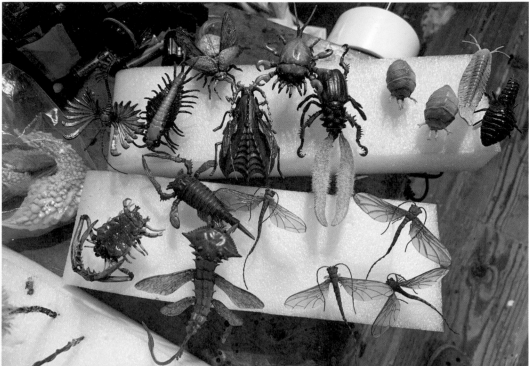

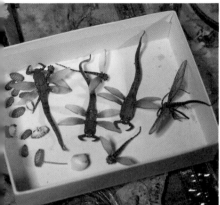

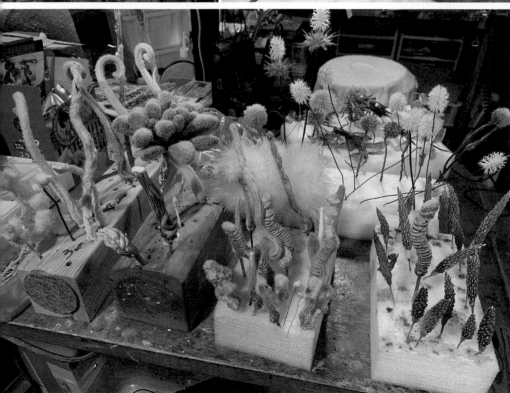

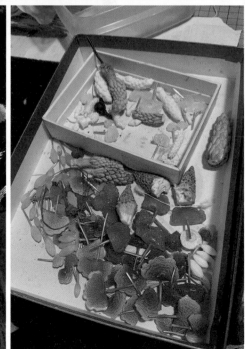

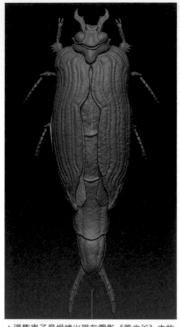
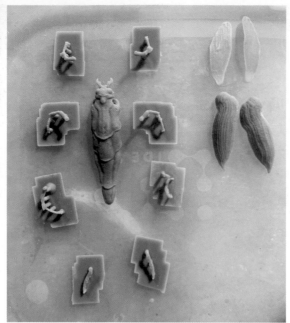
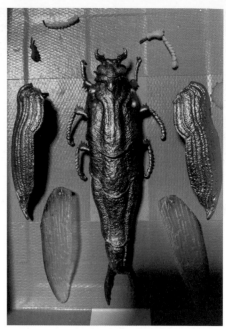

△這隻蟲子是根據出現在電影《風之谷》中的一個場景中的蟲子進行改編設計而來的。首先我畫了左邊的圖，請藤岡ユキオ先生製作了原型，完成品非常出色，但後來發現因為我的估算錯誤，它必須變得更小一點才行！所以我們趕緊將其掃描（3D 圖像），並縮小後輸出以供使用。右邊是塗上類似於甲蟲的金屬色的複製品。

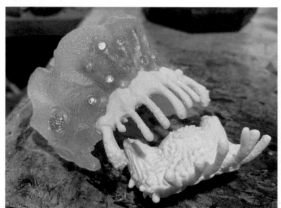

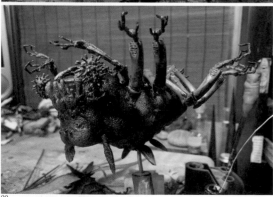

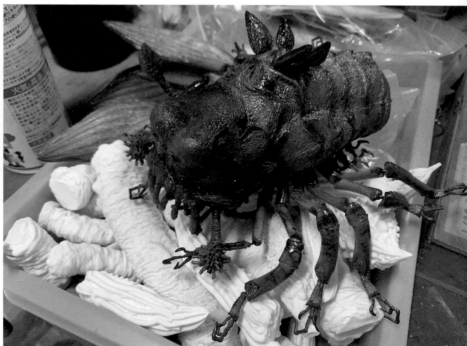

△使用於 Shadow Box 的小型牛虻，沿用了「王蟲的世界」中的雛形。由於我想要使眼球透明，所以頭部使用了透明樹脂製成（左上）。這是組裝後塗裝完成的狀態，但翅膀還沒有安裝。上面的照片中，位於牛虻下方的白色部分，是要配置於 Shadow Box 中的菌類模型。先製作原型，再翻模複製而成。

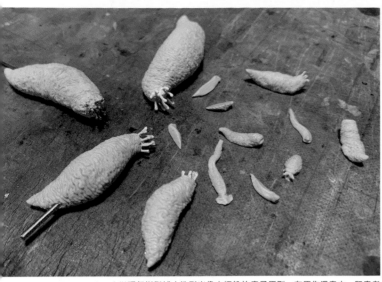

△以環氧樹脂補土造形出像水蛭般的蟲子原型。在原作漫畫中，馭蟲者隨身都會帶著一種像大型蛞蝓的蟲子。

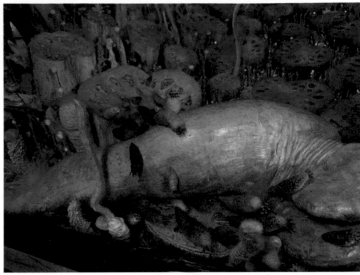

△將蟲子配置在 Shadow Box 的前方，確認展示的效果。
▽正在進行上色作業。

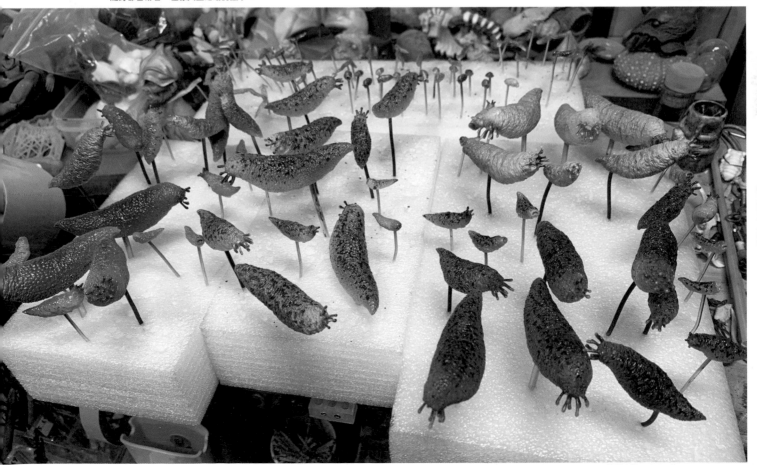

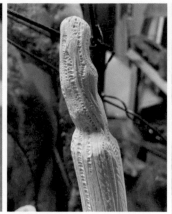

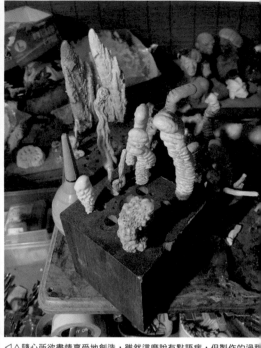

◁△隨心所欲盡情享受地創造,雖然這麼說有點語病,但製作的過程十分開心。

▽在「王蟲的世界」的作業現場有很多將樹脂噴灑在花朵零件的東西,我拿了一些過來翻模後使用。

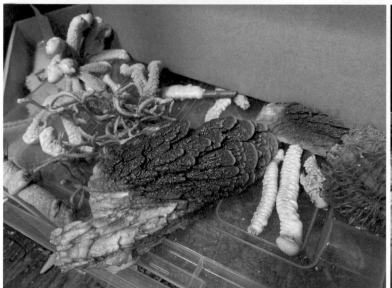
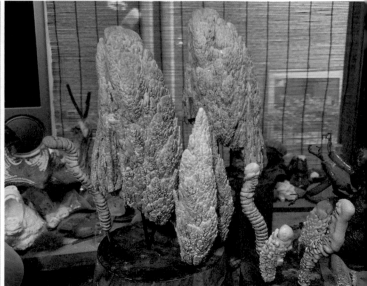

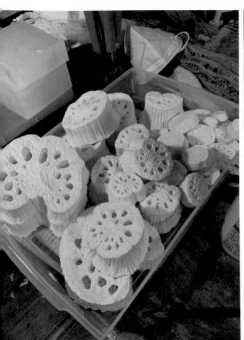

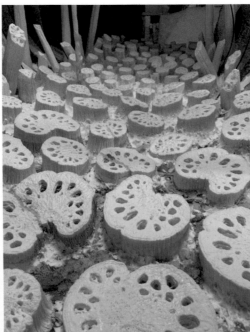

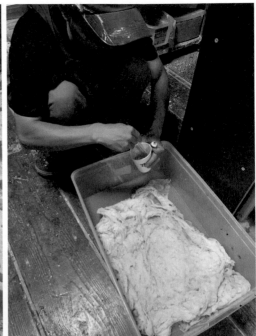

△正在將黏著襯棉聚酯纖維染成淺紫色。把纖維拆解後拉開，然後貼上去，看起來就像菌絲一樣。

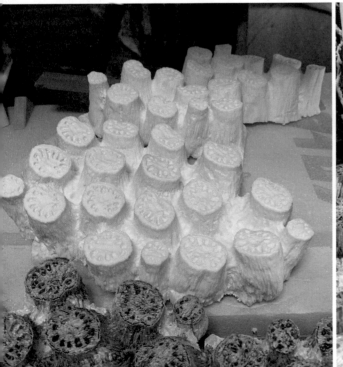

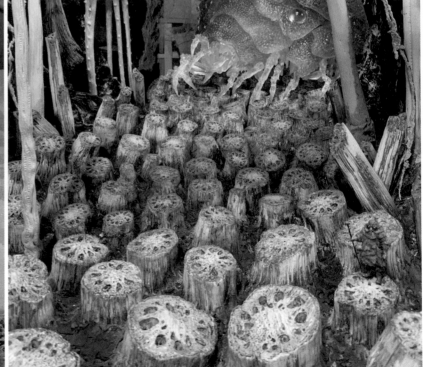

△王蟲吃完後的蟲糧木殘根。這裡製作了多種不同大小的原型，將其複製、著色後緊密鋪滿底座並加以黏合固定。

森林人
People of the forest

在造形物內中放置人類大小的物體，可以呈現出尺寸的規模感，因此製作出這個"森林人"的人物模型。比例為 1/35。

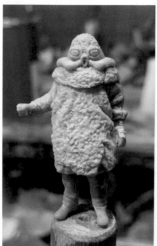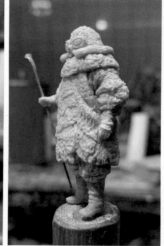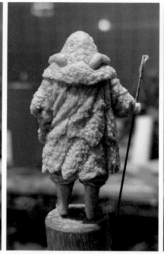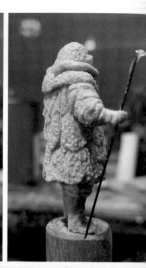

▷首先從原作漫畫中提取「森林之人」的形象，製作出類似的感覺。以 1/35 的軍事人物模型為基礎，使用 TAMIYA 的環氧樹脂補土來塑造原型（上段），然後將其複製並置換成樹脂材質（下段左），最後再進行著色。手杖使用黃銅線加上瞬間接著劑製作。下段右與展示無關，純粹是我因個人興趣而單獨整修完成的「森林人」作品。

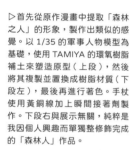

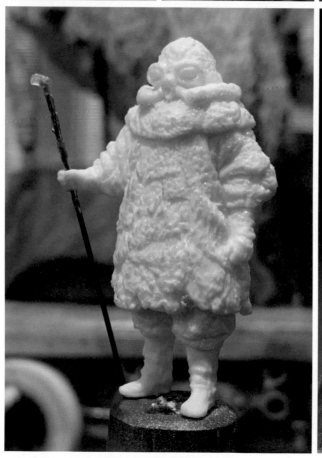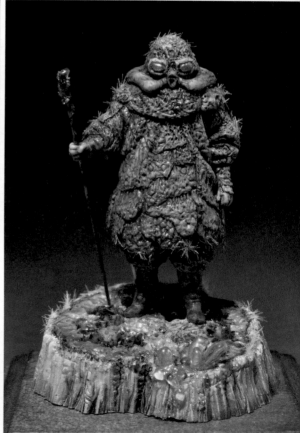

在決定好大致佈局的同時，也同步製作細緻的菌類等細節。

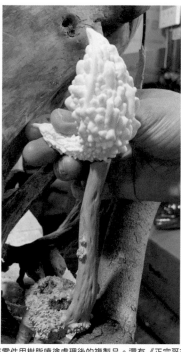

△製作各種小物品，用於佈置底座。從左邊開始，首先是將人造花零件用樹脂噴塗處理後的複製品。還有《正宗哥吉拉》使用過的山苦瓜以及爬牆虎之類的人造花零件。

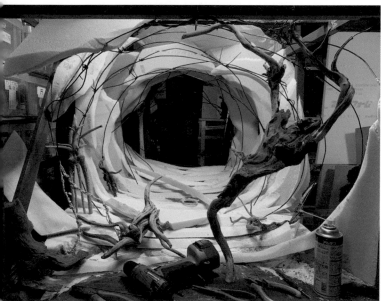
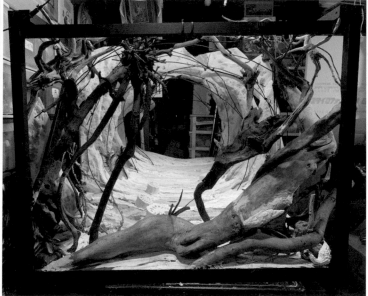

△由於這是一個觀眾要由正面景觀窗觀看的 "Shadow Box (3D 剪貼畫)" 情景模型，所以我們要站在觀眾的視角，確定所有造形物的佈置。

逐漸確定細節的布局，並進一步製作出更多造形細節。

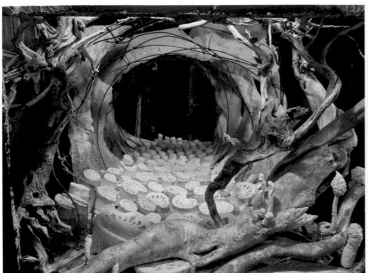

△將蟲糧木的殘株樹根配置成從前方到後方逐漸縮小排列，以突出遠近感，使立體深度更加明顯。

△將樹枝等零件固定在框架上。

△不斷生長的黏菌。使用了價格均一店的輕黏
作為材料。

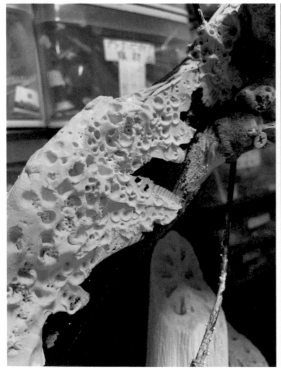

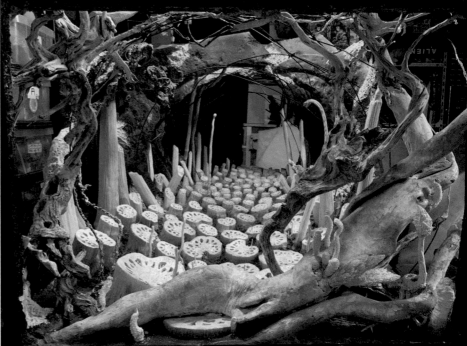

△將暴露出來且顯眼的框架和金屬線部分從上方追加造形來隱藏。

△基本配置幾乎完成的階段。

▷有時候會先上色到一定程度，方便確認外觀看起來的狀態如何，然後再繼續造形作業。

▽也使用了螢光塗料和蓄光塗料來進行塗裝。作業時要打開黑光燈（紫外線燈）來一邊確認效果，一邊進行作業。

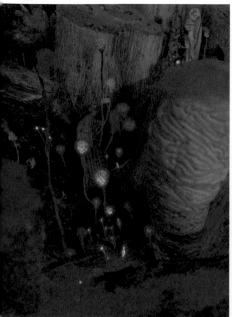

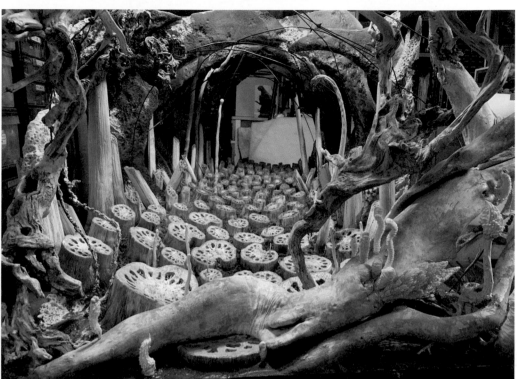

△將牛虻配置在前方左上方的位置。黏貼在體節之間的假睫毛在黑光燈下會反射出光亮。

▷漸漸形成了腐海深處的樣貌。將王蟲的脫殼置於中心深處，確認看起來的狀態如何。

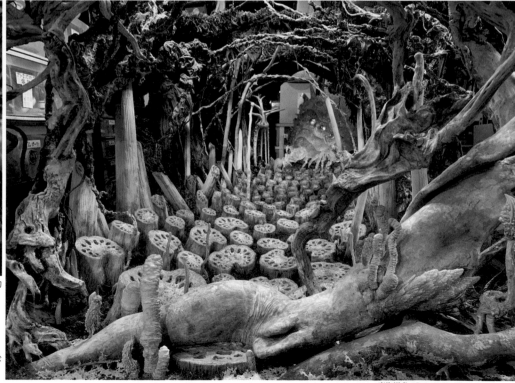

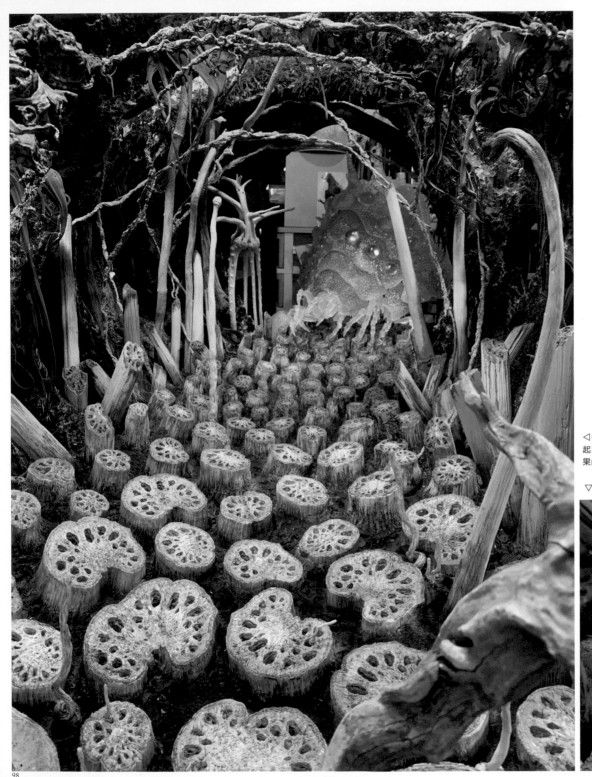

◁考量王蟲的脫殼和森林人的位置，並確認其起來的狀態。同時進行彩繪的調整修飾和燈光果的評估。

▽將彩繪幾乎完成的森林人試著放置在場景中

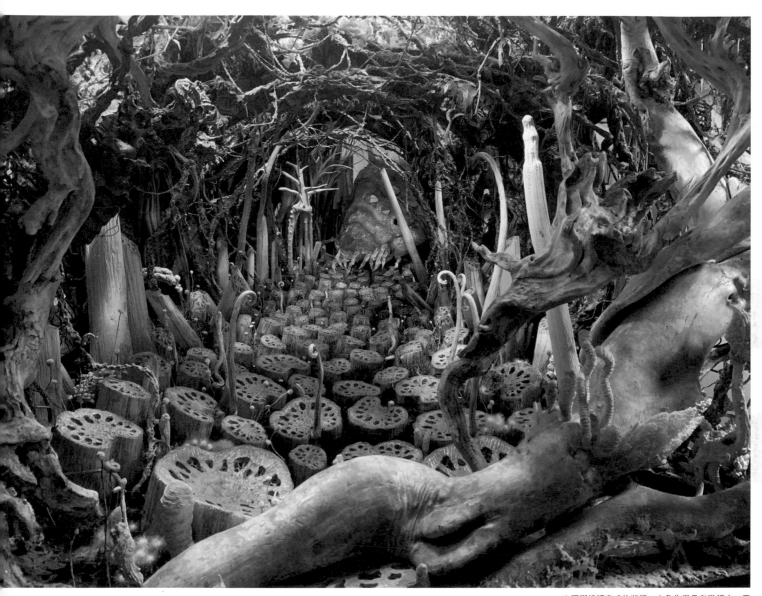

△逐漸接近完成的狀態。上色作業仍在進行中，王蟲的脫殼位置尚未最終確定。而且也尚未進行燈光設置的狀態。

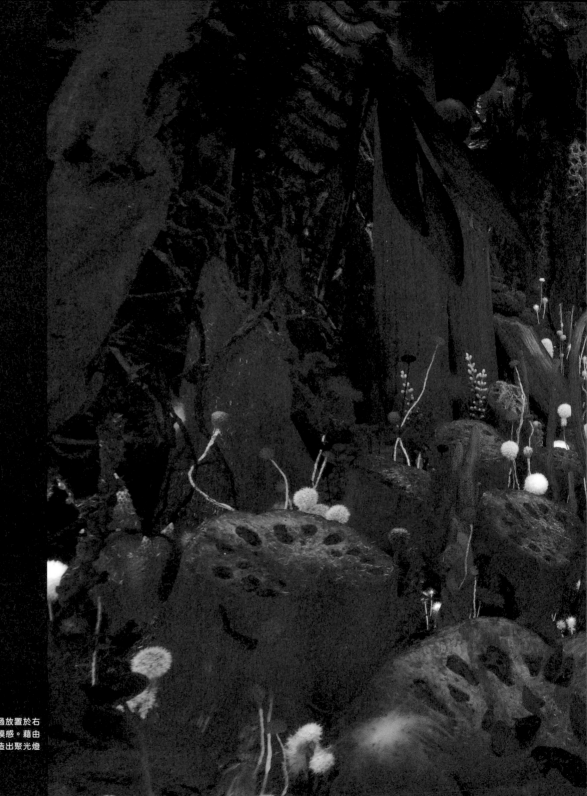

▷完成。透過黑光燈照射來使其發光。透過放置於右
後方的森林人，可以感受到整體場景的規模感。藉由
宛如陽光透過樹葉漏光般的燈光效果，營造出聚光燈
的效果。

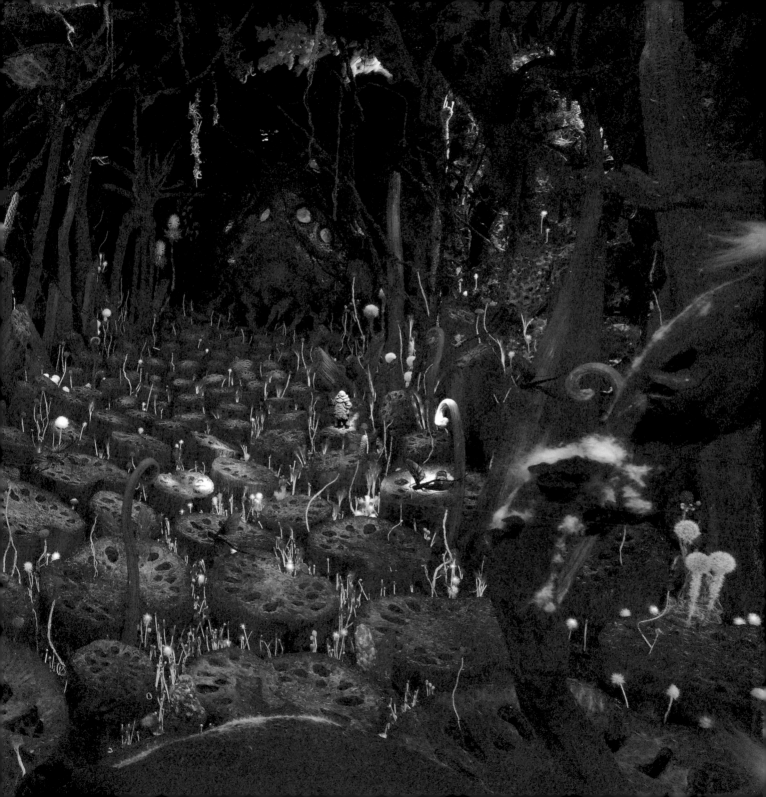

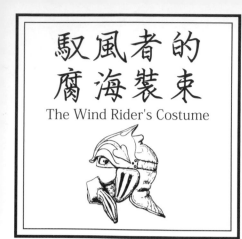

馭風者的腐海裝束
The Wind Rider's Costume

我根據了宮崎駿先生繪製的「馭風者的腐海裝束」這幅畫作，以「如果這是真實存在的話」為概念進行了思考。如果要以某個博物館或資料館中展示的民族服飾那種真實感為目標的話……。在這過程中，我讓自己去自由遐想著以"風和鳥"為主題的刺繡圖案，以及槍械和工具等在實際使用中可能會是什麼樣子……的樂趣。然而，由於服飾是我不熟悉的領域，我需要借助這個領域的專業人士的力量，才能完成這些作品。這些原創的世界都是宮崎駿先生創造的，所以這本書中的內容可以說是二次創作的粉絲藝術。在我喜愛的世界觀中遊玩也是一種愉快的經歷。

我曾經考慮過讓模特兒實際穿著這些服裝並拍攝照片和短片（由於時間不足而未能達成），所以我盡量設計成穿著起來能夠無矛盾的結構。許多民族服飾上的圖案都具有保護穿著衣服的人的意義在內，所以在這種情況下，我嘗試設計了一個刺繡圖案，它象徵著娜烏西卡的「鳥」，以及守護她的「風」。

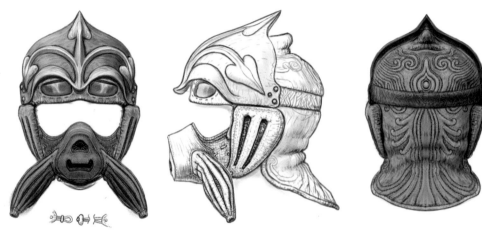

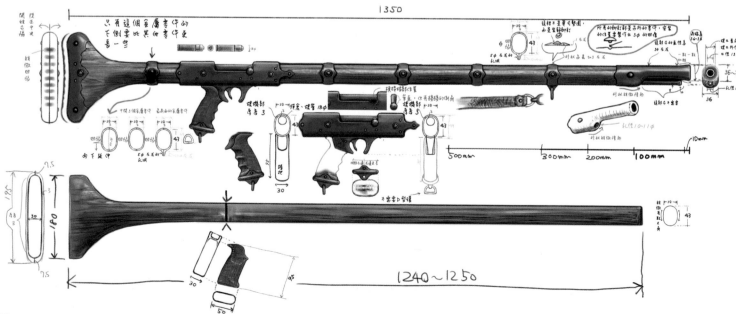

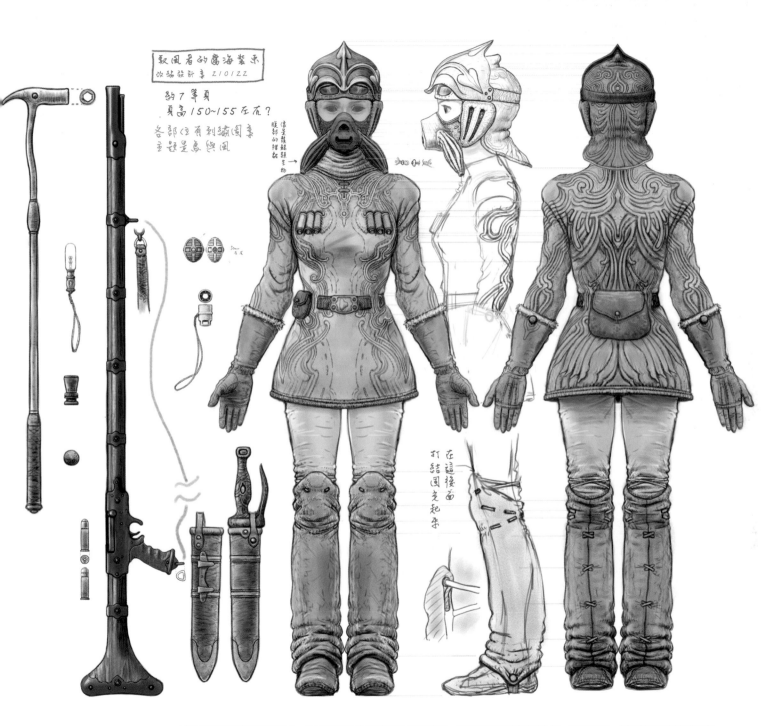

△除了設計和結構的真實感之外，改編設計時也考慮到實際上使用了很長一段時間所帶來的年代變化感，這也是其中一個重要且不可或缺的魅力。

紙型
Paper Pattern

在製作服裝布料和皮革相關工作方面，是由堂本教子小姐、イトウヨウコ小姐、泉田まゆ小姐、小野秋小姐、木口充惠小姐等人負責。

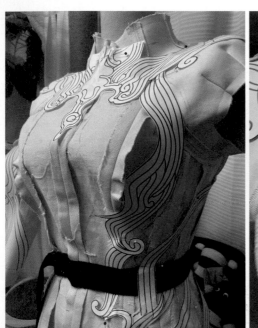

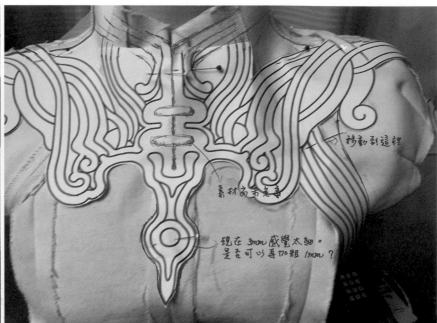

◁先將改編設計插圖中的紋樣配合基底的圖案尺寸製作成數據，並考慮前後的銜接方式和尺寸。

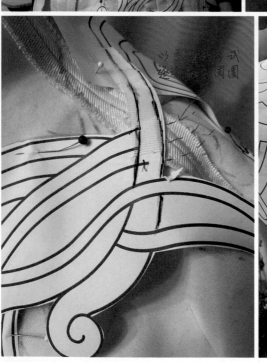

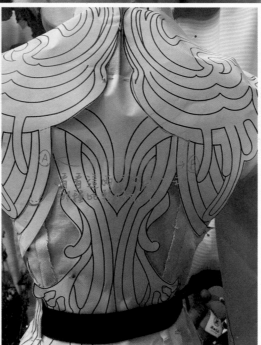

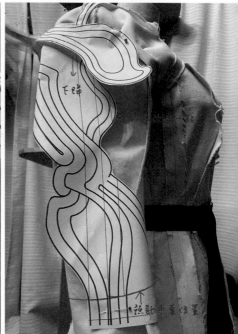

紋樣試作
Pattern production

使用烤箱黏土試作出刺繡紋樣的立體感，然後再用實際服裝素材進行試作和評估。

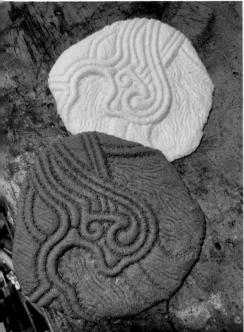

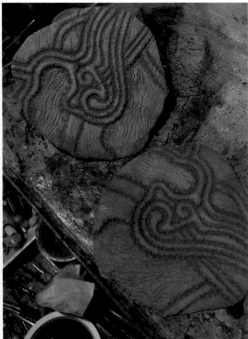

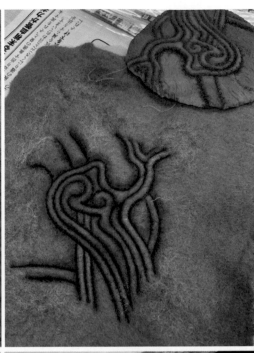

△表面刺繡的凹凸感以及圖案製作方法就是像這樣子完成的。從左邊開始，分別是用烤箱黏土（Mr. SCULPT CLAY）製作的原型（前方）和樹脂複製品，經過上色處理後的樣品，以及在實際素材·毛氈布上進行刺繡的試作品。

▷試作刺繡的背面。使用了結合 PU 泡棉以及毛氈的縫製方式。右側是正在測試色調和刺繡方法的試作品。比較了同時在刺繡機上使用線繡和在毛氈背面上塗色的樣品，以此驗證兩種製法的立體感差異。

服裝是配合專任模特兒（堀端琉羽小姐）的尺寸進行製作，進行了多次試衣來量身訂做。

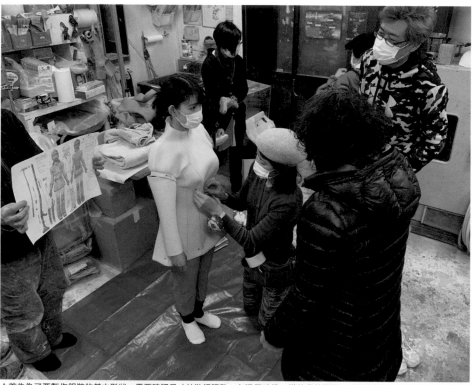

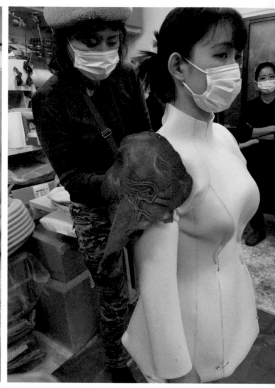

△首先為了要製作服裝的基本形狀，需要確認尺寸並進行調整。在這個時候，模特兒的頭部、手臂和腿部已經完成了翻模取型。

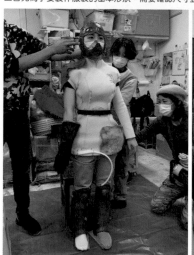

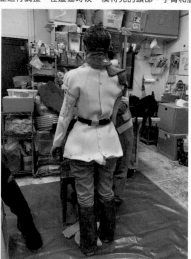

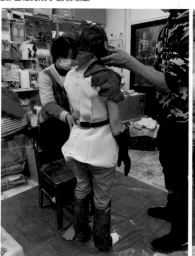

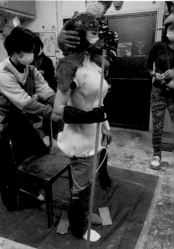

△也為根據模特兒的身體部位翻模製作成的 FRP 成形物進行實際的配戴來驗證。地點是㈱百武工作室。

這是負責縫製的
トウヨウコ小姐
在進行作業的狀
態。

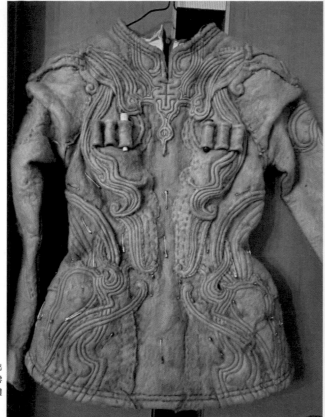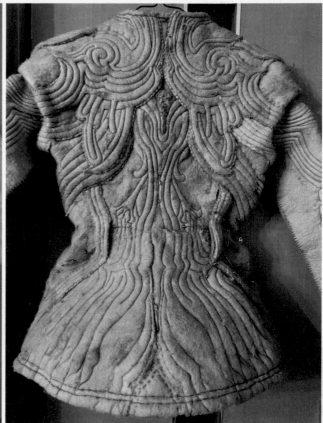

▷使用刺繡縫紉機繡出
圖案,將縫好的不同零
件用夾子固定在主體
上。

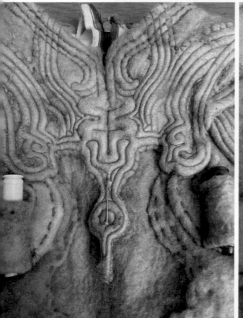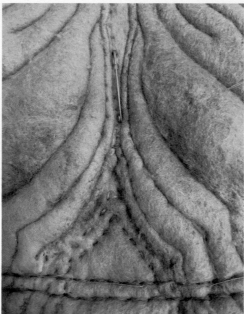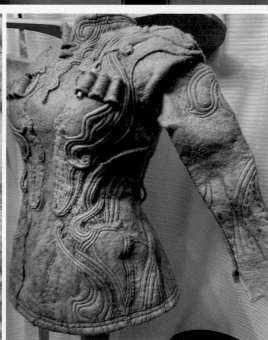

為了符合「以博物館方式展示服裝和裝備」的目標,將面部空間留空,使用在 FRP 的內貼上皮革等素材的方法來進行調整修飾。負責人是百武朋先生。

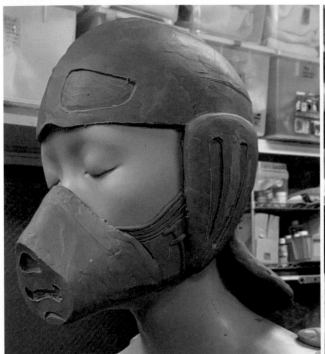

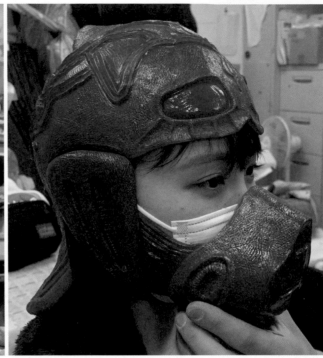

◁左邊是正在製作中的 N工業黏土原型。人體模特兒根據模特兒的身形翻模製作成。右邊是將原型進行翻製,置換成 FRP 素材,然安裝在實際的模特兒身上進調整。這是在貼上皮革素材前的狀態。

▽這是在表面貼上皮革素材的狀態。從這裡要開始調整細節,添加使用感和長年累月外觀變化。所使用的皮革是天然藍染製成,呈現出精美色彩。負責這部分的是㈱カイ公司的堀井誠先生。

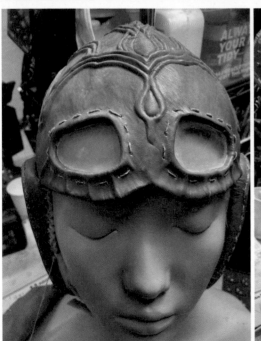

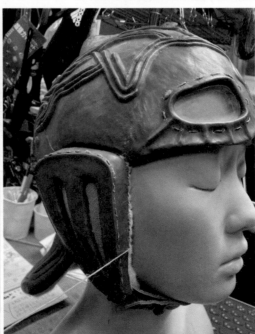

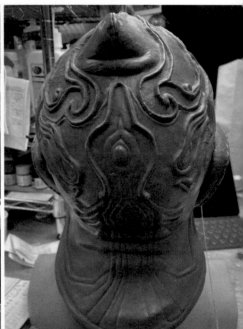

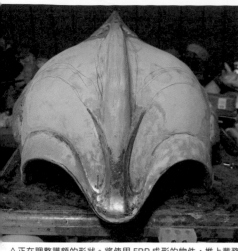
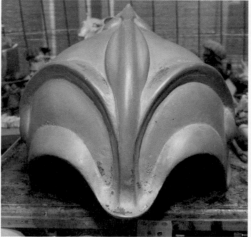
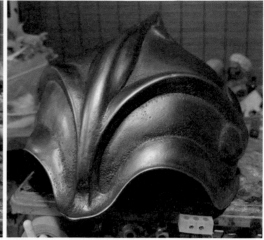

△正在調整護額的形狀。將使用 FRP 成形的物件，堆上業務用環氧樹脂補土來整理形狀，右側是幾乎完成的狀態。

▷完成前的防沙帽和護額。

▽護額的表面處理故意製作成類似鑄造金屬的效果。如果這件物品真實存在現實世界的話，可能使用金屬壓製的方法會比較合理。但出於世界觀考量，這種質感和表面紋理會更適合。

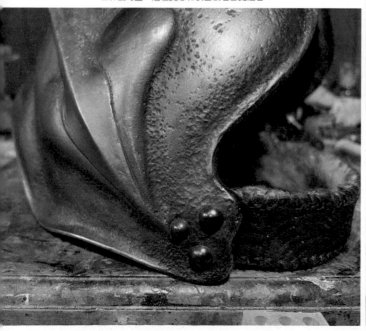

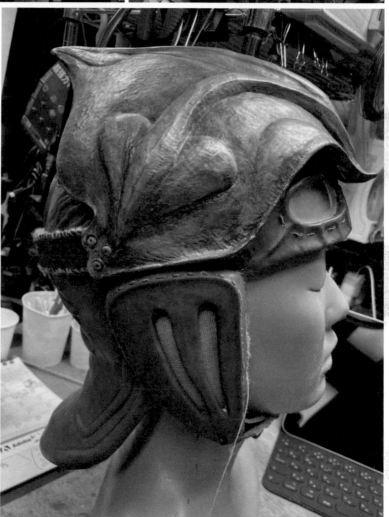

手套
Gloves

為了防止腐海的孢子侵入，手套內部有毛皮的裡襯，並且有鈕扣的設計可以用來將手套固定在袖子上。

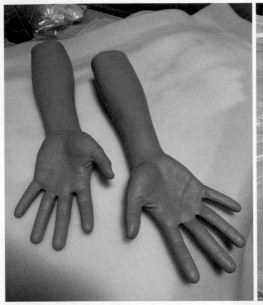
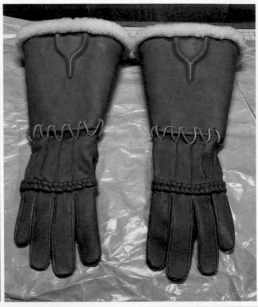
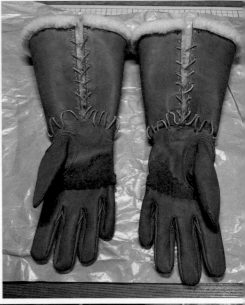

△這是在百武工作室裡，用模特兒的手做成的模型。根據這個模型，開始製作手套。右邊的兩個是在負責製作手套的小野秋先生還沒有加入經年累月的質感變化之前的狀態。這些手套使用了在㈱ホリイ公司染成天然藍色的皮革素材。

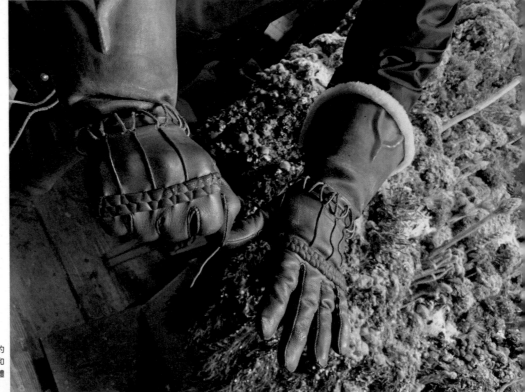

▷實際佩戴這些手套進行包括處理土壤等等的各種工作，藉以展現出經年累月的質感變化和使用感。手指部分使用了較薄的素材，讓整體構造的設計更適合進行精細的作業。

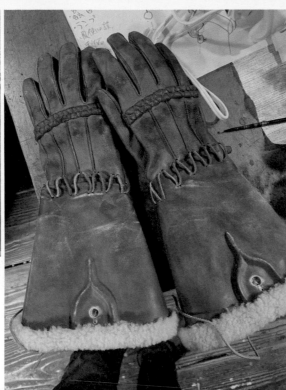
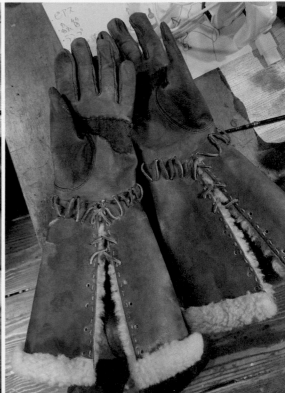

△▷正在加工處理，呈現經年累月的質感變化
和使用感的手套。由於是真皮素材，所以污漬
和磨損痕跡也十分有魅力。

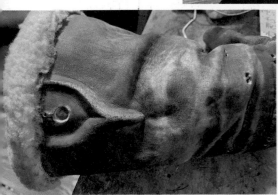

△手套上的孔洞處設有鈕扣，用來固定袖口和手套，防止孢
子侵入。

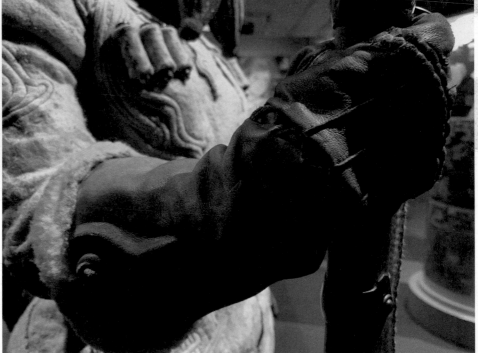

▷這是完成後在展覽場上設置好的狀態。手套內部放入了內
含金屬線，由 PU 泡綿製成的手，可以自然地握住槍械。

根據設定，在飛行翼降落時，為了保護膝蓋和脛骨，會在前方縫入陶瓷片。由厚厚的毛氈製成。

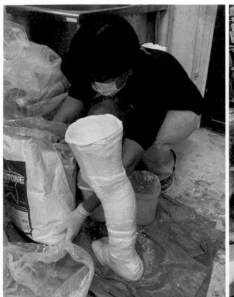
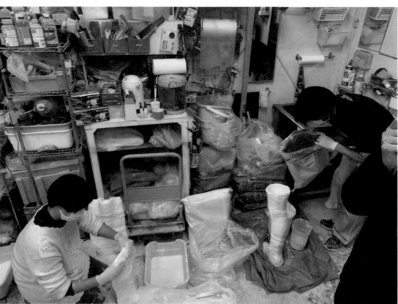

◁百武工作室的工作人員正在從模特兒身上進行腳部的翻模作業，以便後續製作尺寸符合的護脛和靴子。

△在護脛交件的前一天，臨時決定改變護脛的形狀設計，於是匆忙地在自己的牛仔褲上塗上樹脂並固化來因應。然後再將毛氈布貼上，完成最後的調整修飾工作。

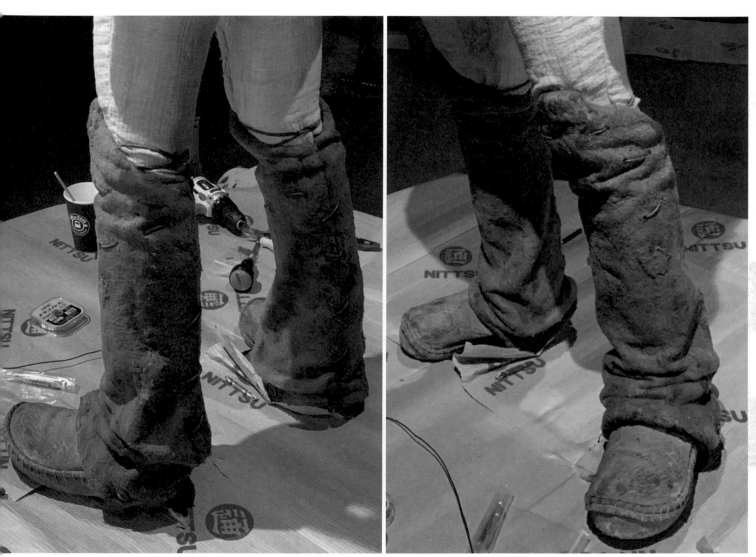

△在護脛交件的前一天，臨時決定改變護脛的形狀設計，於是匆忙地在自己的牛仔褲上塗上樹脂並固化來因應。然後再將毛氈布貼上，完成最後的調整修飾工作。

長槍
Long gun

這是一種單發槓桿式的長槍。槍管內沒有螺旋槽，可以發射鏑彈（響音彈）以及狼煙彈（霧彈）等幾種不同類型的子彈。可以收納在飛行翼的後部。

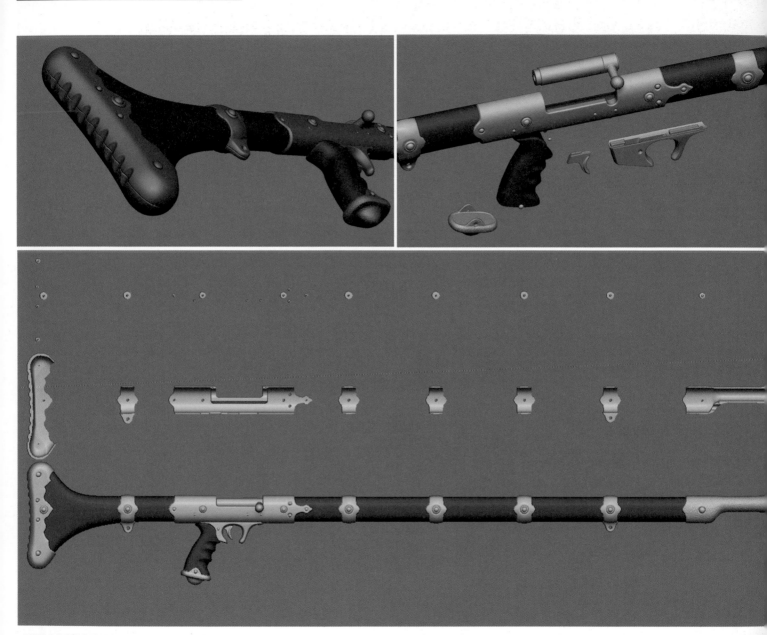

△這是由負責數位造型的井田恒之先生所製作的數據。深色部分是由木材（胡桃木）雕刻而成的零件。在長槍的設計草圖和調整修飾完成的過程中，還有槍械專家山口隆先生的參與和建議。

△以胡桃木削製成的握把部分。木製零件的切割是由ボンコ・アーツ＆クラフツ的磨田孝一朗先生負責。接下來將進一步打磨表面並塗上亞麻籽油作為最後的調整修飾。

▽以 3D 列印出來的槍口護套（右上）。將表面調整修飾成類似鑄造金屬的質感。

▷零件剛完成 3D 列印的狀態。

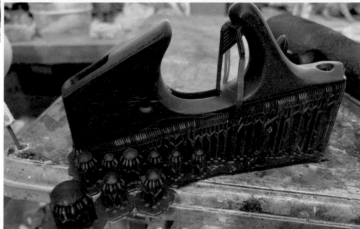

▽各零件正在進行加工和調整修飾的作業。右側正在安裝金屬棒以連接機械部分和握把周圍，還有嵌入氣缸的工作也在進行中。

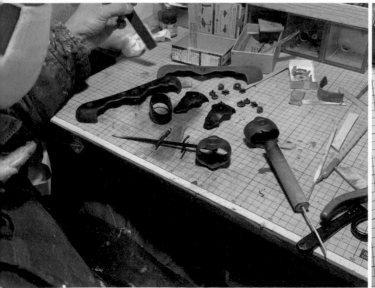
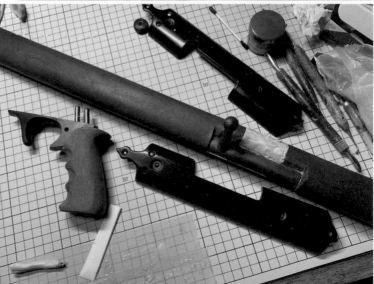

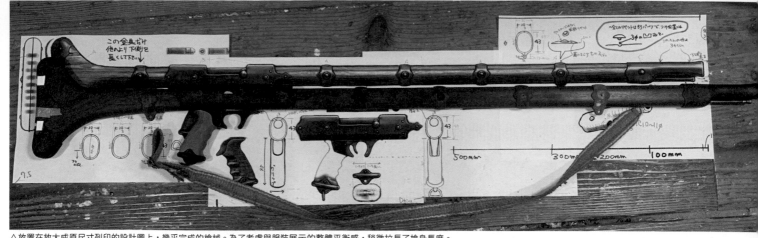

△放置在放大成原尺寸列印的設計圖上，幾乎完成的槍械。為了考慮與服裝展示的整體平衡感，稍微拉長了槍身長度。

△槍口護套中的槍管是用金屬塗料噴塗在樹脂管上呈現，槍管清潔通條（？）則是金屬製的。

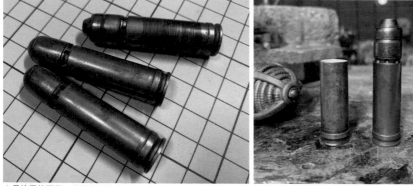

△長槍用的彈藥。右側的照片是原型，左側的照片是將其複製、置換成樹脂並上色後的版本。彈殼塗成紅色的是鏑彈，另外兩個是狼煙彈。

△槍揹帶是將購於印度・尼泊爾雜貨店的腰帶經過改造後製成。

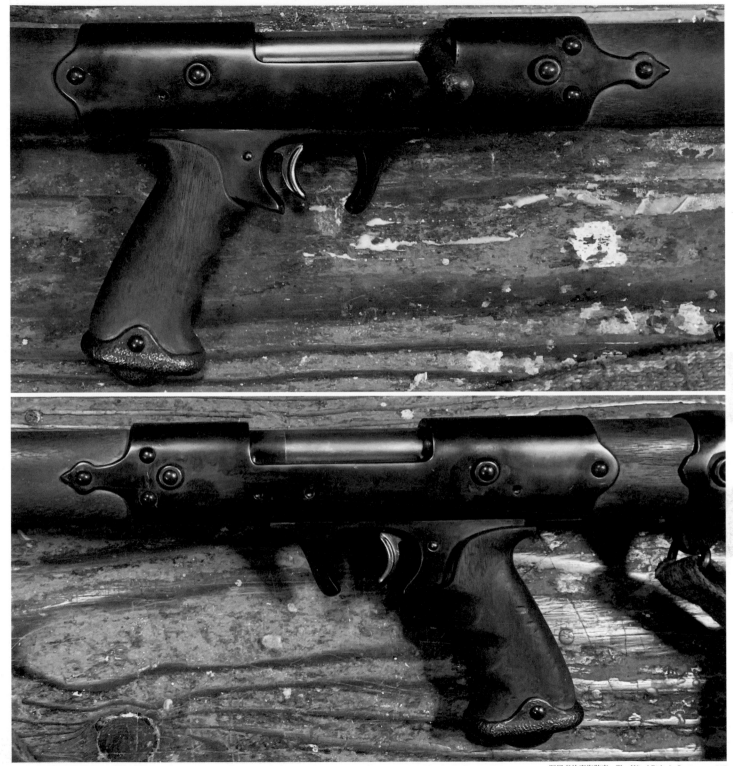

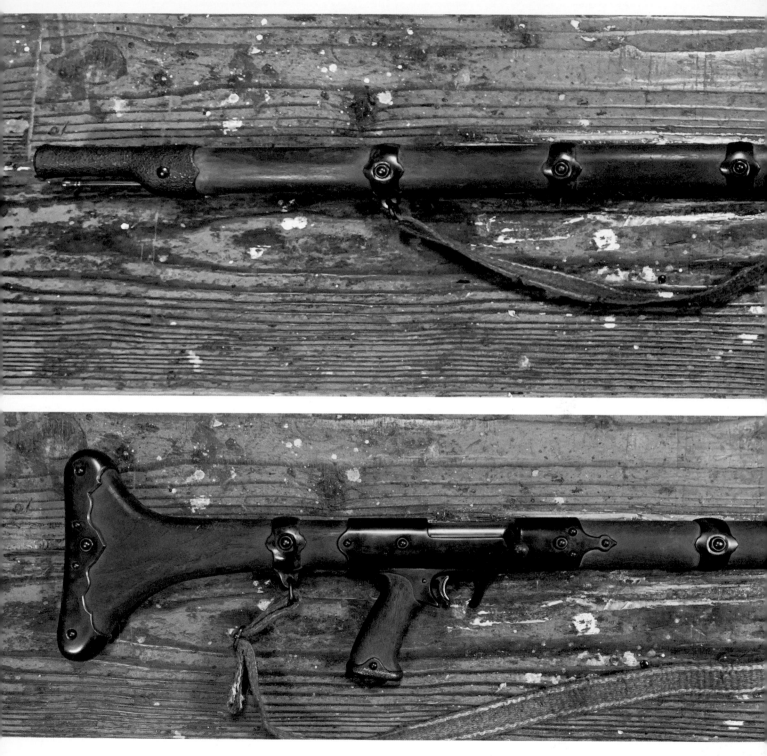

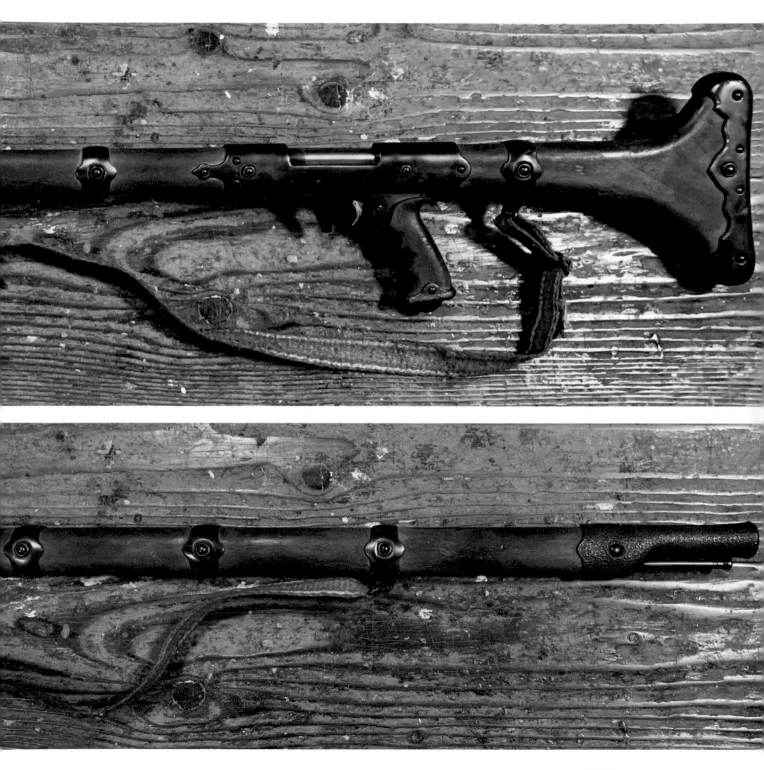

這是娜烏西卡平時隨身攜帶的多用途小刀。刀刃由過去文明中的超硬質陶瓷片削磨製成，較於蟲子的甲殼刀刃，彈性稍遜但切割力非常鋒利。

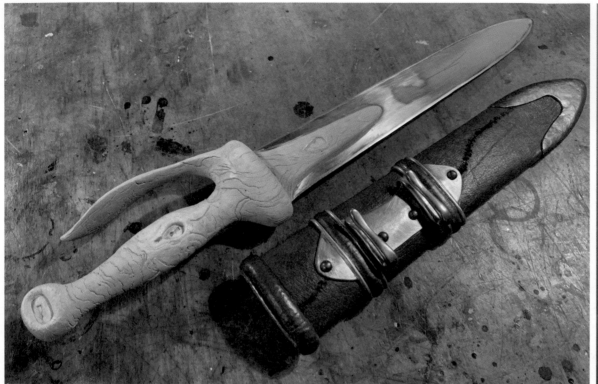

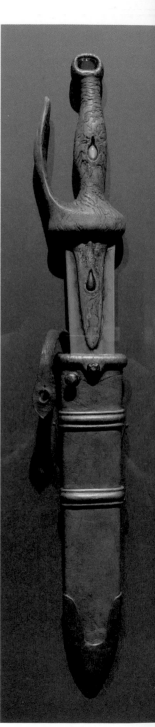

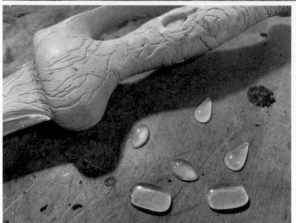

△刀刃部分由鋁板製成，柄部表面使用的是環氧樹脂補土。刀鞘則使用了環氧樹脂補土包裹皮革和鉛片，並配有金屬配件。嵌入刀柄的寶石是以透明樹脂上色，並在背面貼上鋁箔片反射夾層。

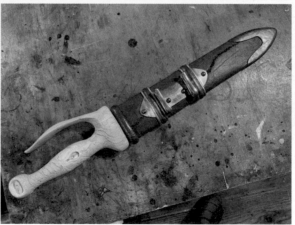

▷這是完成後的展示狀態。同款刀型的翻模複製品，從石卷會場就一直佩戴在馭風者的腐海裝束腰帶上。

蟲笛
Bug whistle

蟲笛是一種能夠使蟲子平靜下來的笛子。透過將其舉起或在空中迴旋甩動，使空氣流入以發出聲音。

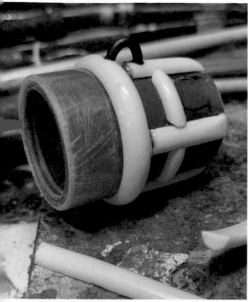 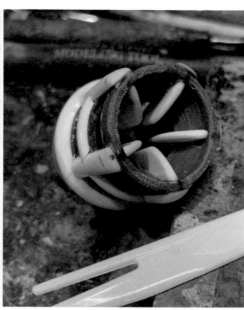

△將塑料管、塑料片或半圓形塑料棒翻模複製成樹脂材質（樹脂可以使用吹風機加熱後進行彎曲加工），製作成基本形狀。內部的整流板使用了將塑料梳子切削後製成的零件。

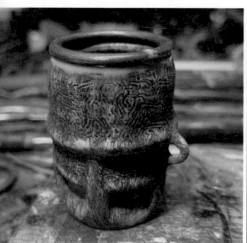 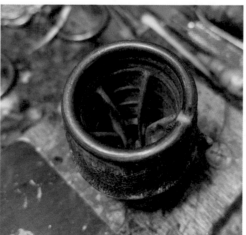

△使用環氧樹脂補土將周圍修整成光滑的形狀，同時加入細微的紋理，以營造出材質不明的質感。

▷完成的蟲笛。儘管進行了相當多的試驗和努力，希望能讓蟲笛真正發出聲音……但是因為繩子固定的位置會造成開口朝向不穩定，最終還是無法發出聲音！只好放棄了。

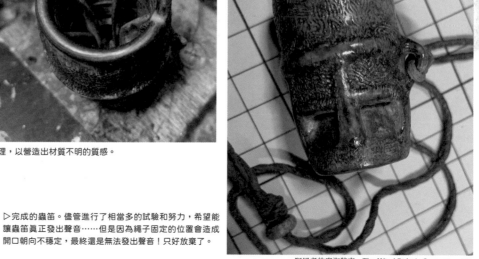

在口袋及腰上的小包中，裝入了各種工具、小物品、緊急食品等等。

小型燈具

◁在設定上這是一件非常珍貴的出土挖掘品，藉由微電流來使內部的氣體半永久地發光，原本的用途並不明確。

▽使用透明樹脂零件連接電池式的小型 LED 燈，並使用環氧樹脂補土製作裝飾。旋轉就能點亮。皮革的提帶是在印度・尼泊爾雜貨店購買的編織手鏈（？）。

望遠鏡 △在設定上這是一個非常原始的構造。改造自市售的單眼望遠鏡，實際上可以真正用來觀察。

奇可樹的果實 △一種作為緊急食品，擁有高營養價值的樹木果實，據說味道不好吃。上圖是將莧菜籽染成紅色來使用。

取樣用試管

△娜烏西卡為了研究腐海的菌類，用於採集樣本的試管。我很後悔沒有設計成讓它可以發出微微的亮光。

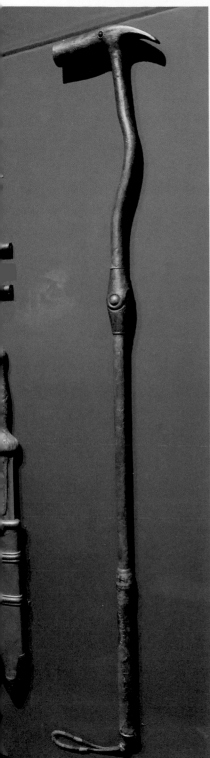

馭風者之杖

△在電影製作時的設定插畫上描繪了馭風者使用的工具。可以像曲柄一樣彎曲，用來調整風車的角度，也可以當成掛鉤，還能當作錘子使用。在電影中，因為目睹父親遭到殺害而憤怒失去冷靜的娜烏西卡，使用這根杖攻擊了多魯美奇亞士兵。

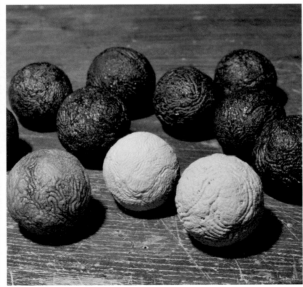
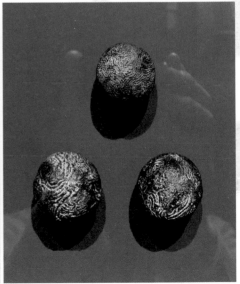

光彈（閃光彈）

△一種給予衝擊後會散發數秒強烈光芒的子彈。利用生活在腐海中的昆蟲對光線敏感的特性而設計來防身用的彈丸。在設定上是在工坊城市生產的流通商品。

原型是使用環氧樹脂補土塑造而成（前方左側）。製作了三種不同種類，並將樹脂複製品（前方右側兩個）進行上色處理（後方的光彈是實驗上色效果的試作品）。右邊的照片是完成後的展示狀態。

祕石
Secret gem

在培吉特市的地下深處發現，具有類似巨神兵啟動鑰匙的功能。根據原作漫畫，這個祕石
阿斯貝爾託付給娜烏西卡。

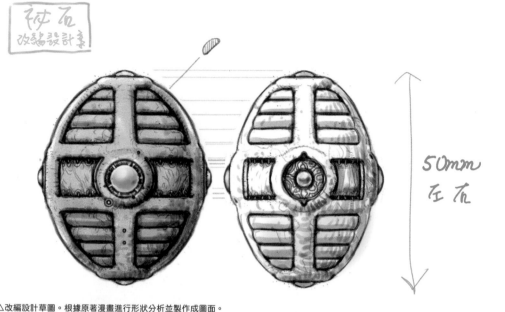

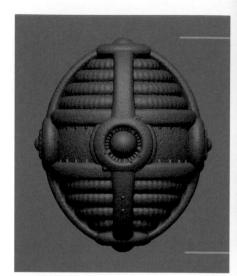

△改編設計草圖。根據原著漫畫進行形狀分析並製作成圖面。

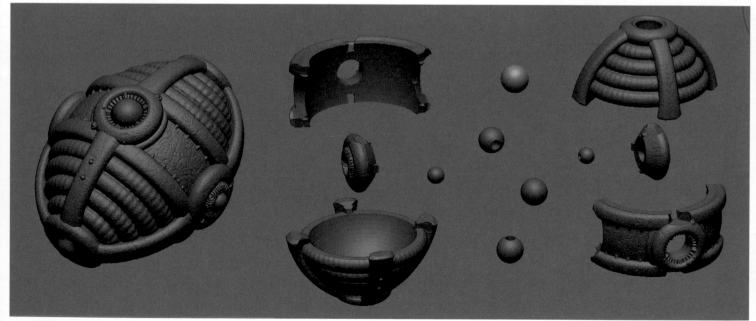

△由井田恒之先生建立的 3D 數據。各個零件都被合理地仔細分割。

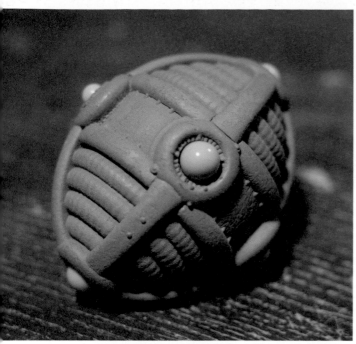

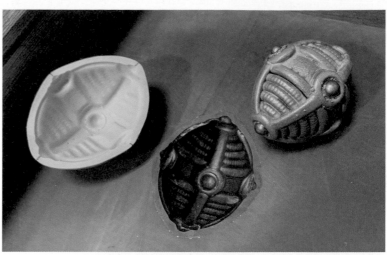

△為了製作巨神兵的啟動裝置，將組裝好的祕石按壓在環氧樹脂補土上，然後剝離製作成反轉模具，再嵌入壓克力板中。

△使用 3D 列印機輸出的原型。
翻模複製後將球狀零件置換為透明樹脂材質，然後進行組裝。

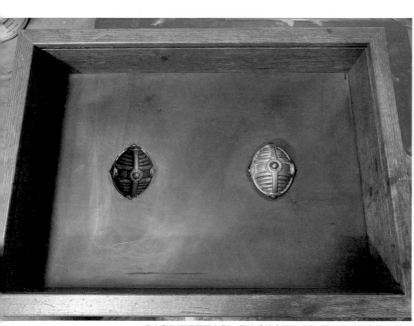

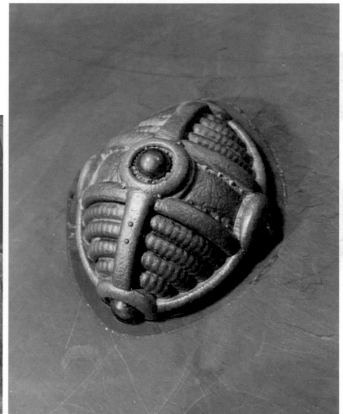

△將右側的祕石移至左側，巨神兵就會開始成長（取自原著漫畫的設定）。

△上色是以巨神兵為印象，採用金屬質感的茶色系顏色，並呈現出青銅鏽斑。透明零件部分則使用了透明綠色。

調整修飾
Finish

逐漸接近完成，在最終試衣的過程中，工作人員間進行討論，決定出更多細節的調整修飾

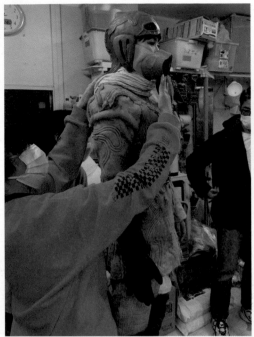

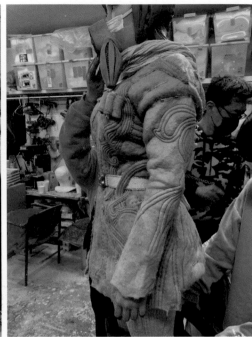

◁▽討論防毒面具的佩戴調整、衣服的下襬位置，以及圍繞在勁的素材等等。同時也在評估展示時的人體模特兒的姿勢，還有手用來製作成長槍的木製切削零件後的狀態。模特兒是堀端琉乎姐。最初在展示前曾有過計劃「真想到某個沙漠或森林進行外景攝呢～」的討論，大家都愈想愈興奮，但時間一晃而過，為了配交期只好無奈地放棄。但我可還沒有放棄！

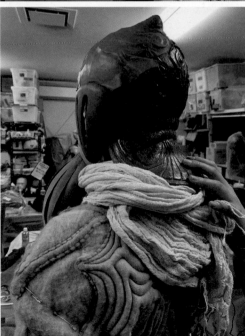

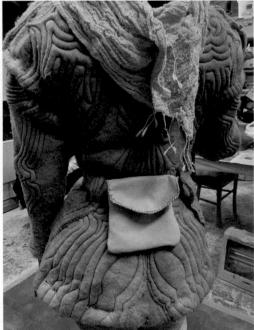

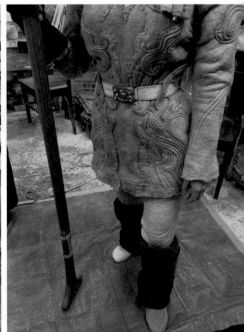

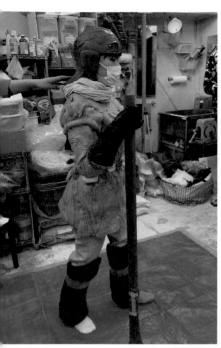
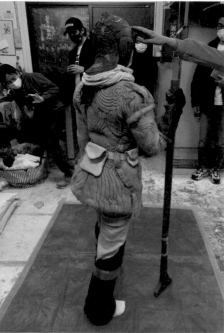

△正評估各種展示的姿勢。在製作翻模和試衣時,我們也會注意不要造成模特兒體力過大的負擔。

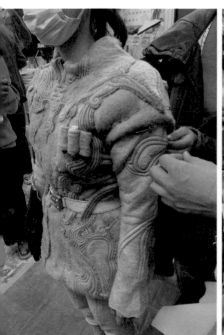
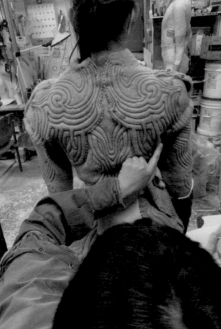
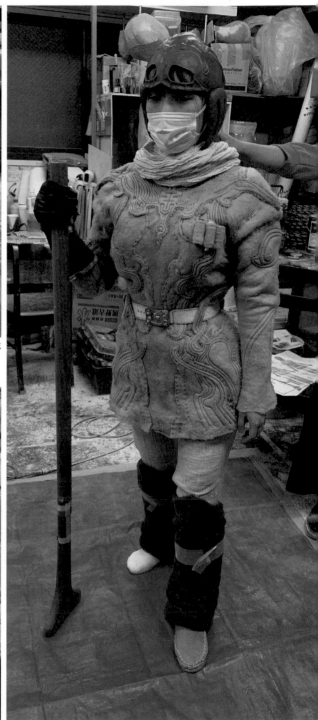

△在手工藝店購買了可以熨熱黏著的刺繡圖案,將其染成藍色,然後縫在衣服的裙襬上(由我太太完成)。

◁因為這條在二手衣店購買的腰帶呈現出來的使用感不錯,所以改為使用這條腰帶。扣環是金屬成形製成的。負責這部分工作的是百武工作室。

▷緊身褲。由於布料較薄,有些地方的受損表現過度,真的弄破了,需要縫補(由我太太完成)。

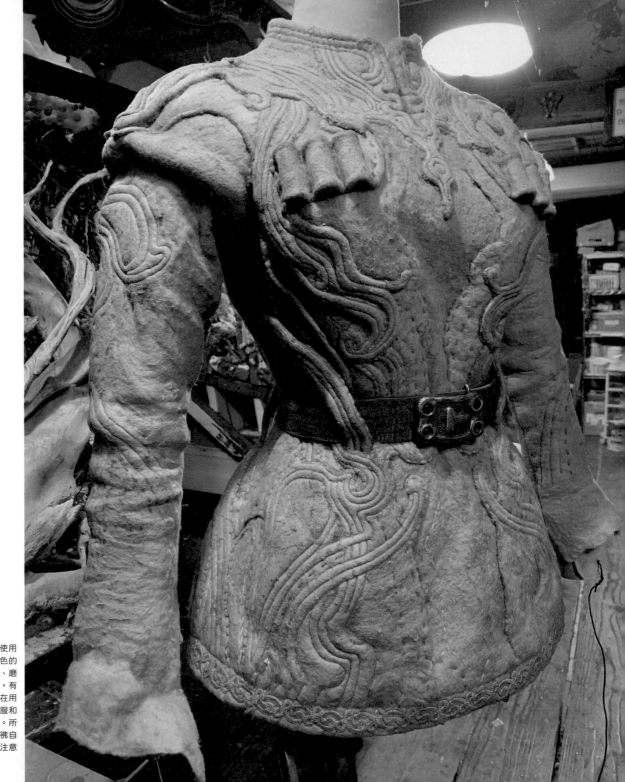

▷經過添加經年累月的質感變化和使用感的作業，幾乎完成了的狀態。顏色的添補克制在最小限度，追加了皺摺、磨損和燒焦的痕跡。在漫畫和電影中，有一個場景描述了城市中的長輩們正在用火爐烤從腐海回來的納烏西卡的衣服和裝備，試圖要摧毀來自腐海的孢子。所以當我在用打火機爐烤加工時，彷彿自己就像是米特爺爺一樣⋯⋯但也要注意火災的危險！

初次設置時，我們要將服裝穿在人體模特兒身上，進行如調整寬度等的調整工作，所以服裝負責人員也會一起參加。當服裝相關工作完成後，我們用螺栓將腳底固定在底座上，並進行姿勢微調，然後用螺絲釘固定長槍的底部。

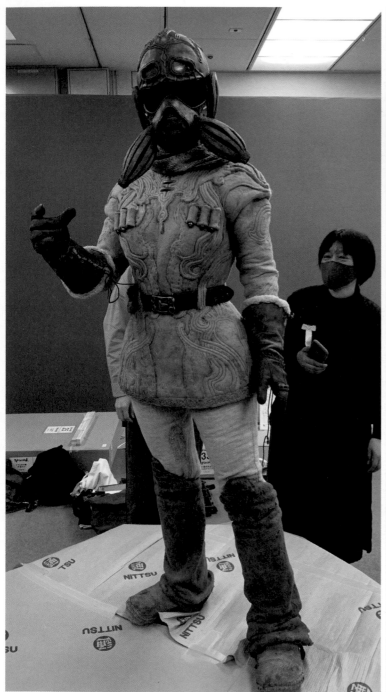
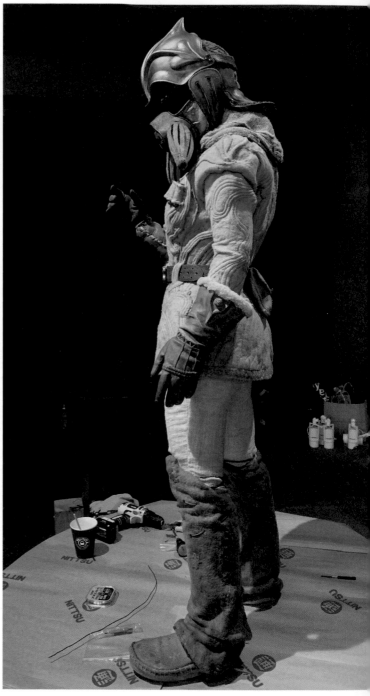

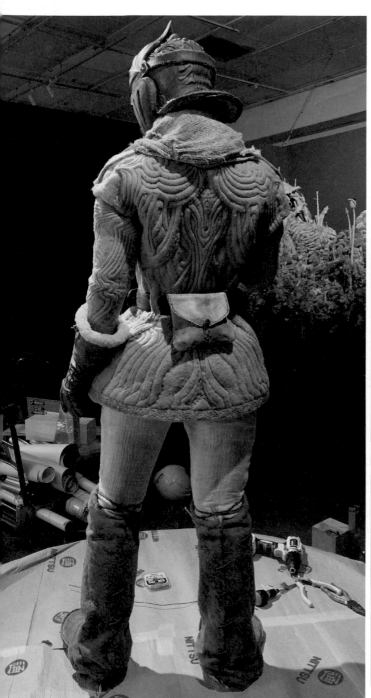
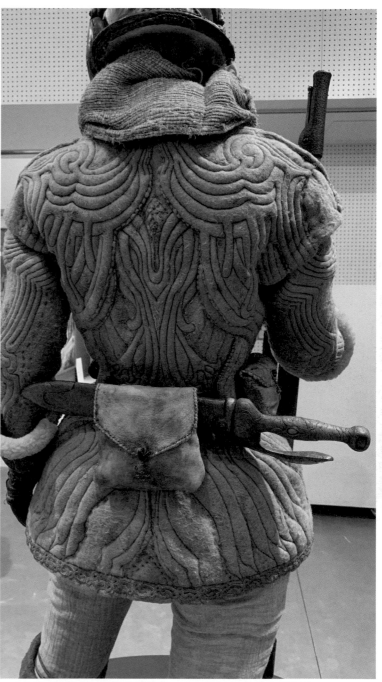

△在東京首次展覽時，腰部還沒有配戴陶瓷刀，但在石卷展場開始就有配戴這個道具了。

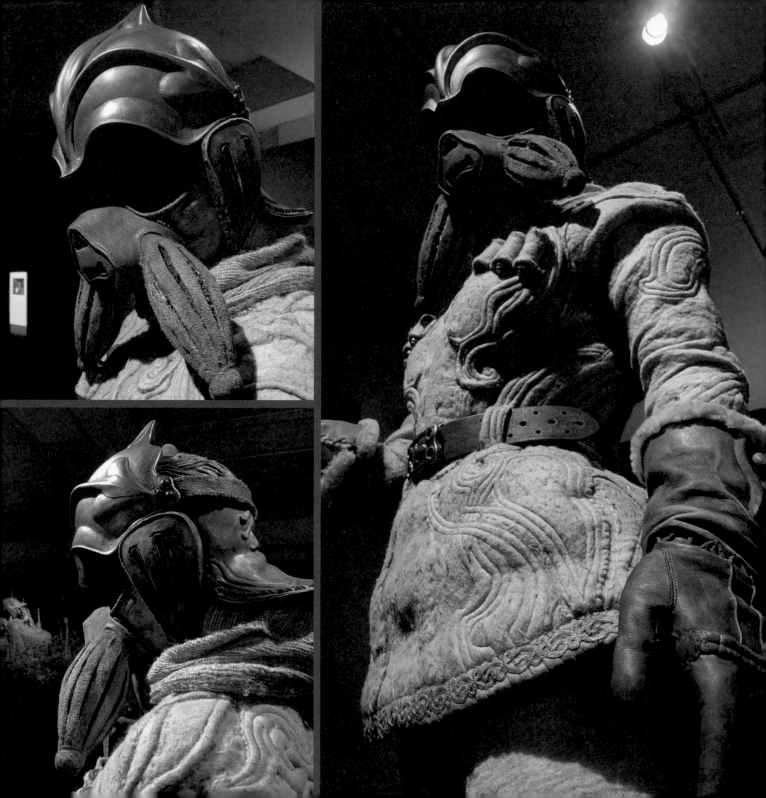

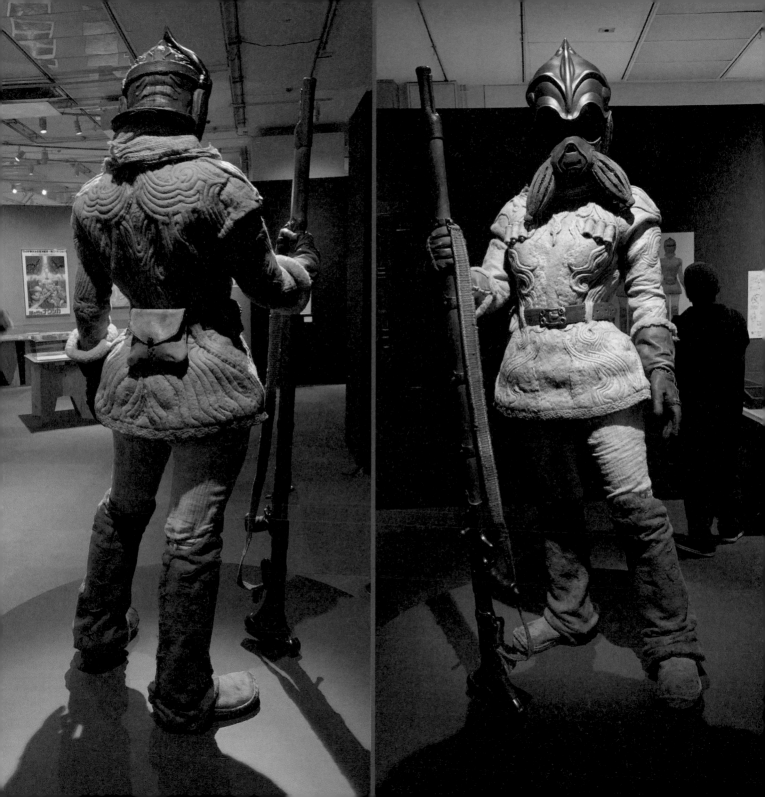

TAKEYA式
自在置物型錄

Takeya Style Jizai Okimono
Catalog

自在置物是一種江戶時代發展的日本金屬工藝品，而「TAKEYA式自在置物」將這個概念移植到關節可動式人物模型上，並創作出來系列產品。產品包括佛像、龍、麒麟、馬、骸骨武士以及哥德式甲冑等主題，由海洋堂發售。關於吉卜力工作室相關的產品，由於生產進度等因素，是由海洋堂和千值練兩家公司發售。

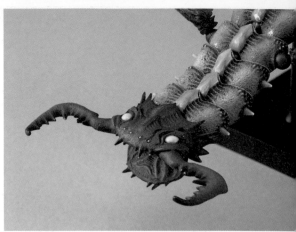

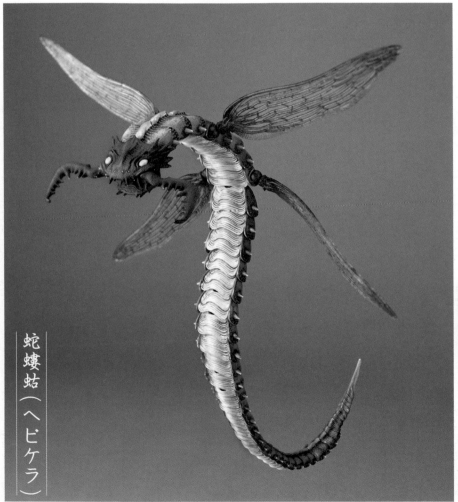

蛇螻蛄（ヘビケラ）

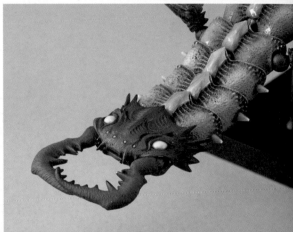

△由於是自在置物的概念，所以各個部位的關節可以活動，享受到各種不同的表情和樂趣。

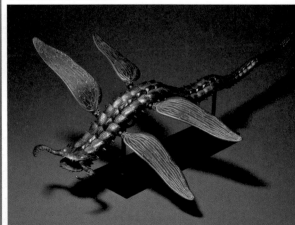

△這是TAKEYA式自在置物的首款吉卜力角色產品。如果將兩個產品連接起來，可以組合成有四對翅膀的長型種類，獨特的玩法相當吸引人。原型製作由福元德寶先生負責。

△正式產品有彩色版和鐵鏽版兩種。鐵鏽版旨在追求金屬工藝裝飾物的質感。發售商是海洋堂。

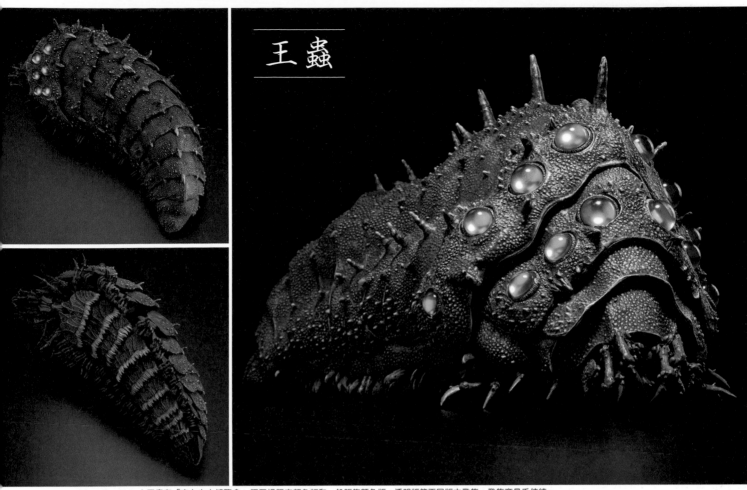

王蟲

△王蟲有「吉卜力大博覽會」福岡場限定顏色版和一般販售顏色版、透明版等不同版本發售。發售商是千值練。

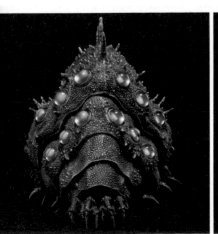

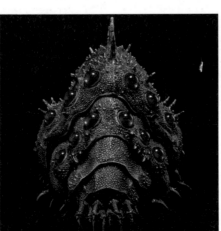

△翻轉眼睛可以切換變成藍色⇔紅色。

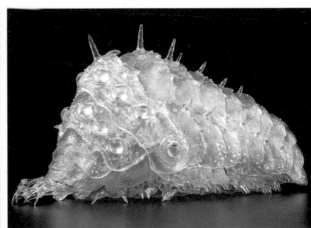

△透明版則是以蛻皮後的脫殼為形象的版本。

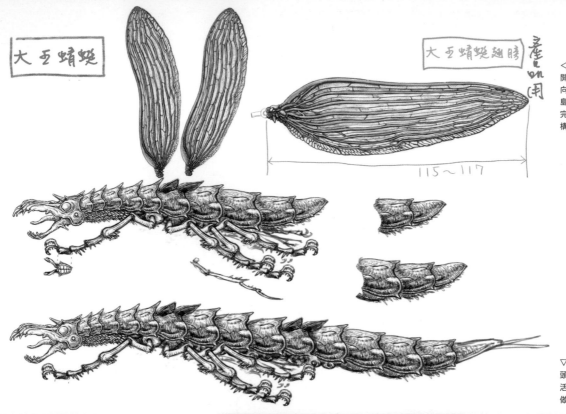

大王蜻蜓

大王蜻蜓翅膀 產品用

115〜117

◁大王蜻蜓從「王蟲的世界」的雛形製作階段開始，就朝著同時可以兼用為產品用原型的方向進行製作。翅膀的原型由高木健一先生和辛島俊一先生進行數位造形，本體部分則是由我完成原型後，再交給福元德宝先生進行關節結構等後續的調整修飾作業。

▽照片是大王蜻蜓的正式產品。頸部、舌頭、翅膀、體節和腿的基部都設計成可以活動。組合兩個產品並連接起來，也可以做成有四對翅膀的長型種類。

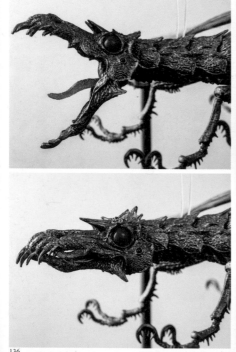

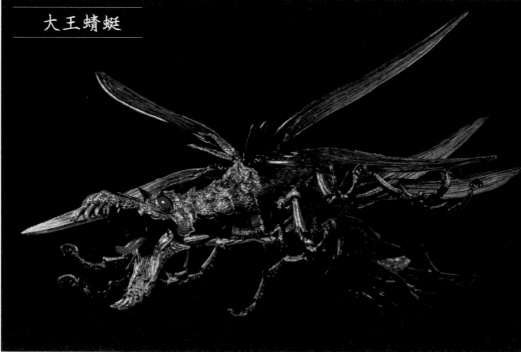

大王蜻蜓

鳥馬

在風之谷以及多魯美奇亞王國被當作交通工具和運輸工具的大型鳥類。與娜烏西卡心靈相通的鳥馬名字叫做古伊和卡伊。原型製作由福元德宝先生、井田恒之先生和高木健一先生負責。

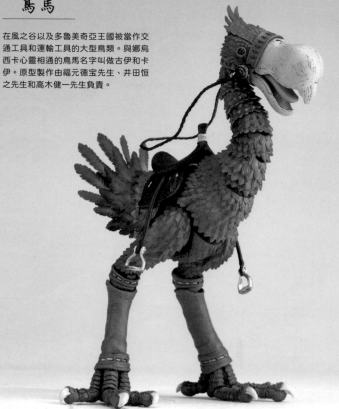

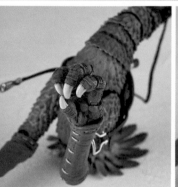

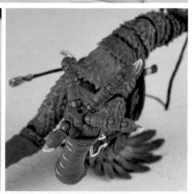

△腳部的腳趾也可以活動。是由福元先生多番嘗試和錯誤的成果。

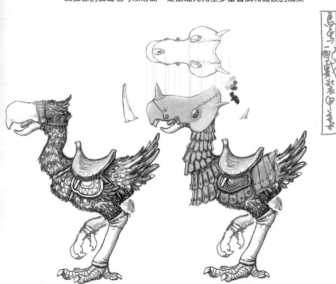

△在描繪改編設計草圖的階段，通常會著重考慮整體氛圍和平衡感，然後在製作過程中逐漸定案各種細節。

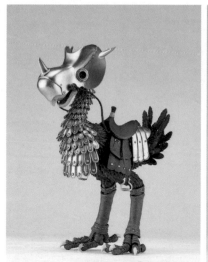

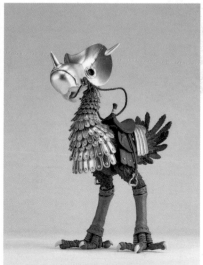

△庫夏娜親衛隊版（銀色）、烏王親衛隊版（金色・海洋堂商店限定販賣）。

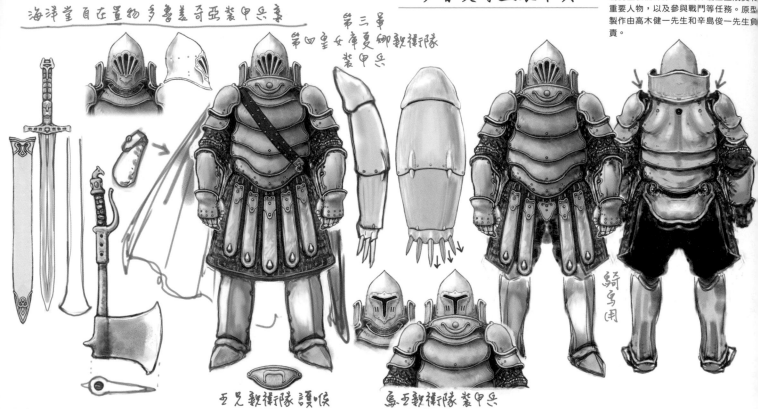

多魯美奇亞裝甲兵

這是強大的軍事國家多魯美奇亞王國所屬的重裝備部隊,負責保護王室成員和重要人物,以及參與戰鬥等任務。原型製作由高木健一先生和辛島俊一先生負責。

海洋堂自在置物多魯美奇亞裝甲兵章

第三章
第四皇女庫夏卿親衛隊
裝甲兵

王兄親衛隊護喉

烏王親衛隊裝甲兵

騎乘用

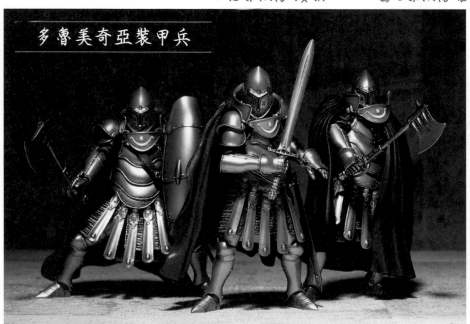

多魯美奇亞裝甲兵

◁▽烏王親衛隊版。身穿金色裝甲,頭盔的形狀各不相同。

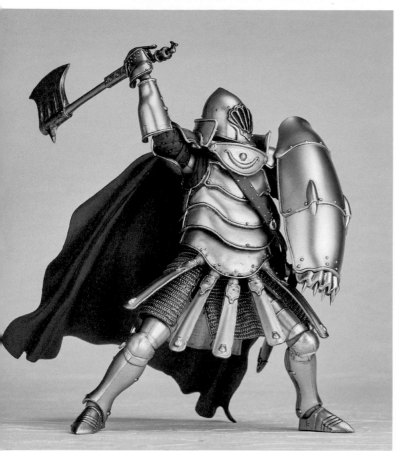
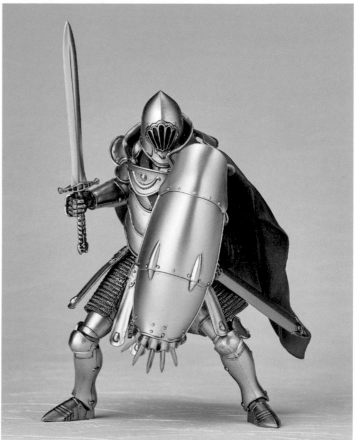

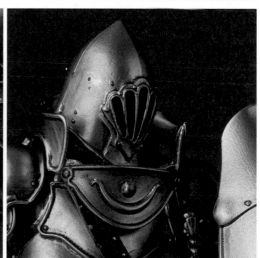

△克莎娜親衛隊版的產品。考慮到大量生產中品質管理的難度和成本方面的因素,產品刻意減少了損傷和經年累月變化的質感表現,反過來說,這樣可以讓玩家按照自己的想法去加工,也是一件很有趣的事。既可以讓盔甲凹陷、損傷,甚至讓它們腐蝕……這樣非常有趣吧!

TAKEYA式 進行中試作
自在置物 prototype production

以下是正在進行中的幾個產品企劃的介紹。
對於我這個狂熱的粉絲而言，各種想法還在不斷擴大⋯⋯正在努力製作中！

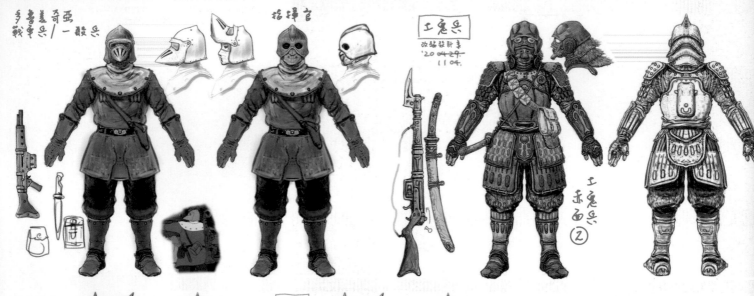

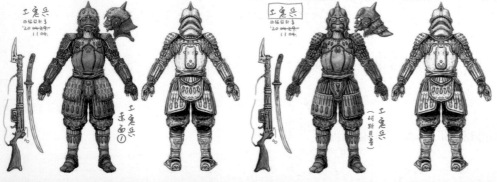

◁△在改編設計草圖內出現的「戰車兵」和「指揮官」將被修改為「船舶兵」和「突擊兵」。「土鬼兵」的零件設計將以三種型態都能產品化為目標。這些都是從電影以及宮崎駿先生的原作漫畫和插畫中提取與分析後進行的改編設計。負責製作這些原型的是籐岡ユキオ先生。

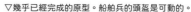

▽幾乎已經完成的原型。船舶兵的頭盔是可動的。

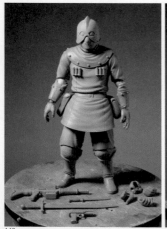
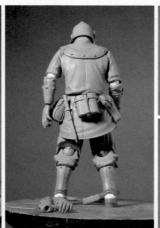
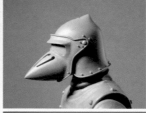
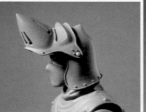
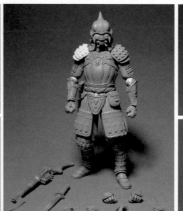
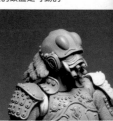
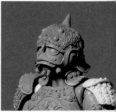

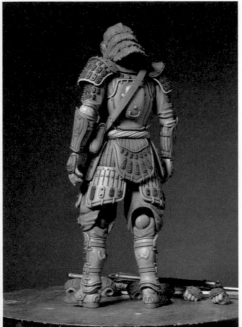

預定將之前發售的王蟲 3D 數據經過整理並改造後，製作成小型的自在置物王蟲產品。上面的是由樹脂複製組裝而成的作品。下面的是由 3D 列印機輸出並組裝的原型。

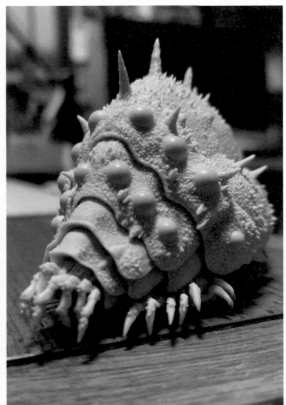

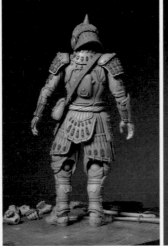

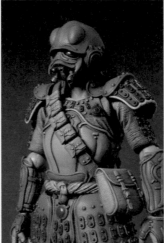

◁△將原型複製後上色的土鬼兵彩色樣本。參考了宮崎駿先生插畫中的沉穩色調進行著色。上色負責人同時也是企劃推行負責人的山口隆先生。

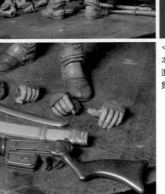

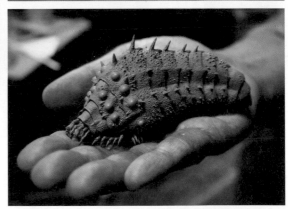

△王蟲（小）的產品預計將眼睛拆分為獨立零件，並使用透明素材。

製作現場的人們 1
Staff Part.1

① 在八王子倉庫裡進行蛇螻蛄的調整工作。
② 在最初的展示會場設置腐海裝束。
③ 正在對蛇螻蛄的頭部進行上色的百武先生。
④ 正在製作牛虻底座的菌樹。
⑤ 給模特兒試穿防沙帽和瘴氣面罩的內襯，進行檢查。
⑥ 在設置時進行作業的砂川先生。
⑦ 在設置時對各部位進行固定的泉田小姐。
⑧ 正在對牛虻的翅膀細節進行塗裝。

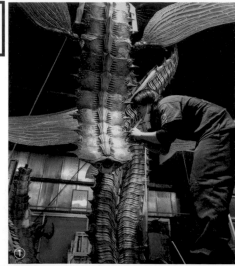

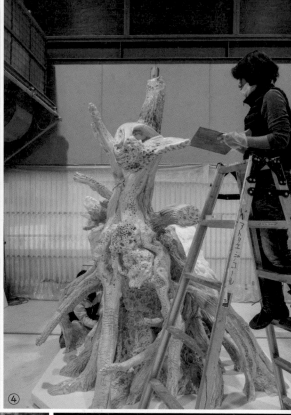

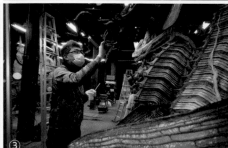

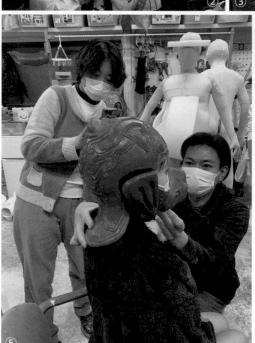

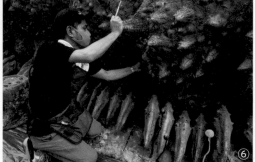

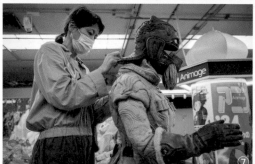

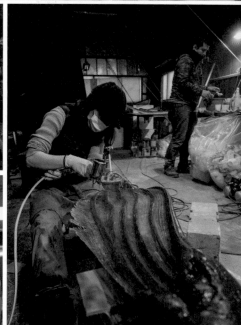

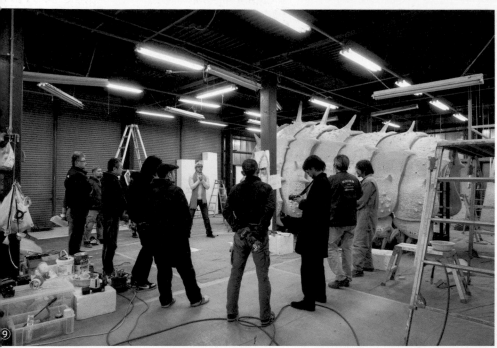

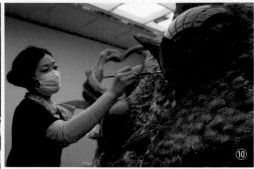

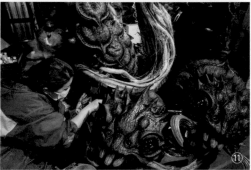

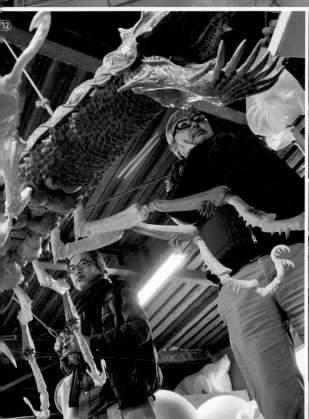

⑨當天所有人聚在一起共享資訊,進行工作內容的確認。

⑩正在對王蟲的細節進行上色的嶋邑小姐。

⑪正在進行蓑鼠細節的修飾工作的大野小姐。

⑫正在對使用 3D 列印機輸出並組裝完成的大王蜻蜓進行檢查的石森先生和籠谷先生。

⑬在休息中的岡田小姐和青山小姐。她們後面是西田先生。

⑭技術總監鈴木先生。

⑮使用焊錫筆在保麗龍王蟲外殼加上細節的竹脇先生。

⑯負責菌類的高橋小姐正在進行收尾工作。

⑰美術製作監製的籠谷先生。
 非常值得信賴的現場氣氛營造者！

⑱製作人青木先生。感謝深謝多謝！

⑲正在會場進行吊掛大王蜻蜓的工作。
 從左至右，分別是淺田先生、內野先生、上松
 先生。

⑳正在圍繞著素材研究開發負責人伊原先生進行
 著某種討論。

㉑手裡拿著雛形的是負責蛇蔞蛄的內野先生。

㉒正在確認大王蜻蜓吊掛作業的計劃。

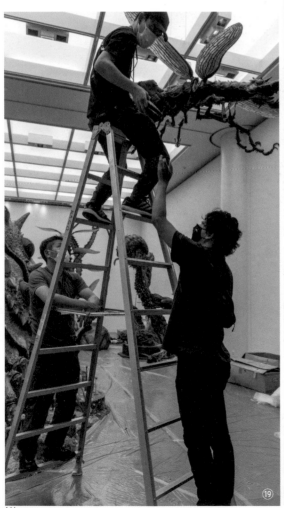

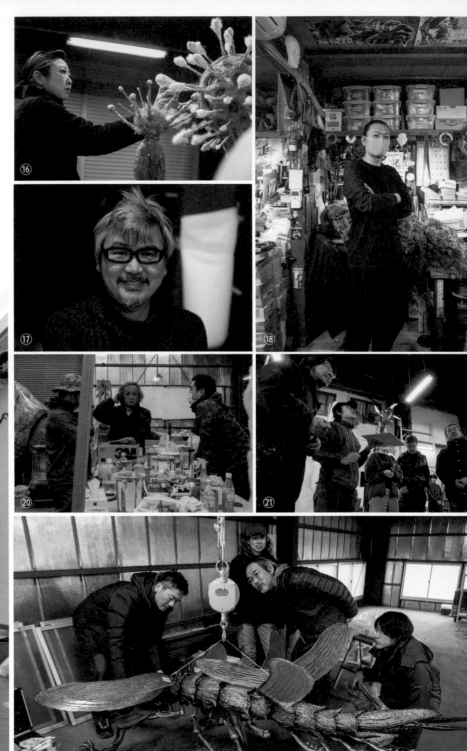

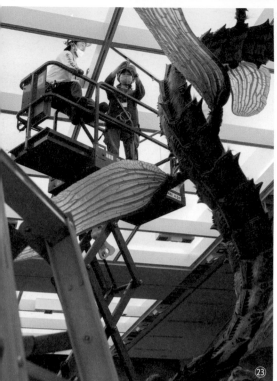

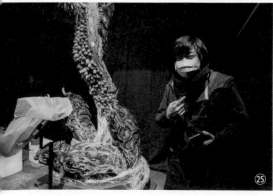

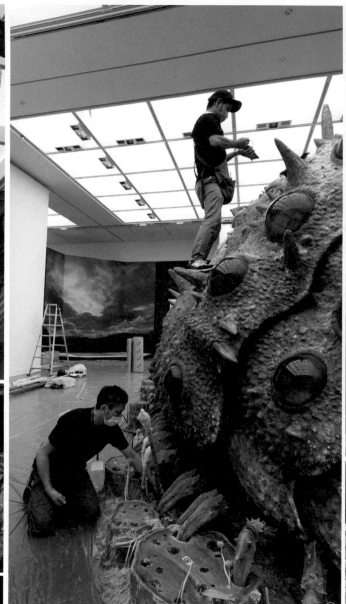

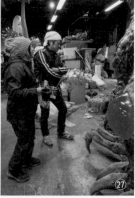

㉓渡邊先生（左）和高橋先生（右）操作升降機進行工作。這項工作需要有相應的證照。
㉔當時在八王子的倉庫幾乎完成時。
㉕負責蓑鼠的上松先生。
㉖正在名古屋會場安裝王蟲的浅田先生和砂川先生。
㉗塗裝部門的島野先生和大道具的齊藤先生。
㉘栁澤先生手中拿著內嵌 LED 的王蟲眼部組件。
㉙拍攝製作現場照片的我家夫人。

非常遺憾無法全部展示在此，但我們衷心感謝所有參與的各位！真的非常感謝您們！

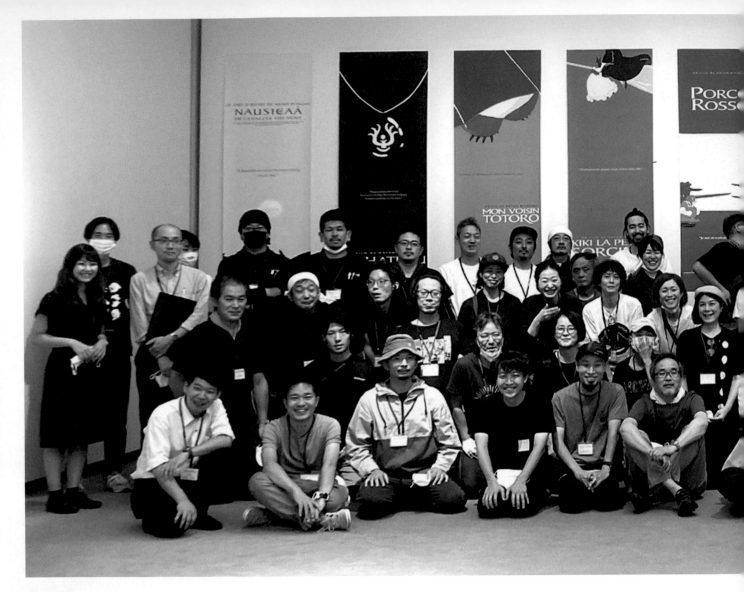

「王蟲的世界」

製作人 / 青木貴之　**監修・雛形** / 竹谷隆之　**Design・設計** / 石森達也　**特殊造形** / 百武 朋　**技術總監** / 鈴木雅雄

王蟲 / 関塚寛晴、砂川賢二郎、竹脇吉一、宮島 弘、吉村 浩、齋藤幸久、渡辺泰志、齊藤大河、石川 梓、島野今日子、飯島武士　**蟲糧木** / 高橋幸子、市川彩記　**蛇螻蛄** / 內野聡之、津金純多　**大王蜻蜓** / 浅田 啓、中田亜紀、安部大地　**牛虻** / 栁澤和紀、嶋邑理恵、鈴木伸幸、市川 昇

蓑鼠 / 上松浩之、上野 肇、大野繪美　**造形協力** / 山口 隆、福元德宝、井田恒之、磨田圭二朗、谷口順一、高木健一、辛島俊一、小関正明、三島わたる、並河 学、萩原 篤、郭 将浩　**素材研究開發** / 伊原 弘　**人造花** / 西田敏行　**照明** / 前島秋芳、岡崎 充、松下隆宏　**製作助手** / 岡田千尋

美術製作擔當 / 青山有加　**美術製作人** / 籠谷 武

協力（五十音順） / ア・ファクトリー、アイル、アスカ商会、アップ・アート、アトリエ・デコール、アレグロ、カゴタニアンドカンパニー、鎌內工房、京和、シャコー、小鳩社、TAPS、造形工房 竹風堂、東宝映像美術、百武スタジオ (百武工作室)、マーブリングファインアーツ

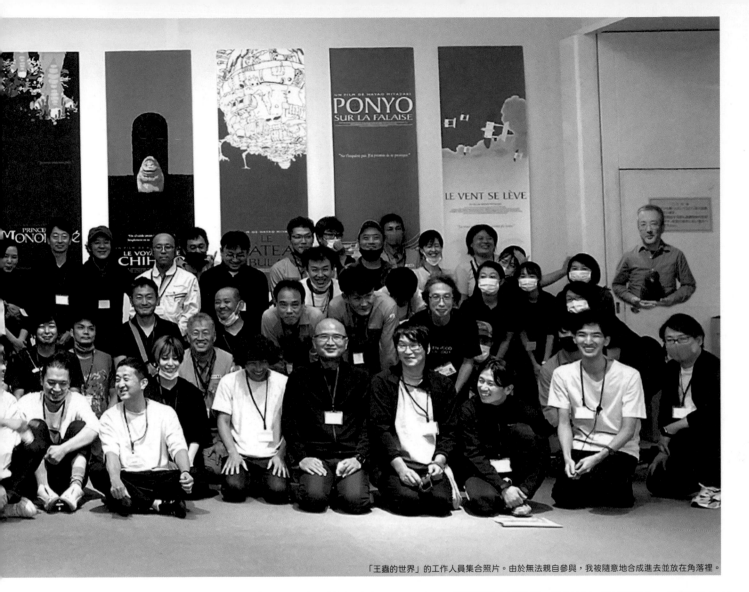

「王蟲的世界」的工作人員集合照片。由於無法親自參與，我被隨意地合成進去並放在角落裡。

「馭風者的腐海裝束」 製作人 / 青木貴之　監修 / 竹谷隆之　**衣著特殊造型** / 堂本教子、百武 朋　**特殊造形** / 並河 学、橋本凌河、奥田瀬唯奈　**衣著製作** / イトウヨウコ、泉田まゆみ、小野 秋　**靴子製作** / 木口充恵　**模特兒** / 堀端琉羽　**素材染色** / 堀井 誠　**造形協力** / 谷口順一、山口 隆、磨田圭二朗、磨田孝一朗、小関正明、芹川潤也　**數位造形** / 井田恒之　**協力（五十音順）** / 東京俳優・映画＆放送専門学校、ニュートラルコーポレーション、百武スタジオ、ホリイ、ボンコ・アーツ＆クラフツ、Mishoe

「逐漸腐朽的巨神兵」 製作人 / 青木貴之　監修 / 竹谷隆之　**造形協力** / 谷口順一、磨田圭二朗、阿部淳之介、內野聡之、芹川潤也、小関正明
素材提供 / 竹田団吾　**協力（五十音順）** / アレグロ、オラヴィヨン、ニュートラルコーポレーション、RESTORE

「腐海深處」 製作人 / 青木貴之　監修 / 竹谷隆之　**造形協力** / 百武 朋、磨田圭二朗、谷口順一、芹川潤也、並河 学、橋本凌河、岩崎友美、藤岡ユキオ、小関正明、三島わたる　**協力** / 百武スタジオ

製作現場拍攝 / たけやけいこ、竹谷隆之　**協助拍攝** / イトウヨウコ、百武 朋、海洋堂、千値練、スタジオジブリ（吉トカ工作室）

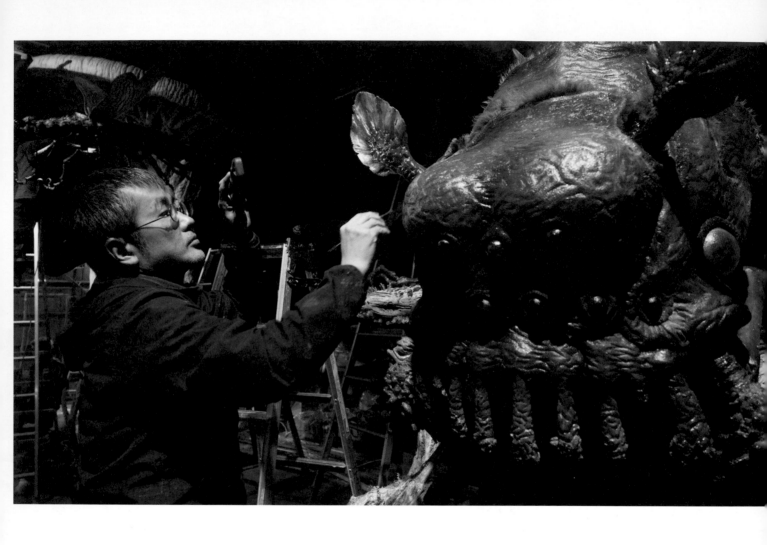

後 記

竹谷隆之

在開始統整這本書的工作時，我有幸在吉卜力工作室總公司向鈴木敏夫製作人進行簡報的機會。然而，因為我行事緩慢，那時我只完成了一件蟲糧木的雛形。我將它放在會議室的桌上，靜靜地等待著鈴木先生的到來。不久後，身著工作服的鈴木先生出現了，他一邊瞥了一眼我做的草稿，一邊猛地坐在椅子上，並用大聲通透的聲音說道：

「像這種蟲啊、腐海之類的，沒人會感興趣吧！」

當時我心想：「噢噢，這怎麼可能！」就像被雷劈到一樣，差點死在那兒，但是我本能地感覺到：「不能害怕，要說些有趣的事情。」 於是我開始試圖說服鈴木先生，讓他認識到《風之谷》在吉卜力的作品中是多麼重要，腐海和蟲群是構成那個世界核心的元素，宮崎駿想表達的思想都凝縮在那部作品中！而且，那部作品中深藏的人性複雜性設定是一個普遍的主題，我被它迷住了，不管宮崎先生心裡怎麼認為，我真的想在那個世界中盡情創作！而且，現在已經是會有很多人對於這種奇特設定的事情產生共鳴的時代……我詞不達意地進行著解釋，而同席的山口隆先生也幫腔給予援護射擊。最後，鈴木先生無奈地說：

「好吧，就隨你喜歡做吧！」

於是，接下來一連串的工作就此展開。

然後仔細一想，這個與吉卜力的緣分，其實是因為以前接到了樋口真嗣先生的電話，邀請我參與《巨神兵現身東京》工作，這是起因呢。回想起來……第一次見到樋口先生是在我還一無所知的二十幾歲時，當時是在香港，本來被告知「兩週就可以回去」才去的工作，結果卻在那裡待了兩個半月。這份工作我之所以會牽扯進來……不，應該說是由雨宮慶太先生邀請我參加的，第一次帶我到雨宮先生那裡的人則是阿佐谷美術專門學校的同學寺田克也先生，而推薦我去那所專門學校的是我的高中美術老師山田老師……。因為當時總是和朋友一起玩或只專注於做模型，沒有好好讀書，所以陷入了找不到可以就讀大學的情況。於是我走進了美術社的教師室，向那個體格高大威猛、長相令人害怕的山田老師尋求建議。他用有點可怕的低沉聲音說道：

「要不然，你去研究所怎麼樣？」

我心中疑問著：研究所是什麼東西？但當我取得資料後才發現，原來那是一所美術專門學校，這才如釋重負，這一切就像是昨天的事情一樣……儘管我現在寫著一些讓人覺得我當下快要死掉的事情，但緣分真是一個奇妙而神祕且重要的東西，我深深地感到慶幸這些緣分的連鎖仍在持續著。並且在這次一系列的工作中，我要由衷地感謝和尊敬與我一起合作的人們。我曾對大型團隊協作持有困難和懷疑的態度，但在這次跨越不同專業領域和界限的合作中，我被這些不同專業人士所展現的合作精神、細心和溝通所深深感動！這也是我決定要製作這本書的動力之一。能夠與你們合作真是太好了！非常感謝你們！

在我開始這份工作（2018 年）時，世界還沒有受到新冠疫情的襲擾，而如今世界上的人們已經意識到"能夠自由呼吸"的珍貴。諷刺的是，這也可以說《風之谷》的世界和現實似乎更加重疊在一起了。也許正因為這樣的原因，據說鈴木先生後來曾說：

「現在是每個人都對蟲群和腐海感興趣的時代。」

無論這是否是因為新冠疫情造成的結果，對我來說，這是一件令人感激和具有意義的事情之一。最後，我要向鈴木敏夫先生和其他吉卜力工作室的所有人，以及這個計畫的製作人青木貴之先生和創造出《風之谷》的宮崎駿先生表示尊敬和感謝。

啊，話說回來！由於這本書的製作工作延誤了很久，結果已經大大超出了最初規劃的時間……德間書店的金箱隆二先生、編輯和構成的岸川靖先生、設計和裝幀的中本那由子小姐，非常抱歉給你們帶來了麻煩……我深感反省！同時也非常感謝你們！

用語解說
Glossary

本書中使用了許多造形專業用語。然而，對於那些不太熟悉這些用語的讀者來說，這些詞彙可能聽起來很陌生，因此特別設置了簡單的用語解說區。請務必參閱此處。

NSP 工業黏土
這是一種化學黏土的商品名。它在常溫下很硬，在加熱時變得柔軟，因此在國外常被用於特殊化妝等用途。

綠色聚氨酯泡綿
這是一種噴罐發泡聚氨酯（PU）海綿的商品名。它用於填補、填充及隔熱等用途。在使用時，由於發泡會使其大幅膨脹，所以操作起來相當困難。

FRP
纖維強化塑膠（Fiber Reinforced Plastics）。將玻璃纖維等與聚酯樹脂等組成複合材料，以提高強度。

環氧樹脂補土
以環氧樹脂為主要成分的補土（填充劑）。在使用時需要將主劑（可塑劑）和固化劑混合。

LED
發光二極體（light-emitting diode）。半導體元件，施加電壓時會發光。使用於王蟲眼睛的電飾等用途。

塑膠管
正式名稱為「硬質聚氯乙烯管」（※並非乙烯基塑膠）。聚氯乙烯（PVC）具有良好的輕質性，易於操作及處理。

烤箱黏土
一種樹脂黏土。成型後，放入烤箱烘烤以使其硬化。GSI Creos 公司的「Mr. SCULPT CLAY」是在開發過程中針對黏土的彈性和硬度等特性，由竹谷隆之參與監修的產品。

角材
角材是由木材加工而成的物品。有各種不同的尺寸和形狀。使用於製作 Shadow Box（3D 剪貼畫）「腐海深處」的框架等部位。

玻璃珠
玻璃製的珠子。

玻璃纖維
將玻璃加工成纖維狀。常與 PET 聚酯樹脂等材質合成以提高強度。

鋼板
將鋼材加工成平板狀的產品。是板金的一種。

懸掛式
一種用於安裝巨大王蟲腿部的方式。將腿部零件的基底用金屬平板等材料連接之後，懸掛起來的方式。

景觀粉末
將細小的木粉，染色成綠色或棕色等色調，用於鐵道模型佈局（地景模型）等使用。接著是以木工白膠或 G 透明接著膠這類乾燥後變成透明的膠水來進行黏合。

相片板
用於貼上沖洗或列印出來的相片圖像的板子。由膠合板和角材構成，有各種尺寸。

廢品零件
模型等未使用的多餘零件，或損壞模型的零件的總稱。

Z-brush
Pixologic 公司開發的電腦 3D CG 軟體。在日本也被稱為「ゼットブラシ」，但「ズィーブラシ」才是正式名稱。被許多建模者採用的 3D 建模工具。

3D 掃描
使用雷射等技術對立體物體進行讀取，轉換為數位的 3D 資料的過程。

Styrofoam 發泡塑料
一種薄薄的淺藍色聚苯乙烯泡綿材料。通常作為建築物的斷熱材料使用。在模型製作中，由於其良好的可切削性和密度，常用於粗略造型或地景模型的基底。

黏著襯棉
一種用於增加布料厚度的夾層或縫合中使用的填充棉芯襯布。材質通常是聚酯纖維。

滑石粉
也稱為為滑石補土。一種用於纖維強化塑料（FRP）的粉狀補土基材。通常與環氧樹脂或聚酯樹脂混合後，當作補土填縫劑使用。

蓄光塗料
一種在受到黑光照射時會發光的塗料。

鑄造金屬

透過將金屬熔化並倒入鑄型中進行鑄造的金屬零件。

電飾

指將 LED 等電子元件嵌入模型或底座中使其發光的裝飾加工。

透明矽膠

一般矽膠多為白色，而透明矽膠則是顧名思義指具有高透明度的矽膠。它需要混合主劑以及固化劑使用。當用於製作模具時，由於其高透明度，可以不預先分模，直接將原型沉浸其中，固化後再用刀劃開分割，以製作出高精度的模具。

透明樹脂

化學樹脂的一種。需混合主劑和固化劑使用，固化後會呈現透明狀態。有聚氨酯、聚酯、環氧樹脂等不同種類。

桁架結構

一種以三角形作為基本單位構成的結構骨架。這種結構具有很高的承載能力，常用於建造圓頂和樑等結構中。

保麗龍

一種將氣泡混入聚苯乙烯的材料。它具有輕質和優異的隔熱性能，主要用於包裝材料和隔熱材料，由於易於整形和切割，也被用作造形材料。

珍珠棉

以聚乙烯樹脂為基材的獨立氣泡體。固化後，氣泡非常細小，具有柔軟的軟質觸感。正式名稱為發泡聚乙烯。

焊錫鐵

一種內置鎳鉻線加熱器的電熱工具。主要用於焊接鋁鐵片和鐵皮時使用，但在本書中主要是於加工保麗龍時使用。

番線

指的是金屬線。番線是指捆綁成 1 英寸直徑時的束線數量，並編上相應的編號。例如，10 番線表示用 10 根線可以束縛成 1 英寸直徑。8 番線表示用 8 根線可以束縛成 1 英寸直徑。通常用於捆綁建築工地的鷹架。

黑光燈

放射長波紫外線的燈。肉眼幾乎看不見黑光燈的光線，但光線照射到物體上的螢光物質會發光。

雛形

在造形物方面，指的是作為完成狀態的原型樣本而製作的物品。
「マケット（Maquette 初模原型）」這個詞來自西洋美術的術語，用於雕塑製作等領域，指的是將最初的構想製作成小型立體化的模型，作為小型試作品。會以完成狀態的數分之一大小來製作，用於進行討論以及找出需要修改的地方。

假毛皮

人造的毛皮。

氈

壓縮動物毛或化學纖維，製成片狀的纖維品。

塑膠棒

指加工成角棒或圓棒的聚苯乙烯樹脂（塑膠）通稱。有許多不同的粗細以及形狀，可使用塑膠模型的接著劑來加以黏合。

膠合板

別稱為合板。是將單板以纖維呈直角方向壓縮黏合而成的板材。

聚酯樹脂 PET

有些被用作合成纖維或保特瓶的材料，也有些被用於玻璃纖維增強材料。本書中使用的是後者。

初模原型

→請參照雛形。

電動工具

內含馬達的工具，例如電動鑽、電動鋸、電動修邊機。

mold 凹凸形狀

在英語中指的是模具，但在日語中指的是物體表面的凹凸形狀。

夜光塗料

一種將磷光體與揮發性清漆混合的塗料，可以在暗處發光。

聚氨酯 PU 樹脂

雖然一般都稱為樹脂，但有多種類型，包括透過紫外線硬化的 UV 樹脂、混合固化劑進行硬化的聚氨酯樹脂、環氧樹脂、聚酯樹脂等。

腐海創造

造形創作過程影像全紀錄

Creating the Toxic Jungle
– Diorama modeling captured in photos
TAKEYA Takayuki

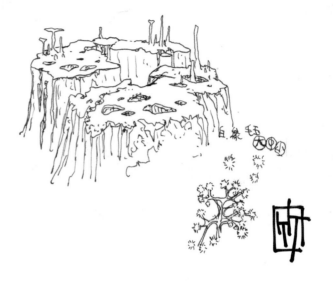

作　　者　竹谷隆之
翻　　譯　楊哲群
發　　行　陳偉祥
出　　版　北星圖書事業股份有限公司
地　　址　234 新北市永和區中正路 462 號 B1
電　　話　886-2-29229000
傳　　真　886-2-29229041
網　　址　www.nsbooks.com.tw
E－MAIL　nsbook@nsbooks.com.tw
劃撥帳戶　北星文化事業有限公司
劃撥帳號　50042987
製版印刷　皇甫彩藝印刷股份有限公司
出 版 日　2023 年 11 月
I S B N　978-626-7062-87-6
定　　價　880 元

如有缺頁或裝訂錯誤，請寄回更換。

FUKAISOUZOU
Creating the Toxic Jungle–Diorama modeling captured in photos
製作協力／ Studio Ghibli、株式會社海洋堂、株式會社千值練
企劃・構成・編輯／岸川靖
設計・裝訂／中本那由子
漫畫『風之谷』宮崎 駿 ©Studio Ghibli
©Takeyuki Takeya2023
Original Japanese edition published by TOKUMA SHOTEN
PUBLISHING CO.,LTD.,Tokyo.
Traditional Chinesetranslationrights arranged with
TOKUMA SHOTEN PUBLISHING CO.,LTD. through JapanUNI Agency,Inc.

國家圖書館出版品預行編目 (CIP) 資料

腐海創造 : 造形創作過程影像全紀錄 = Creating the Toxic
Jungle : diorama modeling captured in photos / 竹谷隆之作 ;
楊哲群譯 . -- 新北市 : 北星圖書事業股份有限公司 , 2023.11
152 面；21 × 21 公分
ISBN 978-626-7062-87-6(平裝)

1.CST: 模型 2.CST: 動畫製作 3.CST: 工藝美術

999　　　　　　　　　　　　　　　　112015783